KB037750

재미있는
감동 있는 **웹툰**
교양 있는

웹툰

재미있는

감동 있는

교양 있는

삼매경 보는

무개의 키워드로 보는

시 무개

　최근 한국 웹툰은 국내에서는 물론 해외에서도 주목받는 콘텐츠로 자리 잡았다. 몇몇 포털 사이트를 통해 무료로 배포되던 십여 년 전의 한계를 벗어나 수익성을 지닌 장르로 자리 잡게 되었고, 이제는 여러 플랫폼을 통해 거의 매일 새로운 작품들이 등장하고 있을 만큼 시장의 성장도 불러왔다.

　이 책은 이처럼 수많은 작품들 가운데 주목할 만한 웹툰들을 스무 개의 키워드로 정리한 작업의 결과물이다. 각각의 키워드는 네 편의 작품들을 다루고 있으니 모두 80편에 이르는 웹툰을 살펴보는 자리가 된다.

　스무 개의 키워드는 다시 '현실'과 '변화'라는 두 가지 테마로 나누어 보았다. '현실'이라 함은 지금 우리의 모습을 다루는 얘기들로써, 여기에는 신입사원, 결혼, 재테크 등과 같이 현재를 살아가는 사람들과 직접적으로 연결된 주제들을 지정해 그에 관한 대표적인 작품들을 살펴본다. 한편, '변화' 속에는 웹툰이 그리고자 하는 다

양한 세상의 모습과 웹툰 스스로 끊임없이 일신(一新)하는 모습을 보여주는 소재들이 담겨진다. 가령, 여행, 심기일전 등 일상을 바꾸는 동기부여 혹은 반려동물, 승부 등과 같이 사람들의 삶에 변화를 도모하는 매개체 그리고 탈웹툰이나 브랜드 웹툰처럼 웹툰 자체의 변화상을 반영하는 키워드도 포함되어 있다.

그렇게 선택된 80편의 한국 웹툰 속에는 누구나 알고 있는 유명한 작품도 있을 수 있겠고, 때로 처음 보는 작품이 있을 수도 있겠다. 그러니 아는 이들에게는 해당 작품을 새롭게 만나는 기회가, 모르는 이들에게는 새로운 작품을 만나는 자리가 되었으면 한다. 그리하여 이를 통해 웹툰이 단순히 보고 즐기는 대상으로서만이 아니라 서로의 생각을 나눌 수 있는 기회의 장으로 거듭날 수 있기를 바란다.

만화평론가 김성훈

CONTENTS

CHAPTER 1 웹툰, 현실을 그리다

분단, 우리의 현실을 담다

이번 사건의 목격자는 당신입니다!

1인 가구 4백만 시대의 명암, 솔로부대

CONTENTS

CHAPTER 2 웹툰, 변화를 꿈꾸다

C O N T E N T S

CHAPTER 1

백수

백수들의 서글픈,
그러나 유쾌한 이야기

만화는 언제나 비주류 청춘들과 공생관계를 맺어왔다고 할 수 있다. 만화 그 자체가 저급한 문화로 오해받던 시절, 만화방은 동네 '노는 형'들의 아지트가 되기도 했으며 혹은 하루벌이 막노동을 끝낸 이들의 편안한 쉼터가 되기도 했다. 최근에는 '웹툰'이라는 이름으로 그 외형이 바뀌고, 책 대신 스마트폰을 통해 독자들을 만나게 되었지만 여전히 가진 것 없고 갈 곳 없는 이들이 손쉽게 위로를 받을 수 있는 것 역시 만화다. 요컨대, 넘쳐나는 정보의 홍수 속에서도 만화는 '킬링타임'으로 사람들의 외로움과 쓸쓸함을 달래주고 있는 것이다.

만화와 백수의 공생관계가 최근 들어 더욱 돈독해진 사실은 만화방에서 놀던 형들이 작품 속 주인공으로 등장하는 경우가 빈번해졌다는 점에서 발견된다. 즉, 여러 작품 속에서 '백수'들이 주인공으로 등장하여 우리 사회가 지닌 여러 단면들을 담아내고 있다. 신문 사회면에서 등장하는 '88만 원 세대'나 '삼포세대'라는 단어가 그림과 이야기로 되살아나서 많은 이들에게 공감을 불러일으키고 있는 셈이다. 청년백수가 넘쳐나는 시대에 동병상련을 불러오는 것일 수도 있겠다. 그럼 이제, 백수가 주인공으로 등장하는 대표적인 작품들을 통해 그들이 전하는 우리 시대의 희로애락을 들어 보자.

01

주호민의
〈무한동력〉

경제가 성장 일로였던 시절, 열정과 패기 그리고 도전 등과 같은 단어는 취업 적령기에 도달한 20대들에게 가장 어울리는 말이었다. 반면, 백수를 떠올리게 하는 말은 게으름이나 나태 등이었을 것이다. 도전 혹은 나태와 같은 기준으로 백수다, 아니다를 가늠하던 구분법은 오늘날에 이르러 취업과 미취업으로 더욱 명확해진 듯 보인다. 그 속에서 도전 대신 '안정'을 택한 청춘들이 눈에

띄게 많아진 요즘이다.

〈무한동력〉은 그러한 모습을 보여주는 대표적인 작품이다. 여기에는 모두 세 명의 20대 청춘이 등장한다. 주인공 장선재는 대학졸업반으로 번듯한 대기업에 취업을 하고 싶지만 그것이 뚜렷한 목표의식이 있어서라기보다는 그저 '졸업 후에는 취직'이라는 수순을 따르고 있다. 아버지의 사업이 망해 학교를 그만둔 뒤 네일 아티스트로 일하는 김솔은 손님들의 손톱에 그려대는 천편일률적인 이미지에 지겨워하며 자신만의 그림을 그리고 싶어 하지만 감당해

야할 빚의 무게가 만만치 않다. 청춘의 패기가 결여된 가장 대표적인 인물은 진기한이다. 수의사를 포기하고 공무원시험을 준비하는 그의 모습은 도전 대신 안정을 선택하는 우리 시대 청춘들의 자화상이다. 무엇이 되고 싶은지 혹은 무엇을 하고 싶은지 공들여 생각해보지도 않은 채 그저 '평생직장' 시험에 뛰어드는 이들이 수백만 명으로 달하는 우리의 현실을 대표한다. 그럼에도 불구하고 작품이 전하는 메시지는 따로 있는데, 그것은 하숙집 주인 한원식을 통해 드러난다. '연료 공급 없이 발전하는 엔진 제작'을 인생의 목표로 세운 그는 "그게 가능한가요?"라며 의문을 던지는 장선재에게 "해보는 거야, 될 때까지!"라는 대답을 건넨다. 그리고 "죽기 직전에 못 먹은 밥이 생각나겠는가, 아니면 못 이룬 꿈이 생각나겠는가?"라는 명대사로 이미 노쇠해버린 20대들의 열정을 다시금 일깨운다.

02

노란구미의
〈은주의 방〉

많은 경우 여전히 '백수'는 직업 없는 성인 '남성'을 대표한다. 그 것은 여성에 비해 남성에게 사회적 위치가 강요되는 전통적인 사고방식이 여전히 유효하기 때문일 것이다. 하지만, 만화에서 백수 캐릭터가 남성으로 자주 등장하게 되는 이유는 조금 다르다. 즉, 여성보다 남성이 주인공이 되었을 때 좀 더 찌질하고 구차한 상황 이 되는 경우가 많기 때문이다. 반면, 최근에는 여자 캐릭터도 백

수로 등장하는 작품을 종종 볼 수 있게 되었는데, 노란구미의 〈은주의 방〉이 대표적이라 할 수 있다.

주인공 은주는 스물아홉 나이에 실직한 인물이다. 백수가 남성 대명사라면, 백조는 여성 대명사쯤 될 텐데, 그 나이에 할 일 없이 빈둥대고 있으니 그녀는 딱 백조인 셈이다. 취업도 취업이지만, 아홉수니 결혼도 목에 가시처럼 걸린다. 아니나 다를까, 작품은 "은주 너 올해로 29이지? 만나는 사람은 있는 거야?"라는 엄마의 공격적인 대사로 포문을 연다. "난 아직 결혼할 생각 없어!"라는 그녀의 외침은 "그런 소리는 일하고 있는 애가 하는 거야!"라는 엄마의 날

선 대답에 묻히고, 도리어 그녀가 처한 현실은 독자들 앞에 낱낱이 까발려진다. 남자친구도 없어, 직장도 없어, 나이는 서른이 목전! 게다가 그녀의 자취방이 온갖 쓰레기로 가득한 장면은 백조 신세를 확인해주는 인증샷이다. 하지만 카페에서 혼자 씩씩하게 샌드위치를 즐기던 그녀의 당당함이 결정적으로 무너지는 한방은 그녀의 방에 들렀다가 청소하는 엄마를 붙잡고 늘어지는 장면에 이르러서다. 엄마 손에 들린 쓰레기더미를 향해 "요즘엔 이 애들한테 점점 애착도 생긴다구!"라며 버리지 말아달라고 호소하는 그녀의 모습은 백수라는 현실보다, 그 현실로부터 비롯되는 외로움과 고독감이 더욱 견디기 힘든 일임을 보여준다. 그러니 백수들에게 급한 건 취업보다 주위의 따뜻한 관심일지도 모른다.

03

정필원의
〈패밀리맨〉

'이십대 태반이 백수'를 의미하는 '이태백'이 취업 적령기에 있는 20대 청춘들의 고달픈 현실을 담아낸 말이라면, 사오정(45세 정년), 오륙도(56세까지 회사 다니면 도둑놈)라는 말은 우리 시대 가장들의 힘겨움을 대변한다. 즉, 고용한파 속에서 백수 신세로 내몰리는 것은 20, 30대에 국한된 것이 아니라 40, 50대에게도 마찬가지라는 얘기다. 그리고 웹툰의 다양성은 이러한 현실의 단면들도 결코

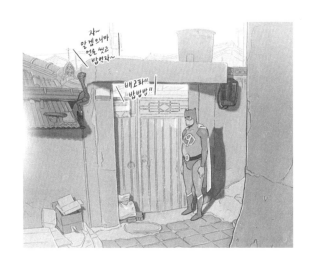

놓치는 법이 없다. 여기에 가장 대표적인 작품으로 정필원의 〈패밀리맨〉을 꼽을 수 있다.

〈패밀리맨〉은 평범한 가장이 회사에서 잘린 뒤, 평소 바빠서 함께 하지 못했던 자녀들을 곁에서 보호해주며 진정한 가족의 영웅으로 자리매김하는 과정을 담아낸다. 그러니 작품의 제목은 인류의 평화를 위해 악당들과 싸우는 할리우드 영화의 숱한 '맨'들처럼, 가족의 행복을 위해 불철주야 노력하는 남편과 아버지들을 영웅에 빗댄 것이다. 얼핏 보면 말 그대로 '만화적 상상력'이 가득 묻

어나 보이지만, 작품을 자세히 살펴보면 우리 시대 가장들의 애환이 숨어 있다. 지방에 위치한 공장에서 일하던 주인공 '강호'는 정리해고 되어 하루아침에 실업자 신세가 된다. 새로운 직장을 구하기 위해 노력해보지만, 불경기에다 화상을 입은 얼굴로 인해 그마저도 쉽지 않다. 결국 가족들 앞에 나서지 못하고 가까운 친구에게 신세를 지기에 이른다. 자신의 모습을 숨긴 채 '언젠가 든든한 아버지의 모습으로 다시 마주할 때까지' 아이들을 보살피기로 마음먹게 되는 것이다. 이처럼 몇 줄로 요약되는 주인공의 상황은 명예퇴직과 정리해고 등으로 어깨가 무거운 최근 수많은 가장들의 모습이 겹쳐진다. 아직 한창인 나이에 백수 신세로 내몰리는 실직의 힘겨움은 정작 본인이 가장 클 것임에도 불구하고, 가족들이 겪을 실망과 불안을 막기 위해 그 슬픔을 나눠 갖지도 못하는 것이다.

04

유승진의
〈한섬세대〉

〈한섬세대〉는 조선을 배경으로 한 시대극이다. 하지만 주인공 '한섬'이 관리 지망생이라는 사실에서 오늘날 공무원을 지망하며 시험을 준비하는 전국의 수많은 젊은이들의 현실이 투영된다. 또한, 제목에서 표현된 '한섬'의 의미도 이채롭다. 즉 조선시대 최하위 벼슬에게 주어지는 연봉이 곡식 열두 섬이며, 이를 월급으로 계산해본다면 한 달에 한 섬이 된다고 설명하고 있다. 이어 "구품 벼

슬에라도 오르려고 아등바등하는 이 세대를 가리켜 사람들은 한
섬세대라 불렀다."고 정의를 내린다. 요컨대 한 달에 한 섬의 곡식
을 받기 위해 당대의 수많은 젊은이들이 시험을 준비했다는 조선
시대의 설정을 통해 오늘날 '88만 원 세대'가 처한 현실을 풍자하
고 있는 것이다. 특히 작품 속에 등장하는 주인공은 벼슬에 오르지
못하고 술과 잡기로 허송세월을 보내고 있다. 양반 신분이니 좋게
말하면 한량이지만, 벼슬길에 오른 친구를 보며 자신의 신세를 한
탄하는 모습은 영락없이 백수 그대로다. 나아가 거막상이나 다당
계 등과 같은 개념을 만들어 '인생 한방'을 노리는 이들의 모습에
대한 풍자도 놓치지 않는다.

한편 "지봉유설에 따르면 정조 24년의 과거장에 10만 명이 들어

가고 3만 명이 답안지를 제출했다고 한다."는 내용 역시 의미심장하다. 과거에 합격하는 이는 많아야 몇 백이요, 적은 경우 수십 명 정도라는 사실을 떠올려 본다면, 떨어진 수만 명이 다시 다음 과거를 보기 위해 시험을 준비하게 될 것이다. 국가고시를 위해 수년간 공부해도 그 중 극소수만 합격의 기쁨을 얻게 되는 현상은 어제 오늘 일이 아닌 셈이다.

'백수' 캐릭터들은 이처럼 모두 쉽지 않은 자신들의 '현실'을 살고 있지만, 그럼에도 불구하고 그들이 끝까지 움켜잡고 가는 이야기가 있다. 바로 '희망'이다. 뉴스 속에서 등장하는 '백수'의 의미가 대부분 사회적 문제 혹은 고민거리로 치부되지만, 웹툰 속에 등장하는 이들의 모습은 사람들에게 웃음과 재미를 선사하며, 나아가 희망의 메신저이자 긍정의 에너지가 되기도 한다. 그러니 만화 속 백수들의 고된 삶이 현실에서 시작된 것이라면, 이제 그들이 전하는 희망의 메시지가 다시 현실 속으로 전해져야 하는 것도 마땅할 것이다.

신입사원

사회초년생들의
살아남기 노하우

'생존'이 주요 테마인 어느 TV 프로그램이 수년째 인기를 얻고 있다. 특히 동료 출연자들을 거의 혼자서 먹여 살리는 족장의 재능은 많은 시청자들로 하여금 감탄을 자아내게 한다. 다만 출연자들이 몇 주 후에는 다시 문명의 세계로 돌아오고, 얼마 뒤에는 또 다른 오지를 찾아가는 프로그램의 특성상 생존에 대한 긴박함보다 오지 체험에 대한 신기함이 먼저 눈에 들어오는 것이 사실이다.

하지만 정글에서 살아남기가 체험이 아닌 진짜 현실인 이들이 있다. 이제 사회로 첫발을 내딛은 신입사원이 그렇다. 교과서를 통해 배웠던 낚시 하는 법과 불 피우는 법은 수많은 변수 앞에서 무용지물이 돼 버리고, 선배와 상사들의 시선 앞에서 마음 편히 숨 쉬기조차 힘든 현실은 끝이 정해진 프로그램에 비길 게 아니다. 수없이 부딪히고 깨지다 보니 정글이 요구하는 진정한 '맞춤형 인재'가 되기 위해 필요한 것은 입사를 위해 준비했던 스펙들이 아니라 차별화된 자신만의 무기라는 사실을 깨닫게 된다. 그러니 이제 이론만 가르쳐주는 책을 덮고 실전을 보여주는 웹툰을 찾아볼 때다. 여기 진짜 정글에서 살아남는 법을 가르쳐주는 작품들이 그대들을 기다리고 있다.

김상수의
〈신입사원 김이병씨〉

이 작품은 직장의 말단 계층 '신입사원'과 군대 말단 계급 '이병'으로 조합된 제목에서 이미 사회초년생들에게 최적화된 만화임을 암시한다. 제목이 드러내는 주인공의 역할과 이름이 주인공에게 부여될 숱한 어려움을 짐작하게 만들며, 따라서 사회초년생들에게는 이 작품이 선험적 자료로 다가갈 것이기 때문이다.

내용을 살펴보면 더욱 그렇다. 주인공의 직장생활은 출근 첫날

부터 '눈치'에서 시작된다. 오후 11시 58분, 시간은 자정 넘어 새벽으로 가고 있는데 누구도 퇴근할 생각을 하지 않고 있다. 견디다 못한 주인공이 옆자리 신 대리에게 퇴근 안 하냐고 물어보는데, 돌아온 대답이 뜻밖이다. "여기 직원들은 다 한 식구들이야. 우린 여기가 집이고 일턴데…"라는 것. 말 그대로 가족회사다. 부장을 아빠라고 부르는 신 대리의 모습에 주인공은 아직 상황 파악이 안 되고, "이 친구는 눈치도 없이 밤늦게까지 남의 집에서 뭐하는 거

야!"라는 부장의 목소리는 독자들을 빵 터지게 만든다. 상사들 눈치 보며 퇴근시간을 기다려온 신입사원이 졸지에 눈치 없는 막내가 되는 순간이다.

작품이 설정한 상황은 이처럼 매우 만화적이지만, 사실 곰곰이 생각해보면 딱히 만화적일 것도 없다. '사원 모두가 가족'이라는 모토 아래 '회사를 집처럼 여기며 야근이 일상화' 된 직장인의 현실을 반영한 것이기도 하며, 유난히 혈연과 지연 그리고 학연이 중요시되는 우리의 조직문화를 압축적으로 보여주는 것이기도 하다. 상황이 이러하니 주인공은 그 누구보다 더욱 강력한 생존전략이 필요해 보인다. 그래서 선택한 키워드는 '친화력'. 출근 이틀째부터 그의 특별한 재능은 빛을 발하기 시작한다. 부장에게는 바지와 넥타이의 조화로움에 대해 깔맞춤이라는 칭찬을, 나이 많은 신 대리에게는 동안이라는 아부를 날린다. 이후 화장실 '뒷담화'에서 "신입사원 잘 뽑았다"라는 칭찬까지 듣게 되었으니 조만간 '무리' 속으로 자연스럽게 스며들어갈 수 있을 듯하다. 하지만 특유의 친화력마저 무력하게 만드는 것이 있으니, 그것은 김이병의 군대 후임이었던 '이병언'의 등장을 통해 드러난다. 부장의 처남 이병언은 매형 덕분에 면접과 동시에 입사하고, 군대시절 고문관이었던 자신을 따뜻하게 돌봐준 주인공에게는 고마움을 표현하며 잘 지내자고 한다. 이에 주인공은 든든한 아군이 생긴 것으로 믿었지만, 뒷

목 잡을 일은 바로 다음날 벌어진다. 부장의 지시로 이병언이 팀장으로 고속승진하게 된 것이다. 군대 후임이 순식간에 직장 상사가 되어 김이병에게 커피 심부름을 시키니 낙하산 인사가 가져온 나쁜 예로 이만한 것도 없으리라.

이처럼 구성원 대부분이 일가친척으로 이뤄진 회사 안에서 벌어지는 일들은 그 자체로 웃음을 만들지만, 그 속에 숨은 촌철살인을 생각해보면 또한 마냥 웃을 수만은 없어 보인다. 특히 신입 시절, 고립무원을 겪어본 이들이라면 '김이병씨'의 신세에 웃음보다 동병상련을 먼저 느끼게 되지 않을까.

02

윤태호의
〈미생〉

직장만화를 이야기하면서, 더욱이 사회초년생이 등장하는 웹툰을 다루면서 〈미생〉을 빼놓을 수는 없다. 연재 당시 많은 독자들에게 감동을 선사했고, 그렇게 모인 공감은 이 작품을 어느 순간 '직장인 필독서'로 자리 잡게 만들었다. 그만큼 〈미생〉은 직장인들의 희노애락을 사실적으로 그려냈다는 평가를 받는다. 그런 가운데 이 작품이 특히 '신입사원의 생존'에 유효한 것은 주인공 '장그

요거... 어떻게 물건 만들지?

래'가 인턴에서 시작해 정식 사원이 되는 우여곡절을 고스란히 보여주고 있기 때문이다. 특기란 하나도 채울 수 없는 이력서를 가진 인턴이 조직의 일원으로 자리 잡기 위해 보여주는 노력들은 많은 신입사원들에게 의미심장한 메시지를 던진다. 그리고 그것은 크게 '소통'과 '신뢰' 그리고 '성장'이라는 키워드로 요약할 수 있다.

주인공은 영업 3팀에 배치된 첫날 김동식 대리에게서 업무파일을 정리하라는 지시를 받는다. 기존 양식이 비효율적이라고 느낀 주인공은 스스로 새로운 틀을 짜보기로 한다. 하지만 그의 창의적 노력에 대한 김 대리의 반응은 칭찬이 아닌 꾸짖음이다. "혼자 하는 일 아닙니다. 함께하는 일이라구."라는 김 대리의 강도 높은 충

고는 주인공으로 하여금 조직 안에서 자신의 역할과 위치를 일깨우게 만든다. 전체를 구성하는 일부로서 다른 이들과의 소통을 강조하고 있는 셈이다.

한편, 힘겨운 인턴 생활을 잘 견뎌내고 있던 주인공에게 PT 시험이 다가올수록 한 가지 걱정이 생긴다. 길지 않은 시간이지만 영업 3팀에서 일한 경험이 그로 하여금 헤어짐에 대해 아쉬움을 먼저 생각하게 만든 것이다. 인턴에서 정식사원으로 가는 관문인 PT 시험에서 합격하지 못할 경우, 주인공은 자신이 믿고 따르는 오상식 과장과 김동식 대리와 더 이상 함께 일할 수 없기 때문이다. 이처럼 주인공에게 찾아온 염려는 그동안 오 과장과 김 대리가 주인공에게 보여주었던 신뢰에 대한 반증이기도 하다. 동시에 그런 선배들의 마음을 가슴 깊이 받아들이는 주인공의 걱정 속에서 선배들에 대한 예의와 배려도 그려지고 있다.

다행스럽게도 주인공은 PT 시험을 통과했고, 정식으로 사원증을 받을 수 있게 된다. 신입사원으로 새롭게 출근한 첫날 그는 인턴 시절에 그렇게 커보이던 상사들이 어려보인다고 느낀다. 그리고 "난 그렇게 부족한 사람이 아니었는지도 모른다."고 생각한다. '대학교 1학년을 바라보던 고3 학생이 어느덧 같은 대학생이 된 것 같은 기분'이라는 소감 속에서 우리는 주인공의 성장을 읽어낼 수 있다.

혼자 하는 일이 아닙니다.
함께하는 일이라구.

- <미생> 중에서 -

03

이현민의
〈틀어는 보았나
질풍기획〉

광고기획사 '질풍기획'을 주요 배경으로 하는 이 작품은 연재 초기에 조현철, 박팔만, 이일순, 송치삼, 그리고 김병철 등 5명의 개성 강한 캐릭터들이 주요 인물로 등장했다. 이들은 각각 부장, 차장, 대리 그리고 사원으로 기획3팀을 구성하며 독자들을 웃음으로 인도한다. 〈미생〉의 3인조, 즉 오 과장, 김 대리 그리고 장그래가 현실적인 이야기로 독자들의 공감을 이끌어냈다면, '질풍기획'의

5인조는 과장된 액션과 기발한 설정으로 독자들에게 개그감을 만 끽하게 만든다. 그러던 어느 날, 기획3팀은 여섯 번째 구성원인 '심 영희'를 맞이하게 된다.

출근 첫날, 그녀는 자신이 앞으로 함께 일하게 될 기획3팀의 선 임들에 대해 왠지 '비정상적'이라는 느낌을 받는다. 업무와는 관련 없어 보이는 기괴한 행동들을 보이며, 사무실에 들어선 그녀에 대 해서는 어떤 관심도 보이지 않기 때문이다. 절망적이라고 생각한

순간, 조현철 부장만은 나서서 그녀를 챙겨주니, 그녀가 조 부장만은 정상적인 사람이라고 여기는 것은 당연한 일이다. 헌데 심영희와 대화를 나누며 계단을 내려가던 부장이 아래로 굴러 떨어진 뒤, 부상당한 것을 심영희의 탓으로 돌린다.

다음날부터 본격적인 '갈굼'이 시작되는 것이다. 모르면 물어보는 것이 신입사원으로서는 당연한 일이건만, 부장에게서 "영희 씨는 일일이 하나하나 다 알려줘야만 일을 할 수 있구나. 어이쿠야, 귀족 아가씨 타입인 줄은 몰랐네~!"라는 비아냥거리는 대답만 돌아오니 그녀로서는 할 수 있는 게 진땀 흘리는 일밖에 없으리라. 급기야 팀장님이 아끼는 피규어를 그녀로 하여금 부러지게 만들고, 그것으로도 부족한지 부장님은 여전히 풀리지 않은 분을 삭이며 복수 노트를 끄적이고 있다. 이쯤 되고 나니, 독자들도 그 이유가 궁금해진다. 영희야, 넌 대체 무얼 잘못한 거니?

이제 비정상적이라 여겨졌던 선배들이 활약할 차례다. 영희가 사무실에 출근도 못한 채 한정판 피규어를 찾아 거리를 헤매고 있을 때, 선배들은 부장님이 삐친 이유를 고민한다. 그리고 부장을 찾아가 힘없고 연약한 신입사원을 대신해 "이 좁쌀 영감! 또 뭐가 그렇게 맘에 안 든 건데요?"라며 대놓고 묻는다. 계단을 굴러 생긴 부상은 거짓이며, 피규어도 이미 팀장이 고장낸 것이라는 사실도 밝혀내면서 말이다. 이상하게 보였던 선배들이 한순간에 정상적이면

서도 멋진 고참으로 재탄생하는 순간이며, 믿었던 사람에게는 발등 찍히는 순간이다. 하지만 '어제의 적이 오늘은 동지'도 될 수 있는 삭막한 경쟁사회에서 이 정도의 둔갑술에 동요하지 않는 것 또한 신입의 자세일 것이니, 정작 머리를 때리는 반전은 부장의 대답에 있다. "나한텐 인사 안 했단 말이야!"라는 부장의 일갈은 신입사원으로서는 당황스러움을 느끼기보다 앞으로 직장생활을 해나가는 데 있어 중요한 가르침으로 받아들일 만하다. 속 좁은 부장으로 인해 그녀는 앞으로 누구를 만나더라도 인사 하나만은 기가 막히게 잘 하게 될 테니 말이다. 그러니 신입사원들이여, 기억하라. 오늘도 무사한 하루가 되기를 바란다면 가장 중요한 것은 '인사'라는 사실을! 거기에 이유 없이 친절한 사람일수록 조심하라는 교훈은 보너스다.

04

곽백수의
〈가우스전자〉

영업3팀, 기획3팀에 이어 이번엔 마케팅3부에 신입이 들어왔다. 다국적 문어발 기업 〈가우스전자〉의 이야기다. 공교롭게도 이 부서는 그룹 내 '대기발령소'라 불리는 곳이다. 그만큼 불안정해 보이는 사람들이 모여 있다. 가령, 시말서를 소설처럼 써내는 김문학 대리도 있고, 잘못된 성형수술로 인해 언제나 포커페이스를 유지하는 성형미 과장도 있다. 기러기 아빠의 외로움을 온라인 게임으

로 달래는 위장병 부장도 있고, 있는 듯 마는 듯 존재감 제로인 나무명 씨도 있다. 이처럼 서로 어울릴 것 같지 않은 구성원들이 모인 곳에 신입사원 '백마탄'이 등장한다.

그는 "세계 유수의 명문대를 수석 졸업하고 아버지의 기업을 물려받기 위해 귀국"한 인재지만, "야생에서 살아남는다면 후계자로 받아준다."는 아버지의 의도에 따라 아버지 회사가 아닌 가우스전자에 입사했다. 그의 등장으로 인해 애로사항을 겪어야 하는 것은 이상식 사원이다. 백마탄의 바로 위 선배인 이상식은 후배의 예기

치 못한 행동으로 인해 번번이 아연실색하게 된다. 이상식이 운전하는 차에서 백마탄은 팔짱 끼고 수면을 취하는가 하면, 팀원 전체가 식사하러 간 식당에서 부장님이 앉아야 할 상석을 먼저 차지해 버리기도 한다. 승강기에 함께 오른 회장님이 "혹시 뭐 부탁할 거 있음 한번 해봐."라는 소리에 자신 있게 핸드폰을 꺼내 어깨동무를 하고 사진을 찍을 정도니, 회식자리에서 잔소리 많은 차장님을 따로 불러내 충고하려고 마음먹는 것쯤은 일도 아닐 것이다. 이러한 백마탄의 행동에 대해 어디선가 '개념 없다'는 말이 들려올 듯싶다.

하지만 생각하기에 따라서 그의 행동은 '개념 없다'에서 '배짱 좋다'로 치환될 수도 있다. 어제 야근을 해서 피곤하다면 선배가 운전하는 차에서 잠깐 눈을 붙일 수도 있는 일이며, 식당에서 쭈뼛거리는 게 싫어서 다른 이들보다 먼저 자리에 앉을 수도 있는 일이다. 차장님의 잔소리가 지겨우면서도 앞에서는 뭐라 하지 못하는 선배들을 대신해 신입사원이 총대를 멘 것이라면, 한 명의 희생으로 여러 명이 행복한 회식자리가 되지 않겠는가. 게다가 함께 찍은 사진 한 장의 인연으로 백마탄은 회장님께 가장 기억에 남을 만한 신입사원이 되었을 것이다.

물론, '백마탄'의 단순무식한 특징을 종합해 볼 때, 그의 행동들이 단지 '배짱'으로 대치될 수 있는 것은 아닌 듯 보인다. 하지만 신입사원들이 보여주는 패기와 실수가 조직을 생기 넘치게 만들고,

그로 인해 선배들로 하여금 노련미와 원숙함에 대한 자각을 불러오게 만든다면, 그것이야말로 가장 신입사원다운 모습이 아닐까.

'정글에서 살아남기' 프로그램이 보여주는 훌륭한 미덕 가운데 하나는 콩 한쪽도 나눠먹는 데 있다. 마찬가지로 '정글 같은 현실'이라고 해서 항상 피비린내 나는 생존 게임만 있는 것은 아닐 것이다. 신입사원의 열정과 도전을 지켜주기 위해 기꺼이 자신을 희생하는 선배도 있을 것이며, 함께 살기 위해 자신이 가진 빵 한 조각을 떼어 스스럼 없이 나눠주는 동료도 있을 것이다. 그러니 정글 속에서 생존하기 위해 냉철해질지언정 결코 혼자 살기 위해 비겁해지지는 말자. 혼자 살아남는 것이 아니라 같이 살아가는 것이야말로 진정한 정글의 법칙일 테니 말이다.

결혼

평생 동반자,
공존의 노하우

꽃피는 봄은 결혼적령기에 도달한 지인들에게서 좋은 소식이 들려올 만한 시기이기도 하다. 하지만 매스컴에서 전하는 높은 이혼율과 배우자에 대한 낮은 만족도는 명백히 '좋은 소식'에 대한 심각한 경고가 되고 있다. '결혼은 해도 후회, 안 해도 후회'라는 말이 그래서 생겨난 것인지도 모르겠다. 기왕 후회할 것이라면 해보고 후회하라는 얘기도 여기에서 출발한다. 그런데 '해보고 후회'는 어쩐지 너무 무책임해 보인다. 그러니 하고 난 후 결혼에 대해 후회가 생기지 않도록 미리 면역력을 길러 보는 것이 좋은 예방책이 될 듯싶다. 결혼에 관한 선험을 들려주는 웹툰들이 있으니 처녀총각들이여, 귀를 쫑긋 세워 보시라.

01

노란구미의
〈내가 결혼할 때까지〉

 이 작품은 재일교포 여성이 한국인 남성을 만나 결혼에 이르는 과정을 담은 작품이다. 일본에서 성장기를 거친 작가의 실제 경험을 그리고 있다는 측면에서 매우 생동감이 넘치는 작품이라 할 수 있다. 특히, 다문화가정이 급격히 늘어난 현실을 고려한다면 재일교포 여성의 눈에 비친 한국의 결혼문화는 우리의 현재 모습을 돌아보는 기회도 마련해준다.

주인공 '구미'가 남자친구인 '블랙남자'의 프러포즈를 받는 것에서 출발하는 작품은 결혼에 대한 구체적인 욕구가 매우 특별한 감정에서 비롯되는 것이 아니라 아주 일상적인 부분에서 시작되는 것임을 보여준다. "일하다가 배고파서 밥통을 열 때 동반자를 구하고 싶다"라는 생각이 들었다는 주인공의 고백은, 퇴근길 불 꺼진 방에 홀로 들어서기가 싫은 1인 가구 처녀총각들의 마음과 다르지 않다. 그런 점에서 결혼은 신데렐라 콤플렉스를 만족시키기 위한 거대 판타지가 아니라 평범한 일상을 조금 더 행복하게 만들 수 있는 이벤트에 가까울 것이다. 이러한 지점에서 결혼에 대한 욕구가 시작되었다면, 함께 행복할 수 있는 동반자가 과연 자신의 반려자로서 '자격'이 있는가에 대한 고민으로 이어지는 것 또한 마땅한 일이다. 평생을 함께해야 할 사람이 엄청난 술고래이거나 분수에 맞지 않은 명품 마니아라면, 그이와의 결혼에 대해 주저하게 되는 것은 당연하다. 이와 관련, 작품은 아주 사소한 부분도 결격사유가 될 수 있음을 보여준다. 구미의 친구는 구미에게 블랙남자가 길거리에서 마주친 개를 귀엽다면서 아주 심각하게 쓰다듬던 기억을 떠올리게 하고, 그런 모습에서 '너무 진지하다'는 흠을 발견한다. 또한 여자친구가 걱정돼 새벽 5시에 무턱대고 구미의 집을 방문했다는 점 역시 평생의 동반자에 관한 자격으로 주저하게 만든다. '뭘 그런 것까지?'라고 반문할 수도 있지만, '좋은 남자친구'가 '홀

이것은 재일교포3세인 제가
한국남자를 만나
결혼하기까지의 과정을 그리는
에세이 만화입니다.

룽한 남편'으로 변신하지 못한 사례를 주변에서 접한 적이 있다면,
주인공의 '돌다리도 두들겨 보는 정신'은 결혼적령기에 처한 모든
이들이 배워 마땅할 것이다.

한편, 일본에서 성장한 구미는 남자친구와 문화적으로 많은 차
이점을 느낀다. 특히 "이 남자와 결혼하면 앞으로 '여기'에 맞추어
서 살아야 할 텐데, '나'라는 사람을 형성시켜 온 '배경'이 하나씩
사라져 가는 느낌이 든다."고 고민하는 모습은 매우 의미심장해 보
인다. 일본과 한국으로 언급된 성장 배경의 차이는 서로 다른 집안
에서 자란 모든 '그 여자, 그 남자'에게 고스란히 적용되는 부분이
기 때문이다. 그리고 그에 대한 해답으로 '노력'과 '신뢰'라는 단어
를 끄집어낸다. 문화적 차이에 대해 고민하는 주인공 앞에서 남자

친구는 그녀를 더욱 잘 이해하기 위해 일본어를 배우겠다고 이야기한다. 결국, 노력하는 그의 모습이 그녀를 감동하게 만드는 것이니, 진심 앞에서 개를 심각하게 만진다거나 새벽 5시에 방문하는 것쯤은 문제가 되지는 않으리라.

02

김환타의
〈유부녀의 탄생〉

〈유부녀의 탄생〉은 제목에서 짐작할 수 있듯이, 처녀였던 주인공
이 결혼을 준비하면서 겪게 되는 다양한 이야기들을 담고 있다. 결
혼과 관련된 다른 작품들의 경우처럼, 〈유부녀의 탄생〉 역시 작가
의 실제 경험을 바탕으로 만들어졌고, 그렇기 때문에 결혼준비 과
정에서 나타나는 여러 상황들이 매우 '생활밀착형'으로 그려진다.
어릴 적부터 겁이 많았던 주인공에게 있어서 당면한 최고의 걱정

거리는 '결혼'이다. 그런 그녀에게 '4주 뒤에 뵙겠습니다.'라는 유행어를 탄생시킨 드라마는 '차라리 혼자 사는 게 맘 편하다.'라는 다짐까지 하게 만든다. 어쩌면 매스컴을 통해 숱한 부부의 우환을 접한 처녀총각들은 그녀의 생각에 깊은 동감을 보낼지도 모를 일이다. 하지만 그것도 잠시, 남자친구의 "우리 결혼할래?"라는 이야기에 동의를 표시하고 나면, 그야말로 '무슨 일이 벌어질지 모를' 결혼준비 과정에 돌입하게 되는 것이다. 중요한 것은 그렇게 걱정했던 그녀에게 "TV에 나오던 그런 막장 같은 일들은 일어나지 않았다."는 점이다. 물론, 순간순간 힘든 고비는 있지만, 그마저도 이렇

게 "결혼준비 일기"를 만인들에게 선보이게 될 정도로 좋은 추억이 된 것이다. 그러니 〈유부녀의 탄생〉에는 결혼준비를 하면서 여러 우여곡절이 그려질지언정, 그로 인한 '대성통곡'은 없다. 오히려 준비 과정에서 나타나는 갖가지 상황들이 독자로 하여금 포복절도하게 만들 수 있으니 그저 다른 이의 일기를 훔쳐보는 마음으로 웃음을 준비하면 된다. 웃음과 함께 이 작품이 전해주는 핵심은 무엇보다 '결혼준비 노하우'에 있다. '초보도 할 수 있는 결혼식 준비 이야기'라는 표제에서 짐작할 수 있듯이, 이 작품이 '결혼'을 소재로 다루는 다른 웹툰들과 구별되는 점은 '초보'의 입장에서 결혼 과정에 대해 조목조목 다루고 있으며, 그것을 통해 예비부부들로 하여금 예상치 못한 위험을 미리 제거할 수 있게 해준다는 데 있다. 그런 점에서 작품은 매우 '현실적'이며, 또한 '기술적'이기도 하다.

예를 들어보자. 주인공의 남자친구는 '회사에서 새로운 프로젝트가 시작되면 이젠 만날 시간이 없다'는 이유를 들어 결혼 이야기를 꺼낸다. 헤어지기는 싫지만 결혼에 대해 별 생각이 없던 주인공은 곧 닥쳐올 전세 만기로 인해 이왕 이사할 거면 결혼하면서 이사하자는 생각으로 결혼을 수락한다. 작품이 말한 대로 그야말로 '과다 업무와 전세대란이라는 척박한 현실이 결혼시기를 정해준 것'이다. 드라마를 보고 '결혼 판타지'에 빠져 있는 열혈 순정녀라면 동의하기 힘들겠지만, 자신의 힘으로 의료보험료를 지불하는 대다수

성인들이라면 깊이 공감할 수 있는 대목이리라.

한편, 작품은 양쪽 집안의 협의를 통해 결혼 날짜를 잡는 기본적인 과정이나 예식장 선택 시 우선 고려해야 할 부분 등 결혼준비에 따르는 여러 정보를 실제적으로 제공해주기도 한다. 작가에게는 경험담을 기록한 일기지만, 처녀총각들에게는 피와 살이 되는 실습 교재다. 주인공이 처한 여러 상황들은 독자들에게 웃음과 함께 교훈도 선사하는 법이니, 일석이조는 이런 때 쓰는 말 아니겠는가.

03

네온비의
〈결혼해도 똑같네〉

〈내가 결혼할 때까지〉와 〈유부녀의 탄생〉이 남녀가 만나 결혼에 이르는 과정을 보여준다면, 〈결혼해도 똑같네〉는 결혼식을 막 끝낸 신혼부부의 생활상을 담고 있다. 이 작품은 여자 주인공 '온비'와 남자 주인공 '현동'의 특징들을 소개하는 것으로 시작한다. 온비가 5점 만점에 1~2점으로 매겨진 요리, 집중력, 상냥함 등의 덕목은 현동이 거의 5점 만점에 가까운 배점을 얻고 있다. 반면, 온비가 자신

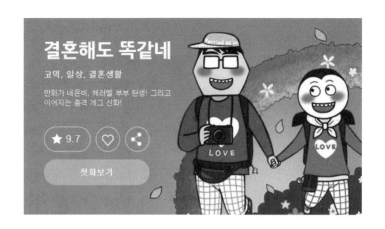

있어 하는 물건 찾기는 현동에게 있어 가장 약점이다. 두 사람이 만나면 서로에게 부족한 부분을 채울 수 있다는 얘기다. 게다가 개인 플레이 부문은 모자람이 없이 똑같으니 각자의 사생활 역시 보장될 수 있을 것으로 여겨진다. 말하자면, 이보다 완벽한 부부는 없다.

헌데, 이들은 보통의 신혼부부와는 좀 다르다. 이들의 관계가 만화가와 어시스트로 출발해 동료 작가를 거쳐 부부로 골인한 역사를 지니고 있기 때문이다. 당연하게도, 이들은 연애를 시작하기 이전부터 같은 공간에서 같은 일을 해왔고, 급기야 결혼을 통해 거의 24시간을 함께 지내게 되는 모습을 보여준다. 그러니 결혼해도 똑

같을 수밖에! 작품은 화실에서 이뤄진 프러포즈에서 시작해 많은 이야기들이 주로 '만화가의 사생활' 위주로 진행된다. 그런 점에서 만화가 부부가 만들어내는 에피소드는 매우 만화적이면서 동시에 신혼부부로서의 보편적인 측면을 담아내기도 한다.

가령, 온비가 현동의 원고 마감을 도와주는 장면을 떠올려보자. 현동이 온비에게 마무리를 부탁하며 건넨 만화원고에는 그들만이 알 수 있는 장난이 포함되어 있다. 그 원고를 보며 두 사람은 자지러지게 웃는 모습을 보여주는데, 이는 자신들만의 시간과 공간을 공유하는 보통의 신혼부부의 모습과 다를 바 없다. 한편 결혼하고 현동과 함께 지내는 시간이 급격히 늘어난 온비는 결혼 후 얼마 지나지 않아 갑갑함을 느끼고, 현동이 자리 비우는 시간을 기다리게 되는 장면도 있다. 함께 작업실을 쓰더라도 결혼 전에는 현동의 퇴근 후 혼자만의 시간을 가질 수 있었던 온비였는데, 결혼 후 언제나 붙어 지내다 보니 그녀에게 생겨난 부작용인 셈이다. 이러한 모습에도 연애 때는 헤어짐을 아쉬워하다가도 결혼 후에는 하루 종일 함께하는 주말이 괴로워지는 신혼부부의 심정이 겹쳐진다. 그러니 주인공이 처한 상황은 특수해보이지만, 사실 그녀가 느끼는 괴로움은 주말이 두려운 신혼부부들에게 동병상련의 감정을 주기에 충분할 것이다.

무엇보다 현동과 온비는 서로에 대한 적응력만은 어떤 신혼부부

에게도 뒤지지 않을 것 같다. 오랜 시간 동안 같이 작업실을 쓰면서 마감이 닥칠 때면 꼬질꼬질한 모습에 익숙하기 때문이다. 하긴, 물건을 잃어버리고 우왕좌왕하는 남편의 띨띨한 모습마저도 '귀엽다'라고 느껴질 정도니, 결혼해도 똑같아야 하는 것은 부족함마저도 장점으로 봐줄 수 있는 서로에 대한 마음이 아닐까 싶다.

04

'이현주(글) & 김영지(그림)의'
〈나 임신했어요〉

나이가 아무리 들어도 결혼하지 않으면 진정한 성인으로 대접받을 수 없는 것처럼, 결혼 후에도 아이가 없다면 여전히 '완전체 어른'으로서 자격미달인 것이 우리 문화의 단면이다. 그만큼 결혼에 이어지는 임신과 육아는 매우 밀접한, 아니 아주 당연한 관계로 받아들여져 왔다. 하지만 최근 급감하는 출산율과 딩크족의 등장은 임신 및 육아가 결혼과 분리될 수 있음을 반영한다. 그러니 〈나

임신했어요〉에 대한 접근법은 '결혼 후 2세 계획의 당위성'을 살 피기 위함이 아니라 '결혼한 남녀가 자연스럽게 엄마와 아빠가 되 어가는 과정' 정도로 들여다보는 것이 더욱 현실적일 듯하다. 아닌 게 아니라, 작품은 주인공 '윤민서'를 통해 아이에 대한 '무용론'을 드러내며 시작한다.

　청얼대거나 뛰어다니는 아이들로 인해 엉망이 된 결혼식을 기억 하는 주인공은 세상의 모든 아이들에 대해 "부모 욕 먹이는 임무를 실행하러 지구에 온 듯한 예의 없는 외계인"으로 간주하고 있다. 망 쳐버린 결혼식에 대한 분노는 청첩장에 '어린아이 출입금지' 라는 문구를 넣지 못한 것에 대해 탄식할 정도다. 게다가 남편과 둘만의

부부생활에 대해 '10점 만점에 10점'이라고 할 정도로 만족감을 느끼고 있으며, 방송국에서 일하는 커리어우먼으로서 사회적으로도 능력이 출중해 보인다. 그러니, 신혼여행에서 남편과 약속한 '딩크족'에 대한 가치관은 쉽게 바뀌지 않을 것 같다.

이처럼 아이라면 치를 떨던 그녀가 어떻게 임신을 마음먹게 되었을까. 작품은 그에 대한 답으로 '자연스러움'을 택한다. 요컨대, 어느 날 문득 실수로 아기를 가지게 되는 것도 아니며, 시댁이나 주변의 강요로 인해 울며 겨자 먹기 식으로 임신을 하려고 하는 것도 아니다. 그저 여러 상황들이 그녀로 하여금 임신에 대해 달리 생각하게 만든다. 가령, 엄마라는 단어가 전혀 어울릴 것 같지 않던 친구가 임신을 하고, 평소 내색은 하지 않았지만 남편 역시 아이를 기다리는 눈치다. 결론적으로 결혼 후에도 아이를 낳지 않고 방송계에서 왕성한 활동을 보이던 '윤진희'가 실은 아이를 낳지 않은 것이 아니라 못 낳은 것이라는 사실을 알게 된다. 즉, 자신의 롤 모델이었던 윤진희가 알고 보니 불임치료를 받아왔다는 사실은 주인공에게 충격으로 다가온다. 이렇게 동시다발적으로 변한 여건 속에서 그녀의 마음은 자연스럽게 '임신의 가능성'에 대해 열어두게 되는 것이다. 여기서 중요한 사실은 임신에 관한 직접적인 당사자, 즉 여자이자 아내인 주인공의 시선을 따라 이야기가 흘러간다는 점이다.

그녀의 남편 진우는 내심 아이를 원하지만 그것을 강요하지 않

으며, 그녀의 선택을 존중하는 입장을 보인다. 시댁 혹은 친정에서 눈에 띄는 강요도 없다. 결국, '남들 다하는 임신, 나도 할 수 있다!'는 주인공의 결심은 오롯이 그녀 자신의 선택으로 주어지는 셈이다. 비록 지극한 모성애에서 발현된 임신은 아니지만, 그녀는 그렇게 아내에서 엄마로 다시 자신의 영역을 넓혀 나간다.

이제 준비는 끝났다. 선험자들의 이야기도 들었고, 그것을 통해 노하우도 쌓였다. 이쯤 되면 결혼은 응당 '안 하면 후회'일 것이고, 하고 난 후에도 후회하지 않을 수 있는 자신감도 충만하다. 그러니 늘어나는 이혼율 따위는 뇌리 속에서 지워버리자. 다만, 선택에 대한 책임은 언제든지 자신이 지는 법이다.

전쟁

분단,
우리의 현실을 담다

세계 유일의 분단국가라는 우리의 현실은 아이러니컬하게도 다른 나라에서는 다룰 수 없는 소재가 되어 문화 콘텐츠로 형상화되기도 한다. 해방 후에 경험한 이념대립과 분단, 한국전쟁, 오늘날에 이르고 있는 남북한 대치상황까지. 모두 슬픈 역사와 가슴 아픈 현실이지만 또한 그런 만큼 우리는 할 말이 많은 감정과 상처들을 지니고 있는 셈이다. 웹툰 역시 그러한 면면들을 작품으로 형상화시키고 있으니. 이름하여 '남과 북 그리고 우리의 현실'쯤 되겠다.

윤태호의
〈인천상륙작전〉

〈인천상륙작전〉은 해방과 함께 이야기가 시작된다. 해방 후 혼란이 한국전쟁이라는 비극으로 어떻게 이어지는지를 보여줌으로써 지난 세월에 대해 성찰의 기회를 제공해준다. 특히 거대한 역사의 수레바퀴 속에서 주인공 상곤과 상배, 두 형제의 대비되는 생존 방식이 매우 흥미롭다. 동생 상배는 일제점령기에는 친일파 똘마니 노릇을 하다가 해방과 동시에 재빨리 애국청년으로 옷을 갈아입

는다. 반면, 형 상곤은 어릴 때부터 공부를 잘해 집안을 일으킬 것
으로 주위에서 기대를 모았으나 시대의 흐름에 적응하지 못해 제
대로 자리를 잡지 못한다. 상곤이 권력에 붙어 온갖 악행을 일삼는
상배에 대해 비난과 걱정을 동시에 보내면서도 정작 상배 덕분에
생계를 이어나가는 모습은 아이러니하면서도 씁쓸하다. 또한 그러
한 가정사는 해방 공간의 혼란 속에서 살아남기 위해 몸부림치는
가난한 소시민의 삶을 고스란히 그려내며 현실성을 담보하고 있
다. 이처럼 어울릴 것 같지 않지만 한편으로 서로를 걱정하던 두 형
제에게 전쟁이 어떤 상처를 남기게 될지는 좀 더 지켜보아야 한다.

작품은 한국전쟁이 일어나기 전, 이미 38선에서는 소규모 전투가 벌어지고 있었으며 그로 인해 사람들의 일상 속에서 전면전에 대한 두려움이 희석되었음을 보여준다. 하지만, 포성이 저자거리로 전해지고 눈치 빠른 이들부터 하나둘씩 피난길에 오르면서 전쟁이 주는 공포감은 모든 이들의 삶 속에 스며들게 된다. 피난길에 앞서 볼일 때문에 김포를 지나던 상배는 폭격으로 한순간에 사랑하는 사람을 잃는다. 그리고 어렵사리 상곤을 만나 "이 전쟁이라는 게 말이오, 진짜 무서운 게 감정이 안 느껴져."라는 이야기를 전한다. 자신이 살기 위해 살인마저 서슴지 않았던, 그래서 스스로를 악귀라고 칭하던 그가 "비행기가 슥 지나가면서 쇳덩이 몇 개 툭툭툭 떨어뜨렸는데… 사람이 죽어!"라는 이야기를 건네며 전쟁이 주는 공포를 압축적으로 담아낸다. 그러면서 흘리는 상배의 눈물에는 전쟁이 얼마나 인간성을 말살시키는지를 고스란히 담아내고 있다.

하지만 형제에게 닥친 비극은 이것으로 끝난 게 아니다. 동생 상배와 아들 철구 그리고 아내와 함께 피난길에 올랐던 상곤은 한강대교 폭파와 함께 실종된다. 상배가 온 강을 뒤져보았지만 끝내 찾을 수 없었던 상곤은 얼마 뒤 두 다리를 잃은 모습으로 가족들 앞에 나타난다. 얼굴 반쪽은 화상으로 일그러진 채 아내의 등을 빌려야만 움직일 수 있는 그의 모습은 전쟁이 전하는 참상 그대로다. 마당에 고여 있는 물을 쳐다보며 움직이지도 못한 채 "저거만 있

으면 죽을 수 있을 텐데."라고 울분을 토해내는 모습에 이르러서는 독자 역시 깊은 상실감에 빠질 수도 있으리라. 자신이 살기 위해서라면 다른 이를 죽이는 것조차 주저함이 없었던 상배의 심리적 변화가 바다의 작은 풍랑에 비견된다면, 다른 이들에게 죄짓지 않고 그저 가족을 살리기 위해 닥치는 대로 일해왔던 상곤의 처참한 몰골은 우리에게 쓰나미와 같은 충격을 전해주기에 충분하다. 그 충격마저 한순간에 고요함으로 변화시키는 것은 상곤의 아들 철구에 의해서다. 불구가 되어 돌아온 아버지의 모습에 놀랄 만도 하건만, 어린 철구는 상곤에게 "돌아와줘서 고마워."라는 이야기를 건넨다. 움직일 수 없는 몸으로 돌아온 아버지이지만, 살아있어서 고맙다는 철구의 한 마디는 이 땅에서 전쟁이 절대로 다시 일어나지 말아야 한다는 사실을 명확히 알려준다.

02

HUN의
〈은밀하게 위대하게〉

남북한이 대치하고 있는 우리 현실에서 전쟁이라는 단어만큼 위협적인 단어가 바로 '간첩'일 것이다. 그런데 이 단어가 언제부턴가 대중적인 스토리텔링의 소재가 되고 있다. 가령, 영화에서는 〈간첩 리철진〉부터 〈쉬리〉, 〈이중간첩〉, 〈의형제〉 그리고 〈용의자〉에 이르기까지 단골로 등장한다. 그리고 '이제 웹툰에서도 나올 만한데'라고 생각할 때쯤 정말 등장했으니, 〈은밀하게 위대하게〉가 그것이

은밀하게 위대하게 (2010)

액션, 간첩, 북한

천재 남파 간첩, 그의 임무는 동네 바보형?

★ 9.8

이어보기 42화

© HUN/ 은밀하게 위대하게

다. 이 작품은 북한의 지령을 받고 남한에 침투한 '원류환'을 주인공으로 한다. 그리고 그를 통해 남북한 대치상태에서 결코 떨어질 수 없는 '간첩' 캐릭터를 완성시킨다. 그런데 이 캐릭터, 어쩐지 우리가 짐작하고 있는 간첩의 모습과는 많이 달라 보인다. 풀빛 체육복에 삼선 슬리퍼를 끌고 어설픈 걸음걸이로 골목을 배회하는가 하면, 동네 꼬마들에게서 놀림을 당하고 땅바닥에 떨어진 소시지를 주워 먹는 모양새가 개그 프로그램에서 보던 바보 캐릭터와 흡사하다.

이처럼 '남파간첩'이라는 위협적인 캐릭터를 주인공으로 삼고 있으면서도 이 작품이 독자들에게 끊임없이 웃음을 선사할 수 있는

이유는 주인공 원류환의 캐릭터 설정에 있다. 달동네에 스며든 그는 상부의 특별한 지시가 떨어질 때까지 자신의 신변을 숨기기 위해 '동네 바보'를 자처한다. 계단을 구르고, 그네에서 떨어지고, 비오는 저녁에 노상방뇨를 일삼는 꼬락서니를 보여주며 동네 사람들로 하여금 천하에 둘도 없는 바보라고 생각하게 만드는 것이다. 간첩이 동네 바보라니! 발상의 전환으로 따지면 이만한 것도 없으리라. 작품은 기존에 우리가 알고 있는 '간첩'에 대한 이미지를 180도 바꿈으로써 예상치 못한 주인공으로 탄생시켜 '만화 같은' 재미에 성공한 셈이다. 그런 바보 역할로 인해 다시 간첩 '원류환'으로 복귀했을 때는 그 반전의 효과 역시 배가 된다. 누구보다도 민첩하며, 누구보다도 강인한 그의 모습은 우리가 익히 짐작하고 있는 '위험한 인물' 그대로다. 간첩에 대한 파격적인 묘사로 웃음과 반전을 획득한 작품은 곧이어 또 다른 간첩들을 등장시킴으로써 본격적인 이야기를 시작한다. 북한 고위간부의 아들인 '해랑', 원류환을 우상으로 여겨 자신 역시 남파되기를 기다렸던 '해진' 등의 등장으로 사건은 급박하게 돌아간다. 남파된 간첩들에게 자결하라는 명령이 내려지고, 이를 거부한 주인공들을 처단하려 고위급 간첩들이 남파되기에 이른다. 남파될 때는 '혁명전사'였지만 이제는 조국으로부터 버림받아 들개가 된 주인공들이 과연 어떤 선택을 하게 될까.

알다시피 이 작품은 동명의 영화로도 만들어져 2013년에 큰 인

기를 얻은 바 있다. 인기몰이를 하고 있는 유명배우가 주연을 맡아서 화제가 되기도 했다. 이렇듯 '간첩'이라는 소재가 사람들에게 웃음과 재미를 선사할 수 있게 된 것은 그만큼 우리 사회가 과거의 경직된 분위기로부터 많이 유연해졌음을 반영하는 대목일 것이다.

양우석(글) & 제피가루(그림)의 〈스틸레인〉

이 작품은 '2013년에 김정일이 사망하고 난 후의 남북관계'를 주요한 설정으로 삼고 있다. 2011년에 발표되었으니까 작품이 등장했던 당시 시점에서는 미래의 남북관계를 미리 그려본 셈인데, 작품이 발표되고 얼마 후 실제로 김정일이 사망하면서 화제가 되기도 했다.

핵심이 되는 사건은 이렇다. 김정일 사후 북한 내 온건파는 전쟁도 불사하는 강경파를 제거하기 위해 미국에서 도움을 구한다. 요

청을 받은 미국 국방부는 한국 대통령에게 동의를 구하고, 대통령이 이를 수락함으로써 작전이 펼쳐지게 된다. 이 작전에 쓰이게 되는 폭탄을 가리켜 '스틸레인(Steel Rain)'이라 부르게 된다. 즉, 북한 군부 내 강경파를 제거하는 무기의 이름을 작품의 제목으로 삼은 것인데, 그것은 곧 북한에서 새로운 정권이 창출되는 계기를 의미하는 것이기도 하다. 헌데, 정작 폭격을 당한 이들이 강경파가 아니라 실제로는 온건파 인물들이라는 사실이 밝혀지면서 상황은 급변한다. 그리고 거짓정보를 흘린 인물, '제임스 백'의 실체가 드러나면서 본격적인 이야기는 시작된다.

〈인천상륙작전〉이 '역사'에 대해 정통적인 드라마 구성을 보여주고, 〈은밀하게 위대하게〉가 바보로 설정된 주인공 캐릭터를 통해 개그적 감성을 뽐냈다면, 이 작품 〈스틸레인〉은 이처럼 뭔가 거대한 음모를 가지고 있는 듯한 도입부를 통해 스릴러 분위기를 만들고 있다. 그런 가운데 데프콘1이 발동되고 서울 시내 거리에 탱크가 지나다니면서 전운이 감돌게 되면 스릴러는 공포로 바뀐다. 당연히 전 군에는 비상이 걸리고, 휴가 나온 군인들 모두는 부대로 복귀하는 수순이다. 이때 등장한 한 명의 엑스트라가 눈길을 잡는다. 그의 이름은 기봉이. 친구들과 술 마시며 평온한 휴가를 즐기던 그는 TV 뉴스에 화들짝 놀라며 서둘러 복귀를 준비한다. 친구들과 헤어지고 집에 들러 옷을 갈아입은 뒤 현관문을 나선다. 그리고 들려오는 어머니의 한 마디가 작품 전체에 흐르는 긴장감을 일순 안타까움으로 바꾼다. "엄마는 무슨 일 있어도 절대 어디 안가고 집에 꼭 있을 테니까…"라며 집으로 꼭 돌아오라는 한 마디는 거대한 흐름에 휩쓸려갈 수밖에 없는 평범한 소시민의 염려와 안부를 대변해 보인다. "엄마는 별걱정을 다해…"라며 고함을 치며 집을 나선 기봉이는 과연 살아서 귀가할 수 있을까.

"현 군 병력으로는 방어에 한계가 있기에 예비군 병력을 늘리기로 결정, 금일 09시부로 전국의 모든 대학교와 고등학교는 전부 예비군 대대로 편제됩니다."

〈방과 후 전쟁활동〉은 이처럼 강제로 학생들을 군인으로 만드는, 다소 황당한 설정으로 시작된다. 그리하여 작품의 배경이 되는 '성동고등학교'는 '성동고등학교대대'로 바뀌고, 각 학년은 중대, 학급

은 소대로 편성된다. 교탁 앞에는 어느새 선생님 대신 중위 계급장
을 붙인 소대장이 서 있다. 반장은 아무것도 모른 채 선임훈련병이
되고 나니, 바야흐로 전시체제가 확립된 것이다.

 이처럼 전쟁을 준비해야 하는 상황 역시 좀 뜬금없다. 주적(主敵)
이 하늘에서 떨어진 '미확인구체'라는 것. 외계 세포체로 추정되는
이 적은 어떤 이유로 지구에 온 건지 알 수 없으나 때에 따라 이동
하며 인간을 공격하기도 한다. 적의 형체는 명확한데, 그 실체는
알 수 없으니 어쩌면 이러한 상황 자체가 공포인 셈이다. 사실, 잊

을 만하면 '도발' 상황에 대한 뉴스를 접하는 우리로서는 공격 성향을 지닌 외계 세포체가 그렇게 생소하지 않을 수도 있으리라.

이 작품은 남북관계의 현 상황을 직접적인 소재로 다루는 작품은 아니지만 '군대'라는 측면에 집중해서 볼 때 그 재미는 배가 된다. 내용 곳곳에 대한민국의 신체 건장한 남성이라면 모두 다녀왔을 군대에 대한 얘기가 깨알처럼 포함되어 있다. 비록 그 군대가 고등학생으로 이루어져 있지만, 학생 예비군을 편성해 훈련을 받아가는 과정 자체는 매우 현실적이다. "군대는 연대 책임이고 너희는 이제 한목숨이다."고 외치는 소대장과 선착순 기합을 받는 모습에서 군대를 다녀온 예비역들이라면 그 사실성에 흠칫 소름이 끼칠지도 모른다. 혹은 책상에 앉아만 있던 아이들이 토가 나오도록 연병장을 도는 모습을 보며 신병시절 새벽 구보를 떠올리게 된다. 정작 작품에서 훈련을 받는 주인공들은 천하태평이다. 연이은 선착순에도 아직 웃음기가 가시질 않을 만큼 고등학교 3학년의 발랄함이 그대로 드러나기에 소대 편성 후 하루 동안의 경험은 그저 3박4일짜리 극기 훈련과 크게 다르지 않다. 상황이 바뀌는 것은 연대 책임으로 인해 다툼이 일어나고, 다툼 중에 외계 생물체를 건드려 같은 반 친구가 자신들의 눈앞에서 죽게 되면서부터다. 이제 3학년 2반, 아니 3중대 2소대 소대원들에게는 자신들이 처한 현실이 그저 담력을 기르기 위한 체험활동이 아니라 실제 전쟁을 준비

해나가는 과정이라는 사실이 피부에 와 닿는다. 그리고 '방과 후 전쟁활동'은 더 이상 동아리활동 같은 취미생활이 아니라 생존을 담보로 한 훈련임을 깨닫는다. 등장인물 각자에게 인식표가 나누어지고, 교실 칠판에 수학공식이 아닌 죽음을 맞이한 학생들의 사진이 붙여질 즈음 우리는 다음 희생자가 또 누가 될지 불안감을 느끼게 될 것이다.

혹, 연병장이 아닌 운동장에서 제식훈련과 총검술 그리고 집총각개훈련 등을 경험해본 이들이라면 이 작품을 보며 학창시절의 '교련' 과목을 떠올릴 수도 있을 것이다. 하지만 모양만 흉내낸 목총이 아니라 실제 소총이 지급되고, 교실이 내무반으로 바뀐 상황은 웃으며 교련수업을 듣던 그 시절의 느낌과는 분명 다르다. 그런 이유로 이 작품은 학생은 공부할 때 가장 행복하다는 사실도 알게해 줄 것이다.

남북을 갈라놓은 38선의 의미는 종전이 아니라 휴전에 있다. 그래서 많은 이들은 '휴전'에 대한 경각심을 불러 '언제 다시 올지도 모를 전쟁에 대비'해야 한다고들 한다. 다만 '휴전'에 대한 해석이 '언제 다시 올지도 모를 전쟁을 대비'하는 것으로 이어지는 것보다 '전쟁 자체가 없는 종전'으로 이어지는 것을 전제로 해야 하는 것이 마땅한 것이 아닐까. '폭력'이 어떤 이유로도 정당화 될 수 없다면, 인류에게 가장 큰 폭력인 전쟁은 응당 이 땅에서 사라져야 할 단

어이기 때문이다.

범죄

이번 사건의 목격자는
당신입니다!

신문이나 뉴스에 등장하는 범죄는 끔찍하지만, 소설 혹은 영화로 만나는 범죄'물'은 치밀한 연출을 통해 많은 이들의 호기심을 자극한다. 범인을 추격하는 과정에 동참하고 있노라면 어느새 독자와 관객은 형사의 마음가짐에 다다른다. 무엇보다 결정적 단서를 찾아내 범인을 검거하는 순간에 느끼게 되는 짜릿함이야말로 이 장르에서 헤어날 수 없는 주요한 이유가 될 것이다. 여기 네 편의 범죄수사물을 소개하노니, 클릭하는 순간 당신은 이미 사건의 주요한 목격자가 될 것이다.

김선권의
〈수사 9단〉

〈수사 9단〉은 기본적으로 사건이 일어나게 된 정황들을 보여주고, 그것을 통해 사건이 일어난 원인과 범인을 찾아가는 과정으로 구성되어 있다. 몇 회에 걸쳐 하나의 사건이 마무리 되면, 또 하나의 사건이 등장하게 되는 옴니버스 방식이다. 그래서 사건과 범죄의 퍼즐을 맞추어 나가는 방식과 이야기의 구성이 마치 미국 드라마 'CSI 시리즈'를 연상케 한다.

실마리를 찾아가는 과정의 중심에는 항상 '홍달기' 반장이 있다. 이름처럼 외모도 딸기를 연상시켜 웃음을 유발하지만, 몇 가지 단서를 조합해 사건의 전모를 파헤쳐나가는 그의 모습은 꽤 유능해 보인다. 물론 그의 주위에는 조력자들이 존재한다. 시즌1에서 정보수집에 능통한 정보통, 어딘지 어리숙해 보이는 신참형사 김사랑 등이 팀원으로 등장하며, 시즌2에서는 강호진과 조양이 합류한다.

다양한 에피소드를 구성하고 있는 만큼, 작품 속에 등장하는 범죄의 형태도 여러 가지다. 그 가운데는 치정(癡情)에 얽힌 사건도 있다. 가령 '눈물의 의미' 편을 살펴보면, 바람을 폈던 남편이 부인

에게 잘못을 빌며 용서를 구하는 모습으로 이야기가 시작된다. 하지만 내연녀가 끝까지 남편을 놓아주지 않자 남편은 부인을 설득해 내연녀를 함께 죽이기로 한다. 부인이 내연녀를 모처로 유인해 오면, 기다리고 있던 남편이 내연녀를 '처리'하기로 한 것이다. 얼마 뒤 모습을 감춘 내연녀에 대해 실종 신고가 들어오고, 이때쯤 우리의 홍 반장이 등장한다. 내연녀의 주변인들에게서 남편과 밀접한 관계가 있었다는 사실을 알게 된 홍 반장은 남편을 만나 조사해보지만 별다른 혐의점을 찾지 못한다. 대신, 내연녀가 실종되던 날에 그녀와 함께 있던 부인의 모습이 목격되었다는 사실을 알게 된다. 수사의 초점이 부인에게로 향하지만, 며칠 뒤 사건은 전혀 새로운 방향으로 흘러가게 된다. 다른 사건을 해결하기 위해 입수한 백화점 CCTV 자료에서 사라졌던 내연녀의 모습이 잡힌 것이다. 독자들이 '이게 어떻게 된 일인가'라며 어리둥절할 즈음, 사건의 실체는 '부부 공모 살인극'에서 '이혼을 위한 사기극'으로 변모하게 이른다. 작품은 이처럼 범죄 수사극이 갖추어야 할 '반전'을 곳곳에 숨겨 놓고 있으니, 이 작품을 모두 읽고 나면 어쩌면 정말 '수사 9단'의 경지에 오를지도 모를 일이다.

〈수사 9단〉은 유명 포털 사이트에서 2006년 1월부터 2011년 12월까지 꼬박 6년 동안 연재된 작품이다. (일상의 감흥이나 소비성 유머를 담는 것이 아닌) '스토리'를 보여주는 웹툰으로는 이례적으로 긴 연재

기간이다. 바꾸어 얘기하면, 이토록 오랜 시간 동안 연재가 지속되었다는 것은 그만큼 작품이 재미있다는 사실을 증명하는 것이기도 하다. 하지만 재미있다고 한꺼번에 다 보려는 무리한 시도는 말자. 머리에 쥐가 날지도 모른다.

02
꼬마비의
〈살인자o난감〉

〈수사 9단〉이 주인공인 형사 위주로 사건을 해결해나가는 모습을 보여준다면, 〈살인자o난감〉은 범인과 형사의 대결 구조를 형성하고 있다. 즉, 범인과 형사가 쫓고 쫓기면서 독자의 긴장감을 압박해간다.

일단 작품은 겉모습부터 여러모로 독특함을 뽐낸다. 제일 먼저 눈길이 머물게 되는 것은 제목이다. 즉 '살인자'와 '난감' 사이에 'o'

ⓒ 꼬마비/ 살인자ㅇ난감

를 두어 살인을 장난감처럼 여기는 범죄자를 꼬집는 건지, 혹은 살인자가 대략 난감하다는 의미인지 여러 가지 해석을 낳게 한다. 한편, 한 컷짜리 카툰을 떠올리게 만드는 간략한 그림체 또한 범상치 않다. 스토리가 중심이 되는 서사 장르에서는 보기 드문 그림체이기 때문이다. 무엇보다 4단으로 이야기를 구성해나가는 방식은 〈살인자ㅇ난감〉만이 보여주는 도드라진 연출법이다. 개그를 주 무기로 하는 명랑만화도 아니요, 매회 다른 에피소드를 보여주는 옴니버스 구성도 아닌, 전체 이야기가 하나의 맥락으로 흐르는 연재만화

에서 이런 식의 구성은 매우 보기 드문 사례다. '완전범죄'처럼 주도면밀하게 계획되어 있지 않으면 이야기의 전달에 있어 실패할 확률이 그만큼 커지기 때문이다. 이렇게 얘기하고 보니 이 작품, 정말 매력 있다!

작품은 '목격자가 되어주세요'라는 다소 도발적인 문구로 시작되면서 처음 작품을 접하는 이들에게 흥미를 유발시킨다. 물론 그 말이 아니더라도 독자로서는 작품을 보는 내내 주인공 '이탕'의 살인 행각을 관찰자의 입장에서 목격할 수밖에 없다. 주인공과 독자의 관계를 실감하게 만드는 이 적절한 거리감은 작품을 보는 내내 다음 순간 이야기가 어떤 방향으로 흐르게 될지에 대한 궁금함도 동반시킨다. 이에 반해 관찰자였던 독자의 입장에서는 모든 현장에 있었지만, 정작 사건을 풀어나가야 하는 형사 '장난감'의 입장으로 돌아와서는 어떤 단서도 찾아내기가 쉽지 않다. 명확한 증거를 찾아야 범인을 지목할 수 있는 법인데, 사건 현장에 없던 형사의 처지로서는 상황 자체에 대한 정확한 파악조차 힘겹다. 그러므로 독자는 이탕의 범행과 사건의 실체를 알면서도 확실한 증거가 나올 때까지 형사의 시선에 동행할 수밖에 없다. 범인과 사건의 실체를 알면서도 증거를 잡을 때까지 형사와 동행해야 한다니, 독자로서는 참 '난감'한 일이 아닐 수 없다.

작품이 보여주는 또 다른 재미는 주인공의 심리 묘사에 있다. 너

무나 평범했던 그가 처음 사람을 죽이게 되는 것은 그야말로 우발적이다. 목격자가 없음을 확인하고 현장에서 달아났던 그는 자신의 자취방에 도착해서도 "달리기의 출발선에 서서 두근거리던 그 불쾌한 긴장감이 사그라들질 않아."라는 묘사를 통해 불안한 감정을 고스란히 드러낸다. 하지만 자신이 죽인 인물이 '죽어 마땅한 인물'로 밝혀지면서 그의 죄의식은 옅어지고, 어쩔 수 없는 상황 속에서 거듭되던 살인은 급기야 '의도적 행동'으로 변화되기에 이른다. 이처럼 작품은 평범했던 한 청년을 괴물로 만들어가는 과정에 대해 끔찍하지만, 매우 설득력 있게 보여준다. 물론, 설득의 시간들은 사건의 퍼즐 맞추기에 점점 집중하게 되는 독자의 모습과 그 궤도를 같이 한다. 이제 사건의 진정한 목격자로서 당신은 혹 놓친 것은 없는지 혹은 있다면 무엇인지를 되돌아보아야 할 때다.

정연식의
〈더 파이브〉

　부모 없이 고아로 성장한 여자가 있다. 힘겨운 세상살이 속에서 다행히 그녀는 좋은 남자를 만났고, 남자는 집안의 반대에도 불구하고 여자와 결혼하여 단란한 가정을 꾸민다. 두 사람 사이에 딸도 태어났으니 누가 보아도 '완벽한 가족'을 이룬 셈이다. 그렇게 행복을 가꿔나가던 여인에게 불행은 한순간에 닥쳐온다. 집에 침입한 연쇄살인범이 남편과 딸을 죽이고, 그녀 또한 하반신 불구의 장애자로

만든다. 가족을 잃고 혼자 살아남은 그녀에게 이제 세상을 살아가는 목적은 단 하나 뿐이다. 가족을 죽인 살인범을 찾아 복수하는 것!

〈더 파이브〉의 시작은 이와 같다. 〈수사 9단〉과 〈살인자ㅇ난감〉이 사건 해결과 범인을 추적하는 과정에서 형사를 중심에 두었다면, 〈더 파이브〉는 사건의 피해자인 '고은아'가 직접 살인범을 찾아내 단죄하는 모습을 그리고 있다. 그래서 이 작품에는 다른 범죄 수사물처럼 문제 해결을 위해 경찰이나 형사가 전면에 등장하지 않는다. 물론, 몸이 불편한 주인공을 대신해 수족처럼 움직일 수 있는 조력자들은 필요하다. 그리고 주인공과 조력자들을 합한 숫

자인 다섯, 그것이 작품 제목이 된 것이다. 다섯 명이 모여야 하나의 완벽체가 되는 이유는 각자에게 맡겨진 임무에 있다. 헌데, 주인공을 제외한 네 명의 인물들은 살인범과는 아무런 원한관계가 없음에도 불구하고 어떻게 그녀의 복수에 동참하게 되는 것일까. 그 정당성을 확보하는 일은 주인공에 맡겨진다. 즉, 주인공이 모은 네 명의 인물들은 모두 자신 혹은 가족 가운데 누군가가 장기이식이 필요한 처지다. 의사인 박철민에게는 심장병에 걸린 딸이 있고, 전과자 대호의 아내와 카드회사 상담원 박정하의 어머니도 몸이 아파서 장기이식 순서를 기다리고 있다. 탈북자 백남철 역시 자신의 잃어버린 한 쪽 눈을 위해 다른 사람 눈이 절실한 상황이다. 하지만 장가이식을 받을 수 있는 순서는 언제 도달할지 알 수 없고, 그런 그들에게 주인공은 자신의 장기를 제공하겠다고 제안한다. 주인공은 자신의 신체를 약속했고 이해타산은 맞아 들어갔으니, 마침내 '파이브'가 움직일 수 있게 된 것이다. 실마리는 살인범이 가지고 간 남편의 라이터. '아빠 금연'이라는 딸의 글씨가 새겨진 지퍼라이터의 행방을 찾아 주인공은 중고물품을 거래하는 인터넷 사이트를 돌아다닌다. 마침내 살인범의 흔적을 찾게 되고 주인공은 각각의 멤버들에게 임무를 맡기니, 본격적인 추격은 지금부터다.

〈더 파이브〉는 동명의 영화로 만들어져 2013년에 개봉된 바 있다. 특히, 원작자가 메가폰을 잡아 화제가 되기도 했으니, 만화독자

는 다시 관객이 되어 원작과 영화를 비교해 보는 재미도 누려볼 만하다. 물론 어떤 버전이 더 나을지는 보는 이의 몫이다.

04

단우의
〈스토커〉

'평범한 주부를 훔쳐보는 한 남자가 있다. 어느 날 그는 그녀의 딸이 유괴되는 장면을 목격한다.' 〈스토커〉는 이처럼 주인공이 여자를 스토킹 하던 중에 그녀의 딸이 납치되는 장면을 목격한다는 기발한 설정에서 시작된다. 즉, 범죄자가 범죄자를 쫓는 이야기인 셈이다.

일단 그녀의 신상정보는 이렇다. 단독주택 2층에 살고 있으며, 매일 아침 늦잠을 자는 남편과 유치원에 다니는 딸이 있다. 딸아

이의 생일 케이크를 손수 만들어주기 위해 얼마 전부터는 제빵 학원에 다니고 있는 중이다. 가끔 가스 불을 켜두고 잠이 들기도 하지만, 대체적으로 평화로운 일상이다. 그런 그녀를 훔쳐보는 주인공 스토커는 이른바 '은둔형 외톨이'다. 부모님이 물려주신 돈으로 생계를 이어가면서 인터넷을 통해 생필품을 주문하고, 필요한 물건은 택배로 받아 불편함 없이 생활하고 있으니 어쩌면 현대화된 시스템이 이러한 캐릭터를 만들 수 있게 한 셈이다. 그런 그가 집 안에서 하는 일은 오로지 컴퓨터 모니터에 집중하는 것뿐이다. 그

녀가 살고 있는 집 주변에 CCTV를 설치한 주인공은 컴퓨터 모니터를 통해 그녀의 일거수일투족을 관찰한다. 당하는 사람이 이 사실을 알게 된다면 그 끔직한 심정은 말해 무엇하랴. 헌데, 훔쳐보는 주인공의 모습이 좀 유별나다. 자신도 자신의 행동이 범죄라는 사실을 인식하고 있는 듯 보이며, 스토킹 자체도 스스로의 기준에 맞추어 '선'을 넘지 않은 정도로만 한다. 왠지 사연이 있어 보이는 것은 이처럼 스토킹에서 일정한 기준을 지키고 있기 때문이다.

그래서 밝혀지는 그의 과거는 이렇다. 태어날 때부터 흉측한 얼굴이었고, 그로 인해 학창시절 내내 친구들 사이에서 따돌림을 당했다. 거기에서 그녀와 주인공 사이의 교집합이 떠오른다. 고등학교 시절 주인공인 '민우'네 학교로 전학 온 '은선'은 의기소침하여 사람들을 피해 다니는 민우에게 안쓰러움을 느낀다. 화재 속에서 자신을 구해내고 얼굴이 흉측하게 변해버린 아버지에 대한 기억을 가진 은선으로서는 민우에 대한 연민이 어쩌면 당연한 것이다. 한편, 은선의 남편 '재영' 역시 민우와 같은 고등학교를 나왔고, 재영이 민우를 괴롭혔다는 사실에 대해 은선은 알지 못한다. 민우는 은선과 친구가 되고 싶었지만 재영의 방해로 인해 결국 친구가 되지 못한 것이다. 이처럼 인물들 사이에 얽힌 과거가 드러나면서 이제 독자는 그녀를 훔쳐보는 것이 아니라 그녀를 지켜주는 주인공의 입장을 목격하게 된다. 가스 불을 끄지 않은 채 잠들어 버린 그

녀에게 전화를 걸어서 깨워주고, 남편의 차를 부딪치고 달아나버린 차량의 번호도 알려준다. 여전히 친구가 되고 싶으면서도 자신의 모습을 드러내지 못하는 주인공의 처지는 스토커라는 단어 하나로 정의 내리기엔 뭔가 껄끄러운 것이다.

그런 헷갈림을 뒤로 하고, 중요한 것은 그녀의 딸이 유괴되었고 그 장면을 주인공이 목격했다는 사실이다. 그녀에게 웃음을 되찾아주기 위해서는 당연히 그가 나서서 유괴범을 잡아야하겠지만, 그렇게 되면 지금까지 그녀를 스토킹 했다는 사실이 밝혀지게 된다. 그렇다고 모른 체 하고 있자니 그 또한 주인공으로서는 감당하기 힘든 일이다. 이제 그는 어떤 선택을 해야 할까.

여러 장르 중에서도 범죄 수사물을 만화로 만나는 재미는 특히 다양한 그림을 통해 색다른 긴장감을 만드는 데 있다. 〈스토커〉처럼 극화체의 이미지로 현실을 방불케 할 수도 있지만, 〈살인자ㅇ난감〉의 경우처럼 귀여운 그림체로 속삭이는 잔혹함이 영화보다 오히려 더 큰 섬뜩함을 건네기도 한다. 그렇게 그림 너머로 숨어 버린 현장의 잔혹함이 독자의 상상력을 스멀거리게 했다면 작품으로서 꽤 훌륭한 셈이다. 게다가 일망타진을 희망하는 정의로움까지 솟아나게 만들었다면 그야말로 백점짜리 작품일 터! 그러니 이제 남은 일은 범인이 잡히는 순간을 눈으로 직접 확인하는 일뿐이다.

독신

1인 가구 4백만 시대의 명암,
솔로부대

통계청에 따르면 2000년대에 들어와 1인 가구의 수가 급격히 늘어나면서 2011년에는 436만 가구에 이르렀다고 한다. 홀로 사는 사람들이 그만큼 많아졌다는 얘기다. 그러고 보니, 최근 혼자 살고 있는 사람들을 지칭하는 용어도 매우 다양해진 듯하다. 독신이나 싱글과 같은 단어는 어쩐지 '있어 보여서' 그나마 낫지만, 노처녀 혹은 노총각과 같은 말에는 왠지 안쓰러움이 느껴지기도 하며 솔로, 독거녀, 돌싱 등과 같은 단어에서도 쓸쓸함을 감추기 어렵다. 거기에 더해 요즘 심심찮게 들리는 고독사에 대한 뉴스는 자발적 홀로서기에 대한 두려움마저 생기게 만드는 것이니, 사실 처음부터 혼자이기를 희망하는 이는 그리 많지 않을 듯싶다. 그렇다면 대체 어떤 사정으로 그들은 솔로부대에 합류하게 되었을까.

01

5iam의
〈모태솔로수용소〉

2036년 대한민국의 어느 수용소. 깊은 밤 정적을 깨는 경보음이 울리고, 죄수들의 탈옥과 함께 교도관들의 출동이 이어진다. 마치 흉악범들이 세상 밖으로 나가는 것을 기필코 막아야 하는 위급상황인 것처럼 보인다. 하지만, '독신남녀인구의' 폭증으로 인한 출산율 저하'가 '심각한 국가적 경제위기'를 불러온 상황 속에서 정부가 사태해결을 위해 고육지책으로 선포한 법안의 이름을 마주

© 5iam / 모태솔로수용소

하게 되면 한순간 웃음을 터뜨릴 수밖에 없다. 이름하여 '모태솔로 금지법'이 그것이다.

　이처럼 이 작품은 '솔로'라는 지극히 개인적인 현실이 사회문제로 파급되는 상황을 그린 작품이다. 수용소의 존립 근거가 된 모태솔로금지법에 따르면, '연애를 하지 못하는 것은 범죄'가 된다. 결혼적령기에 이른 남녀가 적절한 연애나 구애활동을 2년 이상 하지 않을 경우, 죄인이 되어 수용시설로 들어가야 하며, 그러다 보니 태어나서부터 한 번도 이성교제를 하지 않은 이를 지칭하던 모태솔

로에 대한 개념도 작품에서는 살짝 바뀌었다. 2036년에는 3년 이상 이성교제를 하지 않은 이를 모태솔로로 간주하는 세상이 된 것이다. 얼마 전까지 회자되던 건어물녀, 초식남들이 이 작품 속에서는 화제의 중심이 아니라 범죄의 중심이 될 판이다. 하지만 이 법의 맹점은 억울한 죄인을 양산할 수도 있다는 것이니, 주인공 '독고남'의 신세가 그렇다. 그는 해외로 유학을 떠난 여자친구를 기다리고 있었을 뿐이다. 여자친구의 "나, 기다려 줄 거지?"라는 물음에 "물론이지!"라고 응답했던 주인공은 얼마 뒤 철창 신세를 지게 되었고, 2년 넘게 그녀를 기다린 그의 순정은 스스로 범죄자가 되게 만들었다. 자고 일어나니 죄인이 된 그의 심정이야 억울하지만, 법이 그렇다니 하소연 할 곳도 없다.

그렇다면, 이제 수용소 생활의 면면을 살펴보자. 수용소라는 단어가 던져주는 딱딱한 이미지가 절로 괴로운 생활을 떠올리게 만들지만, 인삼절임과 장어구이가 반찬으로 나오고 복분자 국이 어우러지는 식사의 비주얼은 문득 부러움마저 생기게 한다. 수용자들을 운동장에 불러 세워 "인류에 이바지할 수 있는 올바른 인간으로 갱생시켜 사회로 돌려보낼 것이다!"고 외치는 교도소장의 훈화말씀이 다소 괴로울 수는 있지만, 남녀 수감자가 '눈 맞으면 출소'로 이어질 수 있는 상황 자체는 그리 기분 나빠 보이지는 않는다. 게다가 위장으로 연인 행세하여 출소를 시도한 커플이 다시 잡

혀와 당하는 공개 처형이 공개 첫 키스라는 사실에 이르면, 황당한 설정에 담긴 웃음의 포인트가 다음 이야기를 계속 궁금하게 만든다. 이 작품, 왠지 매력 있다!

설령, 웃음만 가득할 것 같아서 애초에 이 만화에 접근을 꺼리는 이가 있다면, 웃음 너머로 현실을 담아내는 기막힌 풍자도 곳곳에 숨어 있다는 사실도 기억하자. 게다가 '싱글세'라는 단어가 매스컴에 오르내리는 현실을 고려한다면, 모태솔로금지법이라는 것이 정말 생기지 말란 법도 없지 않은가. 그러니, 어쩐지 이 작품, 혹여 범법자가 되지 않기 위해서라도 열심히 연애하자며 강력히 주장하고 있는 것 같기도 하다.

02

박수봉의
〈수업시간 그녀〉

솔로라는 단어로부터 우리가 느끼게 되는 주요한 감정은 바로 쓸쓸함에 있다. 즉, 자유롭다 혹은 얽매이지 않는다 등과 같은 말로 포장한다 할지라도 결국 커플이 되지 못한 변명에 다름없다는 느낌을 지우기가 어렵다. 헌데, 여기 혼자인 것에 대한 궁색함 대신 왠지 첫 사랑의 기억을 떠올리게 만드는 묘한 향수 어린 작품이 있으니 〈수업시간 그녀〉가 그것이다.

ⓒ 박수봉/ 수업시간 그녀

작품의 배경은 어디에나 있을 법한 대학 캠퍼스다. 주인공 역시
어디에서나 흔하게 만날 수 있는, 그리고 분명 솔로일 것이라는 믿
음(?!)을 갖게 하는 더벅머리 남학생이다. 어느 날, 계단식 강의실
에서 수많은 다른 자리를 두고 자신의 옆자리에 한 여학생이 앉는
다. 남학생으로서는 당연히 신경이 쓰일 수밖에 없다. 급기야 주인
공의 머릿속에서는 그녀에 대한 상상력이 뭉개뭉개 피어오른다.

긴 머리를 올려 묶은 그녀의 모습에 자꾸 눈길이 가고 사귀고 싶
다는 마음을 속으로 삭히다보니 어느 새 수업은 끝나 있다. 그렇

게 첫눈에 반하고, 이름도 모르는 '수업시간 그녀'에게 잘 보이기 위해 다음 등굣길에는 무스를 발라 머리도 세워본다. 어느 가수의 노랫말에 등장하는 "오~놀라워라 그대 향한 내 마음"을 떠올리게 만드는 대목이다. 물론, 이 때쯤 나름의 조언자들도 등장해줘야 하는 법이니, 평소 주인공의 일거수일투족을 모두 알고 있는 동기와 선배가 그들이다. 그래봐야 주인공에게 "순진한 것 빼고 내세울 게 없다"는 핀잔과 함께 "그냥 가서 좋아한다고 말해"라는 정도가 충고의 전부랄까. 왠지 좋아하는 사람이 생겼다는 주인공의 얘기에 '이쁘냐?'라는 반응이 제일 먼저 나오는 이들 역시 어쩐지 '솔로일 것 같은 냄새'를 지울 길이 없다.

그러니 그녀에게 자연스레 접근할 수 있는 방법을 찾지 못한 주인공은 여전히 번민에 휩싸여 있다. 그런 주인공에게 정작 해결의 실마리를 제공해주는 것은 뜻밖에도 교수님이다. 조별 과제가 부여됨과 동시에 주인공은 옆자리 그녀와 한 팀이 되었고, 그야말로 합법적으로 그녀의 전화번호도 딸 수 있게 되었다. 하지만, 전화번호를 알았다고 해도 주인공의 고뇌가 끝난 것은 아니다. 과제 모임을 가지기 위해 문자 하나를 날리는 데도 수십 번의 망설임을 반복하고, 마침표 대신 날아온 웃음 아이콘에 그녀도 혹시 자신을 좋아하는 게 아닐까 하는 공상까지 더해진다. 안쓰럽고 답답하기도 하지만 한편으로 마음에 드는 누군가로 인해 심장이 뛰어본 경험

을 가진 독자라면 주인공의 처지를 십분 이해할 수 있으리라. 한편, 주인공에게는 친한 여자동기가 있으니, 주인공이 깡패라고 지칭할 만큼 서로 스스럼없고 그야말로 '좋은 친구'처럼 보인다. 물론 작품을 보다보면 독자들은 금방 여자 동기가 주인공을 좋아하고 있다는 사실을 깨달을 수 있다. 그렇게 여자 동기의 감정을 알 수 있게 되는 순간, 이제 2명의 솔로가 존재하기에 이른다. '수업시간 그녀'를 좋아하는 주인공, 그리고 그런 주인공을 좋아하는 여자 동기. 감정은 엇갈리고, 이들의 최후가 궁금해진다.

03

정이리이리의
〈오! 솔로〉

이 작품에는 '솔로생활을 하면 마법사가 된다고 한다'는 표제가 붙어 있다. 그러한 얘기에 맞춰 오랜 솔로 시간을 통해 상당한 내공을 갖춘 대마법사와 이제 막 솔로에 진입한 신출내기 초보마법사까지 등장한다. 즉, 마법사들의 일상을 통해 그들이 왜 솔로가 되어야 했는지에 대한 자기반성적인 내용과 향후 솔로에서 탈출하기 위한 방법을 모색하는 미래지향적인 고민까지 담아내고 있다.

　무엇보다 작품의 에피소드 면면을 들여다보면 현실을 기반으로
삼고 있는 내용이라는 사실에 공감을 보내게 된다. 그럼, 마법사들
의 이야기를 한번 들어보자. 여기 자신들의 처지에 대해 고민하고
있는 초보마법사 세 명이 있다. 동병상련이며 유유상종이기에 마
법사는 당연히 마법사끼리만 모이게 되고, 지나가는 사람들은 이
들을 마법사라며 놀린다. 솔로라는 것이 남들의 비웃음을 당해야
할 처지는 분명 아니건만, 남들의 시선이 그런 것이라면 막을 도리
는 없지 않겠는가. 그런 가운데 마법사 한 명이 자신들의 처지에
대한 문제의 발단이 '대기업 때문이다'라는 괴이한 논리를 꺼내든

다. 대체 솔로들이 대규모로 양산되는 현실과 대기업이 어떤 연관성을 지니고 있는 것인지 의문이 드는 순간, "결혼하기 전까지 한 100명은 만나야 되는 거 아닌가요?!"라는 선남선녀의 대사가 의문을 해결해준다. 100명의 이성을 만날 수 있는 이들이야말로 대기업이며, 그들로 인한 피해는 고스란히 솔로들에게 돌아온다는 것이다. 그것은 동시에 '세상의 반은 남자이고, 나머지 반은 여자'라면서 오늘도 안도하며 살아가는 수많은 솔로들에게 새로운 인생관이 필요함을 보여주는 대목이다. 요컨대, 세상의 50%가 이성일지라도 그 이성들이 눈길을 주는 나머지 50%에는 당신이 포함되지 않을 수 있다는 얘기니, 인기남과 인기녀를 대기업의 독과점에 비유한 마법사의 비유에 무릎을 칠 수밖에 없다.

한편, '백지장도 맞들면 낫다'는 고금의 진리를 비웃기라도 하듯, 솔로의 세상살이는 커플보다 훨씬 효율적일 수 있음을 보여주기도 한다. 여자친구의 식성에 맞춰 무얼 먹을지 내내 고민하고 있는 커플 앞에 등장한 대마법사는 재빨리 제육덮밥을 주문하고, 주문보다 더 빠른 속도로 식사를 마친다. 그만큼 솔로의 결단력은 신속하고 이동속도는 빠르다. 하지만 그처럼 높은 내공을 지닌 대마법사 세 명이 뭉쳐도 할 수 없는 일이 있으니, 이름하여 '여자친구 소환마법'이 그것이다. 마법진을 그려 여자친구의 이미지를 떠올려보려 해도, '있어봤어야 이미지를 그리지'라는 어느 대마법사의 탄식과 '그

래도 나는 초등학교 때 있었다'는 또 다른 대마법사의 얘기에 왠지 웃음보다 안쓰러움이 느껴지게 되는 것은 인지상정이라 하겠다.

04

이동건의
〈달콤한 인생〉

이 작품에는 싱글녀와 싱글남 그리고 커플이 등장한다. 커플에 대한 에피소드는 주로 남자와 여자의 서로 다른 특징에 초점이 맞춰져 있는 반면, 직장인 싱글녀와 백수 싱글남이 보여주는 사연의 핵심은 솔로생활이 주는 희노애락에 있다. 그러니, 우리는 커플의 염장질보다는 싱글들의 일상에 주목해보자.

싱글녀의 이름은 '나니'. 세수조차 귀찮아서 민낯으로 출근하던

어느 날 아침, 하필이면 첫사랑과 마주쳤고 그 날 이후 무슨 일이 있어도 완벽한 '무장'을 통해서만 출근길에 오른다. 직원이 죄다 여자인 회사에 다니는 그녀는 "남자친구가 뭐야!!"라고 외치는 것으로 솔로인 현실에 대한 불만을 터뜨리기도 하고, 자신에게 친절을 베푸는 남성과 마주할 때면 혹시 이 남자가 자신에게 호감을 가지고 있는 게 아닌지 하는 기대를 가져보기도 한다. 간혹 외로움에 지친 그녀의 솔로인생이 남동생에게는 민폐로 전이될 수도 있

으니, "시집을 가면 더할 나위 없이 좋겠지만 남자친구라도 어서 생겼으면 좋겠어요."라는 남동생의 호소도 이해 못할 바는 아니다. 그럼에도 불구하고 그녀의 서른 살 인생은 그리 불만족스러워 보이지 않는다. 몸무게를 걱정하면서도 먹고 싶은 것 마음대로 먹고, 카드 청구서가 염려되면서도 좋아하는 것을 지르는 데는 결코 두려움이 없다. 아르바이트 비를 받은 동생이 간만에 치킨을 사들고 오겠다고 하자 한 마리로는 부족하니 세 마리 튀겨오라는 뻔뻔스러움 역시 그녀의 인생이 긍정적인 방향으로 흘러가고 있음을 반영하는 듯하다. 이렇듯 남자친구가 필요해 보이면서도, 남자친구 없이 잘 살 것 같은 그녀의 모습은 어쩌면 오늘도 꿋꿋하게 홀로 자신의 길을 걸어가고 있는 이 땅 수많은 싱글들에게 훌륭한 기준이 될 수 있으리라.

한편, 싱글남의 이름은 영진이다. 어장관리녀의 이름을 핸드폰에서 지워버리고 싶지만 혹시나 하는 마음으로 여전히 그녀의 전화를 기다리기도 하며, 돈과 사랑 그리고 음악 중에 자신의 청춘을 음악에 걸었다고 하면서도 자신에게 대화를 건네는 여인을 위해서라면 기꺼이 음악은 버리고 사랑을 택할 수 있는 나름 과감한 남자다. 그러니까 그의 "고민은 이렇게나 매력적이고 예쁜 여자들은 많은데 왜 내 짝은 없냐"는 것인데, 그러한 그의 탄식 역시 동시대를 살아가는 수많은 솔로들에게서 공감의 박수를 받을 수 있을

법하다. 한편으로 "여자 사람에게 받은 문자의 수보다 보낸 문자의 수가 두 배로 많고, 토요일 저녁식사는 언제나 집에서 먹었으며, 검색창에 옛 연인의 이름을 주기적으로 검색하는 용자"가 바로 그의 모습일지니, 설령 제 짝을 찾으려는 끊임없는 열정과 노력이 그 결실을 맺지 못할지라도 적어도 희망의 끈은 놓치지 않는 우리 시대 청춘의 상징은 족히 될 수 있으리라.

'혼자서도 잘해요!'라고 말하는 어린이는 부모한테서 칭찬을 받을 수 있지만, 이립(而立)에 들어선 당신이 '혼자서도 잘 지내요!'라고 얘기한다면 당신의 부모는 혀를 찰 수도 있다. 물론 부모님이나 주변 시선 때문에 솔로에서 벗어날 필요는 없겠지만, 그렇다 하더라도 솔로부대의 만년 병장으로 지낼 수는 없지 않은가. 웹툰을 통해 솔로들의 모습에 깊이 공감을 느꼈다면, 이제 내일의 당신은 커플이라는 신세계로 떠날 수 있기를 기대해본다.

재테크

가르쳐 드릴까요?
부자 되는 방법

한 끼 식사를 위해 수십 억 원의 돈을 지불하는 이벤트가 있다. 2000 년부터 시작된 '워렌 버핏과의 점심'이 그것이다. 전설적인 투자가와의 점심식사는 경매를 통해 참가자가 선정될 만큼 인기가 폭발적이다. 현대인들의 재테크에 대한 관심을 단적으로 보여주는 사례다. 물론 평범한 소시민에게는 그 돈을 들여 투자 귀재의 비법을 듣는 것이 불가능한 일이다. 대신, 누구나 활용할 수 있는 재테크 관련 웹툰이 있으니 이들을 한 곳에 모아 보았다. 부동산, 주식, 보험 등 방법도 가지각색이다.

01

**전진석, 김현희(글) &
최예지(그림)의
〈리얼터〉**

돈을 관리하고 재산을 불려가는 일에도 학습이 필요하다. 다만, 학습의 필요성을 몰라서가 아니라 어디서부터 어떻게 해야 할지, 그 방법을 몰라서 못하는 이들이 태반일 것이다. 그런 이들에게 만화로 된 학습서가 있다면 얼마나 좋을까. 이 작품은 그러한 취지에서 시작되었다. 즉, "어린이들을 위한 학습만화는 널리고 널렸는데, 어른들을 위한 학습만화도 필요하다"고 느낀 작가가 부동산에

© 전진석, 김현희 & 최예지/ 리얼터

대한 지식을 만화로 풀어 놓은 작품이다.

　그렇다고 해서 재미는 배제된 채 주입식으로 정보만 나열하는 '교과서'와는 거리가 멀다. 명확한 캐릭터와 긴장감 돈는 사건의 구성 속에서 부동산에 대한 지식이 조금씩 제공된다. 그러니 독자로서는 학습적인 목적 이전에 재미를 위해서라도 기분 좋게 즐길 수 있는 작품이다. 시작은 주인공 '주선영'이 바람난 남편과 이혼한 후 공인중개사 시험을 본 것부터 시작된다. 어린 딸과 행복하게 살기 위해 부동산중개소를 열지만, 초보인 그녀에게는 만만치 않은 일이다. 그런 그녀 곁에 두 명의 전문가가 등장한다.

　한 명은 변호사 '송재희'이며, 또 다른 한명은 건축가 '지현우'다.

우연한 기회에 친분을 가지게 된 두 사람 덕분에 공인중개사로서 주인공은 조금씩 성장해나간다. 물론, 그녀의 성장은 독자들에게 있어서는 학습의 공간이다. 즉, 그녀의 에피소드가 하나씩 늘어갈 때마다 부동산과 관련된 다양한 지식들 또한 하나씩 쌓여간다. 따라서 그녀가 손님들에게 방을 소개하고 고민을 해결해주는 과정은 독자들에게 있어서는 부동산에 대한 지식을 얻는 과정과 다름없다.

이 작품이 보여주는 특징은 '부동산 투기방법'이 아닌 '부동산 제대로 알기'에 가깝다. 가령, 월세를 두 배로 올려 달라는 건물주로부터 임차인이 보호받을 수 있는 방법이나 반대로 월세를 내지 않은 진상 세입자에게서 자신의 재산권을 지킬 수 있는 방법 등에 대해 살펴본다. 그 과정에서 내용증명, 명도소송, 강제집행과 제소 전 화해 등 소중한 재산을 지키기 위한 다양한 법적 장치에 대해서도 다루어진다. 요컨대 허황된 과욕을 부리기보다 가지고 있는 재산을 소중하게 지켜야 한다는 점을 일깨운다. 이처럼 부동산을 통해 사회적 약자들을 위한 최소한의 방어책을 보여주는 방식은 한편으로 남편과 시댁의 억울한 피해자가 되어야 했던 주인공의 처지와도 맞물려 있다. 즉, 작품에서 주인공의 전 남편 '김택'은 부동산 부자인 어머니 덕분에 놀고 먹는 백수로 등장한다. 그런 가운데 김택이 재혼한 '이지혜' 또한 주인공의 사무실 인근에 다른 부동산을 운영하고 있어서 갈등은 필연적일 수밖에 없다. 그러니 인물들

관계는 얽히고설키며 드라마는 복잡해지지만, 그럴수록 부동산에 대한 독자의 학습효과 또한 높아진다.

02

고정욱(글) & 정지완(그림)의
〈조선 보험왕 곽휘〉

이번에는 보험에 대한 이야기다. 헌데, 그 배경이 현대가 아닌 조선시대다. 물론 황당하게 여겨질 수도 있다. 하지만, 문헌에 기록되어 있지 않을 뿐이지 어쩌면 '보험이 존재했노라'고 가정해 본다면 사실 지금만큼이나 조선시대에도 보험은 필요했을 것으로 보인다. 밤사이 호랑이한테 물려 죽을 수도 있었으니 말이다.

때는 조선 헌종, 그러니까 19세기 중반이다. 오랜 기근과 곳곳에

서 일어나는 반란으로 백성들의 생활은 날로 궁핍해져 가고 있다.
가난과 질병으로 고통 받는 백성들을 보다 못해 조정에서는 여러
학자들의 연구를 거쳐 서양의 문물을 받아들이기로 결정한다. 그
렇게 결정된 내용이 어명으로 각 고을에 전달되지만, 소식을 들은
백성들의 반응은 대체로 회의적이다. "하나같이 요란하기만 하지.
나라님들이 하는 일들은 영…"이라는 말 속에 윗분들에 대한 불신

이 가득하다. 옆에서 듣고 있던 이는 "어허, 이 사람아. 말조심하게나. 나라님들 욕은 뒷간에서도 안 한다네, 잡혀간다고."라며 조심성을 일깨운다. 하지만 그것 역시 속뜻을 살펴보면 투정조차도 함부로 하면 안 된다는 의미이니 나랏일에 대해 불신이 가득한 것은 마찬가지다. 이와 같은 사람들의 걱정과 수근거림을 뒤로 하고 갓쓰고 도포자락 휘날리며 주인공이 등장한다. 조선 최초의 생명보험 설계사 곽휘다. 헌데, 보험설계사로서 주인공의 첫 번째 활동무대가 다소 의외다. 민란이 일어난 지역에 당도한 주인공이 관군의 장군에게 패전에 대비하여 보험을 들라고 설득하고 있기 때문이다. 전장에서 패전에 대비하여 보험을 권하다니, 이거야말로 상상밖이다. 패전을 운운하는 주인공에게 장군으로서 재론의 여지조차 없는 것이 마땅한 일이다. 다만, "일어나지 말아야 할 최악의 상황에 대비"하도록 설득하는 주인공의 이야기는 오늘날 우리가 보험을 들게 되는 핵심적인 이유와 다르지 않다. 이유가 마땅해지니 따라오는 것은 설득력이다. 결국 보험에 가입하게 만들고 전투도 승리에 이르게 되니, 어쩌면 '보험'이라는 안전장치가 전투 자체를 승리로 이끈 것인지 모른다. 한편, 거짓으로 사건을 만들어 보험금을 타내려는 보험사기도 등장함에 따라 주인공은 설계사의 역할을 넘어 조사관의 역할까지 수행한다. 보험지급 요건을 따져 약관대로 처리하는 주인공의 모습에는 오늘날 보험설계사의 모습이

그대로 담겨 있다. 그러니 이 작품, 배경은 조선시대지만 정작 보험 처리는 현대스럽다.

평소에 돈을 조금씩 비축해 놓음으로써 언제 발생할지 모를 미래의 위험에 대비하는 것이 보험이 지닌 가장 큰 덕목이라고 한다면, 보험설계사로서 주인공의 중심에는 돈이 아닌 사람이 자리하고 있다. 고객을 위해 전쟁터에서 동분서주하거나 고객 재산에 얽힌 사건에 대해 실마리를 직접 찾아나가는 모습을 보여주고 있기 때문이다. 현실에서도 이런 설계사를 만날 수 있다면 기꺼이 나의 재산을 믿고 맡길 수 있지 않을까.

03

강형규의
〈라스트〉

이 작품은 '지하경제 100억을 둘러싼 한 남자의 사투가 시작된다.'는 문구로 독자의 호기심을 자극한다. 일단 언급되고 있는 돈의 액수가 평범한 직장인이 생각할 수 있는 범위를 벗어나 있다. 개인에게 100억 원을 만질 수 있는 기회가 주어지는 것은 대체로 두 가지 중에 하나일 때 가능하기 때문이다. 하나는 태어나면서부터 이미 부자인 사람, 즉 부자 부모님을 둔 사람이거나, 다른 하나

는 로또에 당첨된 경우다. 그 외의 경우라면? 판돈이 큰 도박만이
유일해 보인다. 그러니, 펀드 매니저가 직업인 주인공에게 있어서
'사투'는 곧 야망을 의미하는 것이기도 하며, 또한 도박을 함축하
는 것이기도 하다.

　이야기는 사방이 막힌 밀실에서 시작된다. 어두컴컴한 방안에
그래프로 가득한 모니터 여러 대만 빛나고 있다. 그리고 그래프의
곡선이 곤두박질치는 모습이 잡히면서 "한순간에 350억이 날아간
것이다."라는 주인공의 내레이션이 이어진다. 시작하자마자 주인
공에게는 실패와 위기가 닥친다. 게다가 실패와 위기의 크기가 주

인공의 목숨을 내놓아야할 만큼 크다. 곧바로 투자자에게서 연락이 온다. 수십 억 원을 맡긴 조직폭력배 두목 정 사장은 자신의 부하들을 이미 주인공의 사무실 앞에 깔아 놓았고, 그러니 도망칠 생각 말라며 협박부터 해온다. 이른바 '작전'에 함께 뛰어들었던 박 팀장은 두려움에 쌓여 이미 온 얼굴이 눈물과 콧물로 범벅이다. 주인공은 세수를 하며 냉정을 찾아보려 하지만, 자신의 작전 어디에 실패의 여지가 있었는지조차 도저히 알 길이 없다. 게다가 화장실을 나온 그의 눈에 목을 맨 박 팀장의 모습이 들어온다. 작전 실패는 한순간의 일이지만 그로 인한 불행의 범위는 광범위하며, 그 여파 역시 오래간다. 정 사장의 손아귀에서 가까스로 벗어난 주인공은 도망자 생활 3개월을 거치며 온전히 씻지도 못한 채 거리를 배회한다. 수중에 있던 돈은 모두 써버렸고, 모아 놓은 포인트로 커피숍에서 빵을 구매해 끼니를 연명할 정도에 이르렀다. 비참함이 거기에서 끝났다면 차라리 다행이다. 석 달 전까지 벤츠를 몰았던 그였지만 이젠 길바닥에 놓인 자장면 그릇의 누군가가 먹다 버린 단무지로 손이 가기에 이른다. 가족들마저 서둘러 이민을 떠나 버렸고, 다정했던 연인의 모습 역시 찾을 길이 없다. 극한까지 몰린 주인공, 그는 과연 인생의 그래프 곡선을 다시 반등시킬 수 있을까.

주인공의 처지를 보다보면, 어쩐지 주식은 평범한 재테크의 수단으로 활용하기에 너무 부담이 커 보인다. 그것은 그래프를 읽고

해석하는 방법이 힘들기 때문이 아니라 그 방법을 알게 되는 순간 극대화되는 욕망을 조절하기 어렵기 때문이다. 순식간에 몇 십억을 벌 수 있는 대신 그 대가로 인생 전체를 나락으로 몰고 갈 불운을 동반하고 있으니 말이다.

04

미티의
〈일등당첨〉

"사람이라면 누구나 꿈꾸지. 인생역전 대박의 꿈."이라는 멘트로 시작되는 이 작품은 실제 대박의 꿈을 실현한 인물이 주인공으로 등장한다. 그러니까, "평범한 고등학생이 복권 당첨금 130억을 받은 썰"을 푸는 게 작품의 주된 내용이다.

그러니, 시작부터 주인공 '최대복'은 억만장자로 등장한다. 그리고 그가 일확천금을 실현시킬 수 있었던 방법에 대해 시간을 거슬

러 전하고 있다. 출발은 그가 다니는 고등학교다. 대복은 좀 사는 집안의 자녀들이 대부분인 학교를, 어쩌다 뺑뺑이가 잘못 걸려 배정받아 다니게 되었다. 돈 있는 집안의 아이들과 돈 없는 집 아이를 대놓고 차별하는 담임 밑에서 울분을 참지 못한 주인공은 학교를 그만두기로 결심한다.

그런 그에게 어느 날 130억 원이 넘는 돈이 굴러 들어온다. 누군가가 구매한 복권을 우연히 거머쥐게 되었고, 그것이 1등에 당첨

된 '대박' 행운으로 이어진 것이었으니 그야말로 굴러들어온 돈인 셈이다. 문제는 주인공의 신분이 아직 고등학생이라는 점이다. 아직 미성년자인 그는 복권을 살 수도 없고 설령 당첨이 된다고 하더라도 당첨금을 수령하는 것 역시 불가능하다. 매일 술과 노름에 찌들어 있는 아버지와 그런 아버지 때문에 엄마 역시 집을 나가버린 상황이기에 믿을 만한 피붙이도 없다. 고민 끝에 어린 시절부터 믿고 의지했던 엄마의 고향 후배 '오기락'에게 부탁한다. 하지만 견물생심이라고 했던가. 오랜 시간 믿었던 오기락마저 대복을 속인 채 복권만 가지고 도망치려 한다. 그로 인해 아무도 믿을 수 없게 된 주인공은 자신을 대신해 돈을 수령해줄 수 있는 어른을 찾기에 다시 골몰한다.

생각 끝에 찾아낸 이가 동네형 '박보형'이다. 지능이 조금 떨어지는 보형은 심성이 착해 사람들에게 항상 이용만 당해왔다. 대복은 그런 보형을 설득해 당첨금을 수령하는 데 성공한다. 이제 돈을 마음껏 쓸 수 있게 된 주인공은 보형과 함께 지낼 수 있는 고급 오피스텔을 구입한다. 이후 평소 가지고 싶었던 것, 먹고 싶었던 것 등을 주저 없이 구매한다. 수백 만 원짜리 TV도, 최신형 스마트폰도 그에게는 더 이상 사치품이 아니다. 하지만, 돈을 그저 펑펑 쓰는 재미는 그리 오래 가지 않는다. 이제 주인공의 관심은 넘쳐나는 돈을 '그냥 쓰는 것'이 아니라 '어떻게 쓰느냐'에 초점이 맞추어진다.

학교로 다시 돌아간 주인공은 돈을 이용해 자신을 무시했던 급우와 교사를 조롱하고, 평소 가깝게 지내던 친구들에게는 선심을 베푼다. 하지만 호사다마라고 했던가. 복권을 훔쳐 달아나려 했던 오기락은 자신을 경찰에 신고한 대복에게 복수를 다짐하고, 부하들을 시켜 대복의 일거수일투족을 감시한다. 게다가 복권의 원 소유자가 복권의 행방을 좇으면서 주인공을 향해 조금씩 포위망을 좁혀온다. 돈 쓰기에 마냥 행복했던 대복은 이제 자신의 안위를 걱정해야 할 처지에 놓인다. 그러면서도 돈에 대한 욕심은 결코 놓을 수 없으니, 가난한 사람이 부자로 살 수는 있어도 부자였던 사람이 가난하게 살기는 어렵다는 말을 그가 몸소 증명하고 있는 듯하다.

2015년 당시 '워렌 버핏과의 점심'은 중국의 한 게임업체에게 낙찰되었다고 한다. 낙찰가가 우리 돈으로 무려 26억 원이 넘었다고 하는데, 아마도 지구상에 가장 비싼 한 끼 식사가 아닐까 싶다. 그 비용이 고스란히 자선재단에 기부된다고 알려졌으니 기분 좋은 일이기는 하지만, 평범한 소시민의 입장에서는 26억여 원을 지불하고 그 이상의 이익을 얻을 수 있는 투자방법이 무언지 그게 그저 궁금할 뿐이다.

군대

예비역들의 술안주에서
전 국민의 공감대로

군대는 건강한 신체와 정신을 가진 대한민국 남성이라면 누구나 한 번은 갔다 와야 할 곳이다. 그만큼 스무 살 또래의 남성들에게 군대는 우리 사회 구성원으로서 마땅히 경험하고 거쳐야 하는 일종의 통과의식으로 간주된다. 그와 같은 공감대가 비단 예비역만의 것이 아니라 우리 사회 전체에 통용된다는 사실은 〈우정의 무대〉부터 〈청춘 신고합니다〉, 〈푸른거탑〉 그리고 〈진짜 사나이〉까지 군대를 소재로 하는 TV 프로그램이 매번 높은 인기를 얻었다는 사실에서도 확인된다. 당연하게도 군대를 소재로 다루는 웹툰 역시 많은 독자들에게 인기를 모으고 있으니, 그 중에서 몇 편을 모아 보았다.

01

심승보의
〈마지막 휴가〉

이제는 예비역이 된 작가가 자신의 군 시절에 대한 경험담을 만화로 옮긴 작품이다. 덕분에 입대시기부터 훈련병시절 그리고 이등병을 거쳐 병장에 이르는 사병의 진화 과정을 모두 담아내고 있다.

자신의 체험담을 그리고 있다는 점에서 작품에 등장하는 갖가지 에피소드들은 매우 사실적으로 느껴진다. 사격이나 유격 등 구체적인 훈련에 대한 내용뿐만 아니라 훈련병시절의 동기 및 조교,

© 심승보/ 마지막 휴가

자대 배치 후 만난 다양한 선임과 후임 그리고 소대장, 중대장 등 간부들과 함께 지내는 모습을 통해 계급사회에서도 엄연히 존재하는 '인간적인 관계'를 가감 없이 보여준다. 가령, 엄격할 것만 같았던 훈련소 조교의 세심한 배려나 후반기 교육으로 인해 자대배치를 받자마자 후임병이 생기는 에피소드는 군대생활의 생생함을 고스란히 담아낸다. 입대 시점이 1년 앞서는 이른바 '아버지 군번'의 환대와 자신을 희생하면서도 다른 부대원들을 배려하는 선임

들의 모습을 통해 군대도 역시 '사람 사는 곳'이라는 사실을 보여 주고 있다. 그러므로 이 작품의 진정한 재미는 군대생활의 희로애락을 여과 없이 묘사하고 있다는 데 있다. 너무 힘든 야간행군은 밤하늘의 별 세례를 뜻밖의 보상으로 선사하기도 하며, 고된 훈련 가운데 주어지는 짧은 휴식과 물 한 모금이 사회에서는 미처 몰랐던 작은 것의 소중함을 깨닫게 한다. 그러한 과정들을 통해서 "과거 그리고 앞으로 다가올 미래, 다른 것은 모두 내려놓고 자기 자신을 똑바로 마주볼 수 있는 시간"이라는 것으로 군시절에 대한 의미를 부여하고 있다.

한편, 후임에서 선임으로 진급하는 동시에 각각의 위치에 맞게 주어지는 역할과 의무 그리고 권리 등에 대한 상세한 묘사는 '군대 현실을 여실히 보여주는 만화'로 꼽기에 부족함이 없다. 선임들이 한꺼번에 전역을 맞이하는 상황에서 주인공은 불과 일병 계급으로 분대장 교육을 받게 된다. 그리고 상병이 되자마자 떠맡은 분대장이라는 위치는 계급이 높아진다고 하여 무조건 좋은 것이 아니라 오히려 그에 맞는 역할과 의무가 더욱 막중함을 보여준다.

이러한 과정을 통해 군대 조직 역시 사회의 그것과 크게 다르지 않음을 강조한다. 즉, 사람과 사람 사이에서 발생하는 문제들에 대해, 조직에서 서열이 높은 위치에 있다 하더라도 무조건적으로 윽박지르거나 통제일변도의 강압적인 방법을 선택하기보다는 대화

를 통해 최선의 해결방법을 찾아나가는 것이 중요함을 깨닫게 한다. 따라서 작품은 군대만화이지만, '전투를 위한 군인'의 모습보다는 '제한된 공간에서 일정한 룰에 따라 단체생활을 하는 방법'에 대한 모습을 더욱 의미 있게 전해주는 듯하다. 그것은 희생과 배려 혹은 양보 등과 같이 사회 속에서 개인이 타인과 더불어 살아갈 수 있는 기본적인 덕목과 결코 다르지 않음을 보여준다.

제대를 하고 나면 대부분의 남성들은 이제 사회로 진출하기 위한 본격적인 준비를 하게 된다. 그런 의미에서 우리 사회 남성들에게 군대는 자신을 돌아볼 수 있는 인생에서 마지막 시간, 즉 마지막 휴가라는 의미를 준다.

설이(글) & 윤성원(그림)의 〈뷰티풀 군바리〉

이번에는 여군 이야기다. 공군사관학교와 육군사관학교 그리고 해군사관학교가 각각 1997년, 1998년 그리고 1999년부터 여생도를 입학시켰고, 그녀들이 졸업 후 근무하기 시작한 것도 이미 10여 년 전의 일이니 이제 여군에 대한 이야기가 그리 낯선 것은 아니다. 그러나 남성에게는 피해갈 수 없는 의무인 반면, 여성에 대해서는 모병제를 실시하고 있는 현실을 감안한다면 군대 이야기는 자연

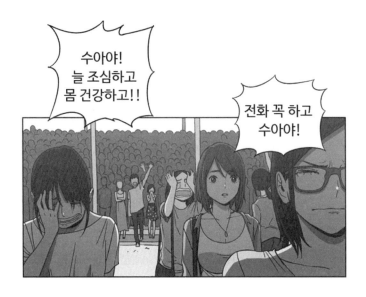

스럽게 '남성의 문화'로 흘러가는 것을 피할 수 없다. 그래서일까.
〈뷰티풀 군바리〉는 일단 남녀 모두 국방의 의무를 지고 있다는 설
정으로 시작하면서, 군대가 '남성의 것'이라는 시각에 반기를 든다.

때는 1990년대 초, 정부는 여성도 병역의 의무를 져야 한다는 법
안을 통과시켰고, 인구감소와 주변국 위협에 국가 안보를 지키기
위해서 많은 여성들의 반대에도 불구하고 법을 시행하기에 이른
다. 대한민국 남성이라면 누구나 군대를 가야한다는 것이 아니라,

대한민국 국민이라면 모두가 군대를 가야 하는 세상으로 바뀐 것이다. 그러니 '데프콘'은 더 이상 여성들에게 생소한 단어가 아니며, 출산과 병역의 의무를 동일선상에 두고 남녀가 설전을 벌이게 되는 일도 없어지게 되었다. 그리고 2006년, 주인공 '정수아'는 이제 입대를 코앞에 둔 스무 살의 여대생이다. 1년 전 신체검사를 통해 당당히 1급 현역을 판정받은 그녀는 오늘 길었던 머리를 단발로 자르고 훈련소에 들어간다. 입대 전야에 친구들과 가진 환송회는 물론 입소 과정과 훈련소 생활 그리고 자대 배치에 이르는 과정이 실제 우리가 알고 있는 군대의 모습과 크게 다르지 않다. 다만, 따로 훈련을 받던 남녀 훈련병이 종교활동에서는 함께 만나 노래자랑을 펼치는 장면이 등장하기도 하지만, 그 정도는 만화적 과장이 주는 재미로 볼 만하다. 오히려 유격, 화생방, 행군 등 다양한 훈련 과정을 모두 보여주고 있으니 정말 여군 징병제가 실시된다면 이런 모습이 아닐까 하는 생각마저 들기도 한다.

그러니 〈마지막 휴가〉가 군대생활의 희로애락을 웃음과 진지함으로 승화시키며 사실성을 극대화 한다면, 〈뷰티풀 군바리〉는 여성 징병제라는 가상의 설정을 통해 군대가 존재해야 하는 원론적 이유에 대해 보다 교과서적으로 접근하는 작품이라고 할 수 있다. 가령, 일상에서는 소중함을 알지 못했던 전화 한 통의 자유도 그것을 저당 잡히고 나서야 알게 되고, 혹은 너무 가까이 있어 알지 못

했던 친구나 가족에 대한 고마움도 느낄 수 있는 시간으로 그려진다. 주인공은 스스로를 돌아보고 있으며, 독자로 하여금 나라를 지키는 일에 대해 다시 한 번 생각하는 계기로 작용한다.

03

김병관의
〈군대라면〉

이 작품은 군대에서 일어나는 다양한 에피소드를 옴니버스 형식으로 옮겨 놓았다. 물론 각각의 에피소드에는 만화적 과장이 조금씩 섞이기 마련인데, 그것은 군대를 다녀온 남성들이 술자리에서 목소리를 높여 이야기하는 모습과 크게 다르지 않아 보인다.

가령, 예비역들이 술자리에서 전하는 군대생활에 관한 무용담은 대체로 자신들의 경험을 바탕으로 얼마간의 과장과 약간의 허풍이

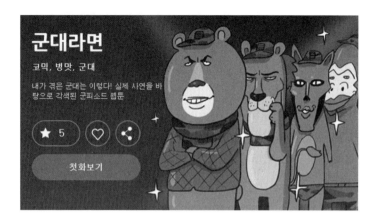

© 김병관/ 군대라면

더해지기 마련이다. 그러니 장성급 간부의 방문으로 인해 없던 도로가 생겼다거나 사단장의 명령 한 마디면 산도 옮길 수 있다는 것은 비록 100% 완전히 믿을 수 없는 얘기일지라도, 그만큼 불가능한 일까지 가능하게 할 수 있다는 군인정신과 패기에 관한 함의일 것이다. 물론 그러한 '불가능에 도전한다'의 대부분은 지독한 고생담과 이어지는 것이니 이 작품이 포함하고 있는 웃음의 포인트 역시 대부분 거기에서 비롯된다. 일례로 혹한기 훈련과 관련하여 "많이 춥지 않느냐"는 후임의 물음에 "추운 정도가 아니지! 훈련 기간 동안 어느 한 곳도 따뜻한 곳이 없다!"는 선임의 이야기는 군대를

다녀온 누구라도 쉽게 공감할 것이다. 그리고 그 공감은 "추위로 시작해 추위로 끝난다"라는 구체적인 설명과 마주하게 될 때 혹한 기 훈련을 경험했던 독자들 각각은 그 시절을 떠올리는 것으로 더욱 구체화될 것이다. 급기야 총을 껴안고 '추우면서 잔다'는 대목에 이르면 공감과 더불어 웃음 그리고 추억까지 여러 감정이 교차하는 자신의 모습을 발견하게 되리라. 그런 점에서 이 작품은 예비역들의 감수성을 적당히 자극하는 작품이기도 하다.

한편, '작품의 재미를 더욱 높이는' 것은 바로 '말장난'에 있다. 즉, 일반 사회에서는 통용되지 않는 이른바 '군대 말장난'이 군대생활의 다양한 측면을 담아낸다. 가령, 침상 끝에 앉아 있는 신병에게 "내 자리까지 오는 데 얼마나 걸리나?"라는 말년 병장의 물음은 현실적인 거리와 시간적인 거리의 개념이 공존하는 질문이다. 그렇기 때문에 "일이초면 갈 수 있습니다."라며 벌떡 일어나는 신병의 대답보다 "난 여기 오는데 2년 걸렸다"라는 말년 병장의 말 한마디에 군대생활에 관한 다양한 감정들이 녹아 들어가 있음을 알 수 있다. 그러니 사실 진지한 드라마였다면 무거운 분위기를 자아낼 수도 있는 농담들도 진지함 대신 웃음을 확보한다. 꽈배기를 보여주며 어떻게 생겼냐는 선임의 질문에 "꼬였지 말입니다."라는 후임의 대답은 꽈배기 모양에 관한 것이면서 동시에 '후임의 남은 군대생활'에 대한 함축적인 의미가 담겨 있다. 그것은 현실에서는 후임을

괴롭게 만드는 대사가 될 수도 있겠지만, 작품 속에서는 농담 그 이상도 그 이하도 아닌 것이다. 게다가 인간의 모습을 대신해 말, 고릴라, 사자, 원숭이 등과 같은 동물 캐릭터들이 등장함으로써 군대에 관한 경험을 더욱 효과적으로 과장시킬 수 있도록 하고 있다.

선우훈의
〈데미지 오버 타임〉

이 웹툰은 군대에 관한 작품 중에서도 조금 더 특별한 모습이 담긴 것이라 할 수 있다. '이야기'는 있으나 두드러진 '주인공'의 모습은 등장하지 않기 때문이다. '주인공이 등장하지 않는 작품'이라는 의미인데, 이러한 특징은 도트(dot), 즉 점으로 캐릭터와 배경을 그리는 독특한 방식에서 비롯된다. 일반적으로 만화에서 주인공은 멋있거나 예쁜 모습, 그것도 아니면 웃긴 모습이라도 보여준다.

그리고 그러한 모습의 대부분은 이목구비를 어떻게 묘사하느냐에 따라 판가름 난다. 똘망똘망한 눈과 날렵한 콧대를 소유한 주인공은 독자들에게 만인의 이상형에 가까운 캐릭터가 되기도 하고, 엽기적인 미소가 얼굴에 가득한 주인공은 사람들에게 웃음을 실어나르는 역할을 수행한다. 하지만 이 작품에 등장하는 인물들에게는 이목구비가 주어지지 않는다. 다시 말하면, 구체적인 얼굴 형태와 표정은 드러나지 않은 채 그저 주고받는 대사만으로 캐릭터의 역할을 알 수 있을 뿐이다. 그래서 '작품을 대표할 만한 주인공 캐릭터' 이미지는 존재하지 않으며, 단지 '데미지 오버 타임'식의 표

현방법이 존재할 뿐이다. 그러니, 독보적이며 독창적인 작품이라 할만하다. 이처럼 독특한 표현방식 만큼이나 다른 군대만화와 구별되는 특별한 소재도 등장한다. 물론 '이것은 나의 군생활 이야기다'라는 1인칭 독백으로 시작될 때만 하더라도 이 작품에서 '좀비'가 주요 소재가 될 것이라는 점은 짐작하기가 어렵다. 하지만 비상이 걸려 출동명령이 떨어지고, 출동했던 부대원들이 복귀하지 못한 이유가 좀비에 있다는 사실이 밝혀지게 될 때, 독자들은 이 작품이 보여주는 기발한 발상이 단지 독특한 표현방식에만 의존하는 것이 아님을 알게 된다.

이제 작품은 사회 곳곳에 출몰한 좀비로 인해 군대가 세상에서 가장 안전한 구역이 되고, 지휘명령 계통에 따른 일사불란한 계급체제가 생존을 위해서는 가장 최적화된 시스템이라는 사실을 보여준다. 출동했던 대부분의 간부들이 귀대하지 못하고, 그들을 찾으러 나갔던 나머지 간부들마저 돌아오지 못하는 상황이 되자 부대에 남아 있는 사병들은 스스로 지휘체계를 만들어나간다. 2백 명에 이르는 인원들은 재빨리 자신에게 주어진 자리를 찾고, 또한 상황에 맞게 재빨리 적응해간다. 그리하여 세상에서 단절된 부대 속에서 자신들의 안전을 지키고, 나름의 방법을 찾아 위험에 대비해나가는 모습을 보여준다.

그런 점에서 주인공과 엑스트라의 캐릭터가 전혀 구분이 가지 않

는 도트 그래픽 방식은 군대라는 시스템을 가장 효과적으로 보여주는 표현방법이 된다. 개성보다는 상명하복의 일사불란함으로 움직이는 조직체계 속에서 인물의 특징을 완성시키는 것은 개개인의 개성에서 비롯되는 특징이 아니라 병장 혹은 이등병과 같은 계급이기 때문이다. 결국, 좀비와의 싸움으로 인해 누군가가 죽게 되면 또 다른 누군가가 그 자리를 대신하는 모습을 보여주면서 작품의 표현방식과 스토리는 절묘하게 조화를 이뤄나간다. 그런 의미에서 〈데미지 오버 타임〉은 군대의 특성을 가장 잘 보여주는 작품이다.

음식

한 끼의 즐거움, 그것이야말로
내가 오늘을 열심히 사는 이유

최근 TV를 보다 보면 음식과 요리 프로그램이 유독 많이 등장하고 있음을 알게 된다. 먹거리 자체가 그만큼 주목받는 콘텐츠가 되었다는 의미다. 하기야 '먹고 죽은 귀신이 때깔도 좋다'는 얘기와 '먹는 게 남는 거다'는 저자거리의 격언을 굳이 꺼내지 않더라도 세상살이에서 '먹는다'는 것만큼 사람에게 소중한 행위가 어디 있으랴. 그러하기에 허기진 배를 채우는 몇 가지 이야기를 모아보았으니, 감상하기에 따라서 웹툰이 인생의 보양식도 될 수 있으리라.

01

김계란의
〈공복의 저녁식사〉

학창시절에 있어서 음식은 왕성한 혈기를 뒷받침해준다는 생물학적 측면도 중요하지만, 친구들과 함께 어울리는 교류의 시간과 공간을 제공하는 감성적 측면도 지닌다. 점심시간에 얼굴을 마주 보고 식사하는 것은 같은 학급의 수십 명 가운데 단 몇몇 하고만 공유하게 되는, 말하자면 그 시절에 있어서는 중요한 의식과도 같다. 그러므로 함께 반찬을 나눠 먹는 이들은 1년이라는 시간을 함

앞으로 나와함께

같이 저녁을 먹지 않겠나?

© 김계란/ 공복의 저녁식사

께 보내는 수많은 급우들 가운데서도 손가락에 꼽을 만큼 극소수
로 제한된다. 그야말로 '친구'인 것이다.

　이사 온 새로운 동네에서 고등학교 생활을 시작하는 주인공 복
희에게도 그러한 친구가 생긴다. 눈에 띄게 예쁘거나 두드러지게
공부를 잘하는 것도 아닌 복희에게 먼저 말을 걸어준 민주는 사
실 복희보다 훨씬 공부도 잘하고 외모도 괜찮은, 이른바 '엄친딸'
이다. 그런 민주가 또 다른 급우인 만두에게 대하는 태도는 복희에
대한 태도와는 매우 상반된다. 외모도, 공부도 특출하지 않은 만두

는 연일 민주에게 구박 대상이다. 그런 민주의 행동을 보며 복희 역시 만두에 대해 거리감을 둘 수밖에 없다. 그러던 중 복희로서는 만두와 거리를 두는 것이 쉽지 않은 상황과 마주하기에 이른다. 알고 보니 만두는 복희와 같은 아파트, 게다가 같은 동, 같은 층에 살고 있었던 것이다. 고등학교 시절의 또래문화를 보여주던 작품이 음식과 요리를 전면에 내세우는 것은 이때부터다. 어느 날 열쇠를 잃어버려 집에 들어가지도 못한 채 아파트 복도에서 배고픔에 힘겨워 하는 복희를 만두는 자신의 집으로 초대한다. 그렇게 만두의 저녁식사에 복희가 함께하게 되고, 이후 복희는 하루가 멀다 하고 만두 집에 들러 밥을 먹게 된다. 더욱이 만두의 부모님은 일 때문에 지방에 살고 있기 때문에 불편할 일도 없고, 만두 또한 학교에서는 알은 체를 할 필요가 없고 그저 집에 와서 저녁만 같이 먹자고 제안하자 복희로서는 거절할 이유가 없다. 학교에서는 민주와 친구로 지내고, 집에 돌아와서는 만두와 함께 지내면 되기 때문이다. 하지만, 이러한 관계가 더 이상 지속될 수 없는 상황이 닥친다. 만두에 대한 민주의 행동들이 단순 무시를 넘어 괴롭힘을 동반하는 모습까지 보이고, 어느 순간 복희 역시 민주에게서 따돌림 대상이 된다. 민주와 함께 어울려 다니는 다른 친구들까지 가세해 복희를 은근히 따돌리게 되면서 복희는 자괴감에 빠질 수밖에 없다. 그럴수록 만두에게 의지하는 자신을 발견하게 되고, 만두와 함께하

는 저녁식사는 더욱 기다려진다.

작품을 보다 보면 어느 순간 제목이 뜻하는 바가 단순하지 않음을 알게 된다. '공복'이 지닌 의미가 단순히 사전적인 배고픔만을 의미하는 것이 아니라 얄팍한 인간관계에서 파생되는 마음의 허기까지 포함하고 있기 때문이다. 그러니 하루를 정리하는 저녁식사만은 편안한 마음으로, 기분 좋은 사람과 함께해야 옳지 않을까.

02
첨지의
〈보글보글 챱챱〉

　제목부터 '나 요리만화!'라고 이야기하고 있는 이 작품은 다섯 명
의 여대생들이 주인공으로 등장한다. 즉, 여대생들이 어울려 살아
가는 모습을 담고 있는 동거일기인 셈이다. 물론, 그 기록에 있어
서 테마는 음식과 요리다. 말하자면, 〈공복의 저녁식사〉를 통해 여
고생들의 식탐을 이해할 수 있다면, 그녀들이 성장해 대학생이 되
었을 때 과연 그 먹성을 어떻게 감당하는지 들여다 볼 수 있게 만

드는 웹툰이 〈보글보글 챱챱〉인 셈이다. 물론, 〈공복의 저녁식사〉와 〈보글보글 챱챱〉의 등장인물들은 아무런 연관성이 없다. 그저 나이를 고려해 볼 때 그렇다는 얘기다.

일단 그녀들의 이야기는 전국구다. 대학생 다섯 명이 주요 인물로 등장하고 있으니 이들의 출신지가 모두 같을 수 없는 것은 어쩌면 당연한 일이리라. 물론 음식에 대한 경험도 다르고, 입맛도 제각각이다. 김말이 하나를 얘기해 보아도 그렇다. 부산에서 성장해 밥이 들어간 김말이에 익숙한 인물은 서울 지역의 당면 김말이가 생경스러울 만도 하다. 게다가 사람이 다섯이니 입맛도 다섯이라서 비린내를 싫어해 생선회와 같은 음식은 입에 대지도 못하는 이

도 있다. 그렇게 식성 따라 개성이 천차만별인 다섯 명이 모였으니 함께 식사를 하게 되면 왠지 혼란스러울 것 같지만 먹성이 좋은 것은 누구 하나 다름이 없다. 하기야 부모님이 해주시는 따뜻한 밥을 생각할 수 없는 자취생이라는 현실을 인정한다면 식탐은 허락되어도 음식투정은 불가한 일이 마땅할 것이다. 그렇게 함께 살아가는 동안 입맛도 비슷해지고 같이 사는 즐거움도 더해진다.

무엇보다 음식에 대한 찬사는 보는 이로 하여금 이 작품이 요리만화임을 명확히 깨닫게 한다. 그리 특별할 것 없는 음식도 왠지 그녀들의 설명을 듣다 보면 군침이 돌게 된다. 삶은 계란 하나를 이야기해도 그에 대한 표현이 예술이다. "흰자는 누르면 퐁~하고 튕겨 나오는 푸딩같이 포동포동함을 유지하고 자칫 잘못 삶으면 퍽퍽해지기 십상인 노른자는 알맞은 노오란색과 깊은 주황색이 꿀처럼 쫀질쫀질"이라는 대사를 그녀들이 아니면 과연 누가 만들어낼 수 있을까. 계란 초밥에 대한 찬사는 또 어떤가. "하얀 밥 위에 노란 꽃처럼 앉아 있는 자태, 입안에 넣는 순간 아슬하게 놓여 있던 긴장감은 풀어지고 밥알 한 알 한 알 사이로 달달한 계란 맛이 침샘을 자극해 마치 소풍을 온 것 같은 포근한 맛을 연출한다."는 얘기에 오늘 저녁에는 필시 초밥집에 들러야 할 것 같다. 게다가 "한 입이라 완전하면서도 한 입으로는 부족한 이 감각!"이라는 탄식에서는 평범한 맛조차도 황홀하게 느낄 수 있는 그녀들만의 독특한

노하우가 있을 듯싶다.

하지만 그녀들은 고등학교시절의 입시 지옥 속에서 어른들에게 전해 들었던 "대학 가면 살은 알아서 다 빠지니까 지금은 열심히 먹어."라는 이야기가 더 이상 진실이 아님을 알고 있다. 입시 스트레스로에서 벗어난 지 이미 오래건만 식욕은 변함없는 그녀들로서는 이제 적당히 몸매도 유지하는 합리적인 식단이 필요해지는 시기다.

03

들개이빨의
〈먹는 존재〉

고등학교를 졸업한 후 대학교도 착실하게 마친 우리들, 그리고 마침내 사회인이 되었다는 것은 이제 온전히 자신의 힘으로 먹거리를 벌어들일 수 있게 되었다는 것을 의미한다. 그렇게 스스로의 힘으로 살아갈 수 있게 되었으니 주변 사람들에게서 축하받기에 앞서 스스로가 뿌듯해야 마땅한 일이다.

그러나 〈먹는 존재〉의 주인공은 별로 그렇게 자부심이 있어 보

이지 않는다. 직장인으로 살아가는 그의 일상은 온종일 짜증과 힘겨움이 두텁게 쌓여 있는 듯하다. 그것은 출근길에서 시작된다. 빡빡한 지하철 안, 무미건조하게 사람들의 머리만 보고 있으면 왜 이렇게 살아야 하는가 하는 진원지를 알 수 없는 의문이 떠오른다. 그런 생각에 휩싸여 있는 그때, 문득 자신과 비슷한 또래의 여인이 얄팍한 소시지 하나를 들어 껍질을 까고 있는 모습이 눈에 들어온다. 조신하게 소시지 한 조각으로 아침식사를 때우는 그녀의 모습을 바라보는 주인공의 시선에는 "그녀도 이러고 싶지는 않았을 거

다"라는 안타까움이 담겨 있다. 그렇다. 먹기 위해 사는 것은 아니지만, 먹는 것조차 제대로 챙기지 못하는 세상 속에서, 이제 막 사회인이 된 우리가 느끼게 되는 감정은 이제야 온전히 한 사람의 밥그릇 값을 하게 되었다는 기쁨보다 생존을 위해 전쟁터로 내몰린 병사들과 다를 바 없다는 심정일 것이다. 그럼에도 불구하고, 병사는 치열하게 세상과 부딪힐 수밖에 없다. 적군과 아군을 구분할 수 없는 지옥철을 빠져 나와 마침내 전장에 배치된 주인공의 하루는 더할 수 없이 고달프더라도 말이다. 게다가 소시지를 까먹던 그녀가 자신과 같은 사무실에 근무하는 사람이었다는 사실에 뭔가 애잔하기도 하다. 그렇지만 병사들에게도 매일 한차례 희소식은 찾아온다. 점심시간을 알리는 12시 시계소리가 그것이다. 그러나 이제 막 사회생활을 시작한 초년병들에게 하루 중 가장 행복하고 즐거워야 할 시간조차 마음껏 허락되지 않는다. 고용불안의 시대적 흐름에서는 '부대찌개!'를 외친 사장님의 식성에 감히 딴지 걸 수 없는 것이다. 그럼에도 불구하고 점심 메뉴만큼은 다른 이에게 주도권을 빼앗기고 싶지 않은 주인공이 홀로 대세를 거스른다. 깔끔한 메밀국수 한 젓가락을 위해서라면 '점심은 다같이'와 같은 근본을 알 수 없는 관습 정도는 버릴 수 있으며, 혼자서 식사해야 하는 외로움 따위도 문제가 되지 않는다. 도리어 혼자서 즐길 수 있는 조용한 점심이 오후의 전투를 준비할 수 있는 충전의 시간이 되리

라. 이처럼 소중한 한 끼를 위해 출세 지향적 세계관 따위는 아랑 곳하지 않는 주인공이지만, 때만 되면 아우성을 치는 허기짐에 대해 '질 낮은 양아치 새끼 같은 거'라며 질타도 마다하지 않는다. 맛이 건네주는 위로와 행복감과는 별개로 인간을 바닥까지 치게 만드는 배고픔에 대해서는 "웬만한 악질도 하루 3회 이상 수금하진 않는데 이 새낀 아주 어김이 없고 무엇보다 평생을 따라 다닌다"며 성토하는 것이다. 어쩌면 그것은 끊임없이 무언가를 먹어야 살 수 있는 존재에 관한 근원적인 비애감 같은 것이 아닐까.

이제 갓 사회인이 된 우리들은 정당하게 한 사람의 몫으로 인정받기까지 여전히 가야할 길이 멀다. 하지 않아도 될 심부름에도 적당히 웃으며 응할 줄 알아야 하며, 화합과 비굴함 사이의 적정선도 찾아낼 수 있어야 한다. 눈치도 훨씬 빨라져야 하고, 먹기 싫은 술도 즐겁게 마실 수 있어야 한다. 온전히 밥값을 해낼 수 있다는 것은 그렇게 간단한 일이 아닌 것이다. 〈먹는 존재〉는 그렇게 먹고 사는 일이 간단치가 않음을 보여주고 있다.

04

김송의
⟨미슐랭 스타⟩

이 작품을 이해하려면 일단 '미슐랭 가이드'에 대한 이해가 필요
하다. 단적으로 말하자면 해외 어느 타이어 회사에서 선보인 '여행
전문 서적'이라고 할 수 있는데, 여기에는 유명 관광지와 주변 시
설들을 소개하는 그린가이드와 레스토랑 및 숙박업소를 전문적으
로 소개하는 레드가이드가 있다. 일반적으로 미슐랭 가이드라고
얘기하게 되면 후자, 즉 맛집 소개 위주의 레드가이드를 지칭하는

경우가 많다. 레드가이드에 오르는 식당들은 별점으로 등급이 구
분된다. 세 개를 최상으로 치는 나름의 평가 기준이 있긴 하지만,
일단 책에 소개된 자체만으로 이미 맛을 보증받는 셈이다. 〈미슐
랭 스타〉는 이러한 미슐랭 가이드에 오를 수 있는 레스토랑을 한
국에 만드는 것을 목표로 세운 주인공이 등장한다.

작품이 시작되면 '미슐랭 가이드'에서 가장 높은 평가를 받은 유
럽의 한 레스토랑이 나타난다. 음악이 흐르고 종업원의 친절한 서
비스가 더해져 식사를 즐기는 손님들의 모습이 비쳐지면 레스토
랑의 분위기는 감미롭다 못해 화사해 보이기기까지 한다. 그러나
그처럼 행복한 한때를 만들어내기 위한 주방은 그야말로 전쟁터
를 방불케 할 만큼 분주하다. 밀려드는 주문에 따라 재료와 소스들
이 현란하게 자리를 찾아다니고, 셰프의 불호령에 수많은 요리사

들이 쉴 틈 없이 움직인다. 그렇게 숨 막히는 하루가 지나가고, 가게 문이 닫혀도 꺼지지 않은 주방 불빛 아래 비로소 주인공의 모습이 드러난다. 그의 이름은 류태환. 요리를 배우기 위해 머나먼 이국땅으로 건너와 백인 요리사들을 제치고 미슐랭 가이드 쓰리스타 레스토랑에서 부주방장의 위치까지 오른 그가, 수석 주방장 취임을 앞두고 돌연 사표를 던진 상태다. 한국에서 자신의 가게를 열기 위해 고국행 비행기에 오르기 위해서다.

그렇게 돌아온 서울, 도착하자마자 이태원 어딘가에 자리 잡은 유명 레스토랑에 들른다. 기내 잡지에 맛집으로 소개된 기사를 보고 어느 정도의 실력을 지닌 것인지 확인하기 위해서다. 하지만 그의 기대와 달리 차려진 음식들은 요리라 부르기에도 민망할 정도다. 그 이유는 레스토랑을 프랜차이즈로 만들고 싶은 부주방장이 프랜차이즈를 반대하는 나이 어린 여사장 박은비에 대해 불만을 품고 일부러 엉망인 음식을 손님들에게 내놓았기 때문이다.

한편, 아버지 죽음 후 홀로 레스토랑을 지켜오던 아버지 친구마저 돌연 행방을 감추게 되자 갑작스레 레스토랑 운영을 맡게 된 박은비는 아직 모든 것에 서툴다. 그저 프랜차이즈를 목적에 둔 대기업의 횡포를 막고 아버지 친구가 돌아올 때까지 레스토랑을 온전히 지키는 것만이 현재 그녀가 지닌 목표다. 하지만 평범한 사람들보다도 둔한 미각을 가진 그녀로서는 지금까지 부주방장이 저

지른 음식들의 정체를 알지 못했다. 위기에 몰린 그녀는 류태환의 실력을 알아보고 그에게 레스토랑 주방을 맡아 달라고 부탁한다. 류태환은 과연 미각도 없는 그녀의 요청을 받아들일 수 있을까.

기발한 소재와 서사적 재미 외에도 〈미슐랭 스타〉가 전하는 독보적인 재미는 다양한 요리들이 선사하는 시각적 충만감에서 비롯된다. 작품 곳곳에 차려지는 수많은 요리들은 보는 것만으로도 황홀감을 느끼게 해주니, 이 작품을 보면 볼수록 '언젠가 꼭 한 번은' 맛보고 싶은 요리들이 계속 늘어나게 될지도 모른다.

재난

지상 최대의 과제,
생존

최근 여러 곳에서 재난을 연상시키는 단어들이 출몰하고 있다. 태풍이나 홍수 같은 나름 친숙한 자연재해는 물론이고, 지진이나 씽크홀 같은 과거에는 생각지도 못한 일들이 우리 주변에서 자주 등장한다. 이들은 두렵다고 해서 피해갈 수 있는 존재들이 아니니, 부딪혀 이겨낼 수 있는 방법을 찾아내야 하는 것이 올바른 대응책이리라. 이에 극한의 상황에서 생존을 찾아가는 이야기를 한 자리에 모아보았다. 행여 닥칠지도 모를 재난에 대비해 지혜를 얻는 데 일말의 도움이 되었으면 한다. 물론, 평생 경험할 일이 없다면 그거야말로 최선이다.

01

김규삼의
〈하이브〉

이 작품은 극지방에서 갑작스럽게 산소가 대량으로 분출되었다는 뉴스와 함께 시작된다. 일상과는 거리가 먼 듯한 거시적 변화이지만, 강원도에 살고 있는 어떤 이의 블로그에 거미줄에 걸린 새와 뱀을 잡아먹는 메뚜기의 모습과 같은 미시적 환경변화가 더해지면 이는 곧 다가올 엄청난 재앙을 암시한다.

주인공 이 과장은 능력은 출중하지만, 이른바 '정치'를 못해 회

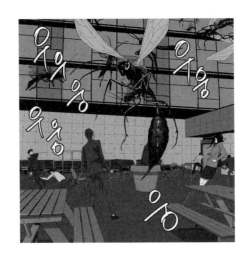

사에서 항상 천대를 받는 인물이다. 특히, 신입사원시절에 그의 공
로를 가로챈 최 이사는 항상 이 과장을 손에 박힌 가시 취급한다.
그렇게 오늘도 힘든 회사생활을 이어나가며 한숨을 돌리러 옥상
에 나온 주인공 앞에 갑자기 말벌 떼가 등장한다. 도시 빌딩 숲 사
이로 말벌 떼가 등장한 것도 수상한 일이지만, 그것보다 더욱 놀랄
일은 집채만 한 크기에 있다. 그들의 공격에 회사는 초토화 되고,
얼마 뒤 정신을 차린 주인공의 눈앞에 예상치 못한 끔찍한 광경이
펼쳐진다. 쓰러진 사람들 몸마다 벌레의 알이 품어져 있고, 껍질을

깨고 나오는 벌레들은 사람들을 먹이로 삼고 있다. 이 지점에서 작품은 냉엄한 생태계의 규칙을 떠올리게 한다. 바로 적자생존과 약육강식의 룰이다. 가령, 먹이사슬 최상위에 자리 잡은 인간들은 지금까지 자신들의 이익을 쫓아 알게 모르게 다른 생명체들의 희생을 강요하며 살아왔다. 〈하이브〉에서는 최상위 포식자였던 인간이 벌레에게 쫓기는 신세로 전락한다. 어쩌면 작품은 이러한 모습들을 통해 그동안 인간들이 다른 생물들에게 저질렀던 온갖 악행이 돌이킬 수 없는 재난을 불러왔다고 강조하는 것인지도 모른다.

한편, 직장 내 모든 사람들이 벌레들의 먹이 혹은 숙주가 돼 버린 상황을 피해 주인공은 회사 건물을 벗어나려고 한다. 하지만 보이는 모든 곳 혹은 발 딛는 모든 곳에 집채만 한 벌레가 나타나 길을 막는다. 꿈틀거리는 애벌레는 자신을 잡아먹기 위해 접근하고, 돌아서 도망가려 하면 성충이 앞을 막아선다. 마치 원시시대를 소재로 한 판타지 영화에서나 나올 법한 장면이다. 위기의 순간, 죽고 싶은 주인공의 마음을 다잡게 만드는 것은 아내와 아이의 얼굴이다. 자신이 목숨을 버리면 이 세상에 외롭게 남겨질 사람들을 생각하니 그는 결코 죽을 수 없다. 천신만고 끝에 직장동료 성 대리를 구해 빌딩 밖으로 나온 주인공은 문명세계로 귀환했다는 사실에 안도감을 느낀다. 눈앞에 보이는 위풍당당한 전차는 분명 몹쓸 벌레들을 처치하기 위해 군대가 출동한 것이라는 믿음도 한몫 거

든다. 하지만 희뿌연 연기 속에 모습을 드러낸 전차의 실체는 벌레들의 공격을 받아 그저 고철덩어리가 된 상태다. 그제야 주인공은 인적이 없는 거리에 뿌려진 유인물로 눈길을 돌린다. 계엄령과 대피소에 대한 내용인데, 그것은 곧 서울을 함락해 버린 곤충들의 눈을 피해 이제 생존의 대장정에 올라야 할 시점임을 의미한다.

하지만 여기가 끝이 아니다. 공황상태에 빠진 서울 하늘 아래 벌레보다 무서운 또 다른 적이 등장한다. 바로 질서가 사라진 땅 위의 인간들이다. 시스템은 무너졌고 약육강식의 법칙만 존재하게 된 그곳에서 주인공은 과연 살아남을 수 있을까. 이미 이곳은 더 이상 인간의 땅이 아니다.

02
윤인완(글) & 김선희(그림)의
〈심연의 하늘〉

누구나 반복되는 일상에 대해 지루함을 느낄 때가 있다. 그런 경우 혹자는 세상이 뒤집어질 만한 어떤 큰 사건을 기대하기도 한다. 많은 픽션들이 그와 같은 '어떤 큰 사건'을 이야기로 만들어 보이게 되는데, 〈심연의 하늘〉역시 마찬가지다. 헌데 아이러니컬하게도 이 작품은 큰 사건을 통해 도리어 반복되는 일상과 평범한 하루하루가 얼마나 소중한 것인지를 새삼 깨닫게 한다.

　　주인공 '강하늘'은 아침 등교시간이면 늦잠에 시달리고, 방과 후
엔 학원 책상에서 부족한 잠을 보충하는 평범한 고등학교 2학년 남
학생이다. 또래의 다른 학생들처럼 그의 하루일과표는 학교와 집
그리고 학원으로 쳇바퀴 돌 듯 짜여져 있다. 그러던 어느 날, 학원
에서 책상에 머리를 기대 잠시 졸았던 그가 눈을 뜬 후 뜻밖의 혼
란 속에 던져진 자신을 발견하게 된다. 세상이 온통 암흑천지로 변
해 버린 것이다. 주변을 둘러봐도 살아있는 사람의 모습이라고는
보이지 않으며, 시간이 흘러도 칠흑 같은 어둠으로부터 벗어날 방

법을 찾지 못한다. 그렇게 세상에 혼자 남은 듯한 주인공의 고립감이 작품을 보는 독자에게로 전이될 즈음, 비로소 주인공이 살아남은 이곳이 어딘지 밝혀진다. 무너진 지하철역에 '합정'이라는 이름이 구체적으로 드러날 때 독자는 만화적 상상력이 만들어낸 현실과의 긴밀한 거리감에 순간 섬뜩함을 느낄 수도 있으리라. 이처럼 폐허가 된 '서울'이라는 배경은 가상의 이야기라는 진실에도 불구하고 현실적인 느낌을 부여하게 만들어 작품에 대한 몰입도를 증폭시킨다. 이제 작품 속 주인공과 현실의 독자 사이의 관계는 극도로 가까워지고, 주인공이 처한 위험은 고스란히 독자의 몫으로 감정이입 된다. 대체 대한민국의 수도 서울에는 무슨 일이 일어난 것일까.

한줄기 빛조차 찾기 어려운 암흑 속에서 또 다른 생존자 '신세율'이 등장한다. 이름 있는 대학에 입학이 내정된 채 고등학교 졸업을 앞두고 전대미문의 사건을 경험하게 된 그녀는 힘들게 버텨온 수험생활이 억울해 죽으려야 죽을 수도 없다. 어떻게든 살아남아 맑은 하늘을 다시 봐야 한다는 생각뿐이다. 그런 그녀에게 용하게 살아남은 강하늘의 모습이 보이고, 이제 두 사람은 '생존'이라는 키워드를 부여잡기 위해 의기투합한다. 물론, 그들의 생존을 위협하는 갖가지 사건들도 이제 시작되는 것이니, '포기'라는 단어를 떠올리기에는 시기상조다. 아직 가야 할 길이 너무 멀다.

03

시니(글) & 혀노(그림)의
〈네가 없는 세상〉

〈네가 없는 세상〉은 재난이라는 키워드를 통해 고등학생이 주인공으로 등장한다는 점에서 〈심연의 하늘〉과 어쩐지 흡사해 보인다. 하지만, 이 작품은 시작부터 끝까지 〈심연의 하늘〉과는 전혀 다른 느낌으로 진행된다.

무엇보다 〈네가 없는 세상〉은 폐허가 된 서울을 배경으로 온통 암흑천지에서 출발한 〈심연의 하늘〉과 달리 매우 밝은 분위기에

서 시작된다. 주인공 '김창익'은 학교가기를 귀찮아하는 평범한 고
등학생이다. 노란색 머리에 빨간색 운동복을 입고 등교하다가 학
생주임 선생님에게서 적당히 지적도 당하는 그는 한편으로 '날라
리'라는 단어가 수식어로 붙기에 무리가 없어 보인다. 하지만, 학
생주임 선생님의 눈을 피해 도망 다니고, 엄마한테 전화가 오면 재
빨리 집으로 들어가는 모습은 영락없이 말 잘 듣는 평범한 학생일
뿐이다. 주인공의 친구들, 즉 학생회장 한철수, 여자애들에게 인기
많은 박휘, 오지랖 넓은 김교선 그리고 털털한 강현주 등도 큰 사

건을 일으키지 않는 선에서 적당히 일탈을 즐기며 고등학생으로서 일상을 누리고 있다. 게다가 주인공이 몰래 좋아하는 하연서의 존재는 이 작품을 핑크빛으로 물들이기에도 충분해 보인다. 얼굴만 봐도 설레는 마음을 겉으로는 표현하지 못한 채, 자신이 즐겨 먹는 유산균 음료 한 병을 은근히 건네는 것으로 속마음을 대신하는 모습에서 풋풋한 첫사랑의 모습이 그려진다. 이처럼 평범한 학원로맨스 분위기에 균열이 생기는 것은 '일상'을 무너뜨리는 뜻밖의 사건에서 비롯된다. 수업시간 도중, 선생님의 만류도 뿌리치고 학교를 무단이탈하는 학생이 등장한 것이다. 물론, 화창한 날이면 시시때때로 학교 밖 세상을 동경하는 게 많은 청소년들의 특기일 테니, 땡땡이 정도야 큰일이 아닐 수 있다. 하지만, 그것이 학교를 못나가도록 막는 선생님에게 폭력을 행사하는 형태로 구체화된다면 얘기는 달라진다. 이른바 '개념'없는 행동일 텐데, 정확히 말하자면 '너'라는 개념이 없어진 것이다. 그리고 개념이 없어진 사람들이 사회 곳곳에 등장하면서 이제 세상은 본격적으로 '재난형 만화'에 돌입한다. 어제까지 이런 일에 대해 언급조차 하지 않던 언론들이 앞 다투어 뉴스를 생산하고, 급기야 전국의 모든 학교에는 휴교령이 떨어진다. 이제 '너'라는 개념을 사라지게 만드는 바이러스가 언제, 어디서, 어떻게 발생한 것인지는 그다지 중요해 보이지 않는다. 그 대신 작품은 '너'는 없어지고, '나'만 존재하는 세상 속

에서 나타나는 현상들이 그야말로 '재난'이라는 사실에 주목한다. 이기심으로 가득한 인간세상은 무질서와 혼란이 지배하며 강도, 살인 등 끔찍한 범죄가 줄을 잇게 된다.

한편, 집으로 돌아온 주인공에게 집 밖으로 나가지 말라는 부모님의 이야기는 짝사랑하는 연서를 만나지 못한다는 의미와 직결된다. 이 지점에서 이 작품은 다른 '생존 프로젝트'형 재난만화와 달리 '재난' 뒤에 숨은 또 다른 진실을 보여준다는 사실을 깨달을 수 있다. 재난이 불러오는 또 다른 재난, 즉 자신이 사랑하는 연인이나 가족 등 다른 누군가를 만날 수 없다는 상황이야말로 정말 큰 재난임을 알려주고 있는 것이다. 과연 주인공과 그의 친구들은 무탈하게 사랑하는 사람들의 품으로 돌아갈 수 있을까.

재난을 소재로 하는 많은 작품들이 재난의 범위를 작게는 국가적 혹은 크게는 전 지구적 규모로 설정하는 특징이 있다. 그것은 재난의 크기가 크면 클수록 작품의 스케일 역시 블록버스터 급으로 커질 수 있기 때문이며, 작품의 스케일이 커진다는 것은 그만큼 많은 이들의 관심을 집중하기보다 효과적이기도 하다. 하지만, 자신의 손에 박힌 가시 하나가 다른 사람의 어떤 아픔보다도 더 크게 느

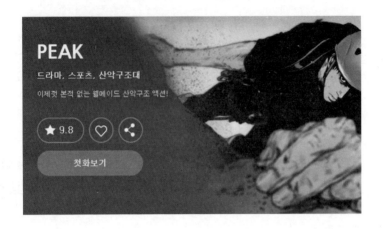

껴지는 게 인지상정이라고 한다면, 어쩌면 사람들이 피부로 느끼는 재난의 규모는 예상외로 작은 것에서 발현될 수도 있을 것이다.

그런 점에서 〈PEAK〉가 보여주는 재난의 규모와 그것의 발생원인은 다른 작품들에 비해 작지만 매우 현실적이다. 배경은 북한산이요, 주요 등장인물들은 산악구조대이며, 사건 발생 시 구조대원이 경험하는 상황이 바로 작품이 전하는 재난의 현장이기 때문이다. 그러한 이유로 재난을 소재로 삼은 다른 작품들이 재난 이면에 숨어 있는 대규모 음모를 파헤쳐나가는 과정을 보여주는 것과는 달리, 이 작품은 재난 상황 자체를 보여주는 것이 중심이 된다. 즉,

산을 오르는 사람들이 경험하는 사고, 그것이 〈PEAK〉가 담아내는 '개인적 재난'의 실체가 되는 것이다.

작품은 주인공 '류연성' 등 신병 다섯 명이 물 좋고 공기 맑은 북한산국립공원에 경찰 산악 구조대로 배치 받는 장면에서부터 시작된다. 앞으로 자신들이 어떤 일을 해야 할지 구체적으로 알지 못하지만, 그들을 데려가는 경찰관은 '선택받은 놈들'이라며 '이런 군대가 어디 있어? 완전 낙원이지, 낙원!'이라는 말을 꺼낸다. 표면적으로 물 좋고 경치 좋고 공기 좋은 곳에서 군대생활을 하게 될 이들에게 보내는 부러움이었을 것이다. 하지만, 신병을 차출한 산악구조대장은 그저 '좋은 경험'이라고 대꾸할 뿐이다. 그리고 '좋은 경험'의 실체는 얼마 지나지 않아 구체화된다. 즉, '물 좋고, 경치 좋고 공기 좋은 곳에서의 군대 생활'은 주인공으로 하여금 총 대신 로프를 잡게 만드는데, 이는 곧 산에서 조난당한 사람들을 구해야 하는 임무로 이어진다. 군인이 적을 섬멸하는 것을 임무로 부여받는 반면, 산악구조대에게 떨어지는 명령은 사람을 구해내는 일인 것이다. 그렇게 여러 산악사고를 통해 접하는 재난의 현장은 일반인들이 경험할 수 없는 특별한 무게감으로 다가온다. 사고를 당하고 구조를 기다리는 이들은 주인공을 비롯한 구조대원의 판단 여하에 따라 어쩌면 목숨을 잃을 수도 혹은 남은 인생을 불구의 몸으로 살아가야 할 수도 있기 때문이다. 그러므로 이들이 경험하는 재난의

크기는 지극히 개인적인 규모이지만, 반대로 그렇기 때문에 그 결과가 가져오는 파장은 독자들에게 더욱 현실적으로 다가갈 것이다.

　재난이라는 상상력은 생존이라는 주인공의 현실과 맞닿아 있다. 어쩌면 그저 반복되는 하루하루가 아닌, 매일 치열한 일상을 보내고 있는 독자들에게는 현실이 곧 생존 그 자체일수도 있으리라. 그렇기 때문에 살아남기 위한 주인공의 처절한 몸부림이 끝내 생존으로 이어질 때, 독자들이 느끼는 카타르시스는 다른 어떤 소재의 작품보다도 강력해진다. 다만, 재난은 언제나 작품 속 소재로만 존재했으면 한다.

너희들은
선택받은 사람들이야

- <PEAK> 중에서 -

CHAPTER 2

문학을 꿈꾸다

재밌게 읽어요, 휴먼

Keyword
11
여행

떠날 수 있을 때 떠나는 사람의 뒷모습은
진정 아름답습니다

7, 8월의 한여름만을 기다리는 사람들이 있다. 일 년에 한 번 짧은 휴가를 위해 사계절을 묵묵히 견딘 샐러리맨이 그럴 것이며, 아르바이트를 통해 모은 돈으로 배낭 여행을 계획하는 청춘들도 그럴 것이다. 하지만, 비행기 타고 바다 너머로 떠날 준비가 안 되었다면, 마음먹기에 따라 가볍게 동네 한 바퀴 다니는 것 또한 일상에 쉼표를 찍을 수 있는 즐거운 여행이 될 수 있으리라. 만약 동네 마실조차 여의치 않다면 웹툰으로 대리만족 해보자. 배낭 여행, 신혼여행, 휴양여행 등 떠나는 이유와 방법도 각양각색이다. 짐을 꾸리고 있는 당신에게도 유용한 팁이 될 수 있으니 취향 따라 골라 보시라!

01

**김진 & 낢 & 필냉이의
〈한 살이라도 어릴 때〉**

일상에서 벗어나길 바라는 이들에게 있어 최고의 아이템은 배낭 여행일 것이다. 물론 최근에는 패키지 여행도 일정 조정이나 혹은 숙박지 변경 등의 기회가 제공되면서 선택의 폭을 넓히고 있는 것이 사실이다. 하지만, 스스로 잠자리와 먹거리 그리고 일정을 정해 떠나는 배낭 여행은 자유와 책임을 동시에 맛보게 한다는 측면에서 가장 여행다운 여행이라 하겠다. 〈한 살이라도 어릴 때〉는 이러

한 배낭 여행의 특징을 보여주는 대표적인 작품이다. 배낭 여행을 소재로 한다는 점 외에 이 작품이 특별한 또 다른 이유는 바로 유명 만화가 세 명이 함께 참여한 이야기라는 점이다. 즉, 〈닭이 사는 이야기〉의 서나래, 〈나이스 진 타임〉의 김진, 그리고 〈고양이 일기〉의 필냉이 등 세 명의 여성만화가들이 같이 여행하면서 겪은 에피소드를 만화로 옮겼다. 세 명의 만화가가 순서를 정해 번갈아가면서 그림작업을 진행했고, 덕분에 독자는 한 작품 안에서 세 개의 그림체를 한꺼번에 감상할 수 있는 특별한 기회를 가질 수 있다.

바쁘게 활동하던 이들이 뭉칠 수 있었던 계기는 간단명료하다. 다같이 만난 식사자리에서 매일매일 이어지는 마감을 성토하던 중, "셋이 같이 여행이나 다녀왔으면 좋겠다"는 생각이 밝혀졌던 것. 그러한 생각은 현실이 되었고, 그 현실이 다시 만화로 옮겨진 셈이다. 물론, '꿈은 이루어진다!'는 말이 실제로 현실화되기까지는 의기투합 이후 1년여의 시간이 더 필요했다. 식사 자리 후 다시 바쁜 일상으로 복귀해야 했는데, 그런 그녀들로 하여금 짐을 꾸리게 만든 결정적인 이유로 "친구들 보니까 결혼하고 나면 못가더라."라는 주변의 '~카더라' 얘기가 작용했다. 덕분에 '한 살이라도 어릴 때'라는 제목에는 좀 더 빨리 여행을 가지 못한 것에 대한 회한과 함께 지금이라도 다녀왔다는 일종의 안도감도 적절히 스며든 것이기도 하리라.

그런데-

　어쨌든 그렇게 어렵사리 뭉친 세 여성이 마침내 여행지를 결정해야할 순간에 이르렀으니, 각각 "넓은 초원이 끝없이 펼쳐진 곳"과 "밤이면 별이 눈부시게 쏟아지는 곳" 그리고 "귀여운 동물들을 실컷 볼 수 있는 곳"을 떠올리며 최종 교집합을 이뤄낸 곳은 몽골이다. 그리고 그녀들이 전해주는 몽골 여행의 '진짜'는 진정한 야생을 보여주는 데 있다. 울란바토르를 벗어나면서 시작되는 오프로드는 드넓은 벌판이 모두 화장실이라는 체험을 선사해주고, 숙소에서마저 자가발전으로 고작 3시간 정도만 전기가 허락되는 상황

이 이어진다. 그것은 곧 자연이 선사하는 경이로움은 탈문명의 불편함과 동의어라는 사실과 다름없다. 그러니 캄캄한 초원 어딘가 홀로 불 켜진 화장실을 사용하던 중 창문을 뒤덮는 나방의 날개짓을 보게 되더라도 결코 당황해서는 안 되는 일이다.

평균 나이 31.67세라는 나이에도 불구하고 몽골이라는 나라를 옹골차게 돌아다녔던 그녀들의 이야기는 배낭 여행에 도전장을 내밀기엔 이미 늦은 나이라고 지레 선언해 버리는 많은 이들에게 귀감이 될 듯하다. 회사에 사표를 던질 것이 아니라면 생각하기 힘든 한 달이라는 여행기간도, 남들 다가는 평범한(?) 해외가 아니라 초원을 택할 수 있었던 용기도 모두 특별해 보이지만, 가장 부러운 것은 다른 데 있다. 바로 함께 떠날 수 있는 친구가 있다는 사실! 사표를 던지는 것도 그리고 여행지를 정하는 것도 내 의지대로 할 수 있지만, 함께 배낭을 짊어질 사람이 있는 것은 내 맘대로 할 수 있는 것이 아니기 때문이다.

02

메가쑈킹의
〈혼신의 신혼여행〉

〈혼신의 신혼여행〉은 패키지여행이 주는 안락함을 따분함으로 느낀다거나 삼박사일 혹은 일주일 정도의 기간이 너무 짧은 여정이라고 느끼는 이들에게 훌륭한 교범이 되는 작품이다. 왜냐하면, 이 작품의 주인공은 신혼여행을 자전거로 이동하면서 두 달여 동안 전국일주의 과정을 보여주고 있기 때문이다. 말이 쉬워 두 달이지, 그 시간 동안 자전거를 타고 전국을 누빈다는 것은 웬만한 체력

혼신의魂

ⓒ 메가쑈킹/ 혼신의 신혼여행

이나 근성으로는 할 수 없는 일! 그러니 제목처럼 '혼신'을 다해야
목표달성을 이룰 수 있는 일일지니, 적당한 고생이야말로 여행의
참맛이라고 느끼는 이들에게는 이 작품은 그야말로 '딱'이지 싶다.

참신하다면 참신하다고 할 수 있는 이 여행의 시발점은 그야말
로 즉흥적이다. "자전거를 타고 세계여행을 하고 있는 어느 피끓
는 청년에 대한 기사"를 본 것을 계기로 신혼여행을 무려 자전거
전국투어로 계획한 것! 혼자 떠나는 것도 아니니 무엇보다 여행의
동반자로부터 동의를 얻어 내는 것은 선행조건이다. 이를 위해 작

199

품 속 주인공은 곧 자신의 신부가 될 여인에게 "젊어서 하는 고생은 나중에 다 늙어서 비싼 값 주고도 절대로 못사는 명품"이라며 설득을 시도한다. 이 말을 들은 여인 역시 적당히 맞장구를 치며 남자의 설득에 넘어가주니, 동반 여행의 기본은 서로를 인정하는 것에서 시작될 수 있음을 새삼 깨닫게 한다. 동반자 설득을 마쳤으니 이제 본격적인 준비가 이어져야 할 것이다. 자전거 여행 동호회에 가입해 필요한 정보를 수집하는 것으로부터 시작된 주인공의 철저한 준비정신은 자연스럽게 체력보강과 여행 경로파악 등으로 이어진다. 하지만, 동반자의 관심사는 '숙소를 어디로 할 것인가'의 문제로 향해 있으니, 함께하는 여행에 있어서 서로의 기호와 취향을 맞추어야 하는 것 또한 복병으로 자리 잡고 있는 듯하다. 물론 그와 같은 의견조율은 여행이 끝나는 그 순간까지 계속되는 일이니 '하나보다 둘이 낫다'는 진리를 여행에서도 지켜내려면 끊임없는 소통이 필요해 보인다.

사실 신혼여행은 일생이라는 긴 여행에 앞서 워밍업을 해 보는 두 사람만의 이벤트에 가깝다. 특히, '나'가 중심이 되는 다른 여행에 비해 이제 막 인생의 동반자가 된 '당신'을 더욱 배려해야 한다는 점에서도 다른 어떤 여행보다 특별하고 의미 있는 여행이기도 하다. 그러니 천편일률적인 여행사 투어보다는 서로의 의견을 조율해가며 색다른 기억을 만들어보는 것도 꽤나 신선한 일이 아닐까.

03

와루의
〈소나기야〉

이번 이야기의 키워드는 '휴양'이다. 몸이 아픈 주인공이 시골생활을 경험하며 풀어놓은 이야기이니, 어쩌면 이건 여행 가운데서도 가장 원치 않는 여행일 수 있다. 하지만, 목숨이 오락가락 하지 않는 한, 각박한 도시를 떠나 한적한 시골풍경을 즐길 수 있다면 그것만큼 여유로운 여행이 또 있을까. 거기에 '만화를 보는 재미'까지 더할 수 있는 시골여행기를 찾는다면 와루의 〈소나기야〉가 딱인 듯싶다.

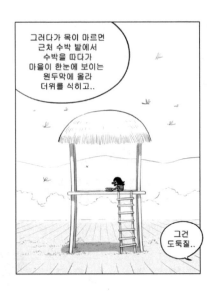

비록 휴양 차 도시를 떠나야만 하는 주인공이지만 패스트푸드와 게임방 정도는 기꺼이 대체할 수 있는 낭만을 꿈꾸며 시골로 향한다. 이를테면 "목이 마르면 근처 수박 밭에서 수박을 따다가 원두막에 올라 더위를 식히고, 밤이 되면 모닥불 앞에 앉아 인생을 노래하는 것"과 같은 전원생활 말이다. 하지만, 기차가 데려다준 이름 모를 시골역에서 이미 첫걸음부터 주인공의 기대와는 어긋한 휴양일지가 시작된다. 마중 나오기로 했던 이장님의 모습은 보이

지 않고, 엉성한 지도 한 장에 의지해 숙소를 찾으러 가는 도중 시냇물에 떠내려 오는 한복 차림의 여성을 구해내기도 한다. 지나가는 마을 사람에게 도움을 요청해도 묵묵부답이고, 천신만고 끝에 도착한 숙소는 민속촌에서나 볼 수 있을 법한 초가집이다. '과연 이런 곳에서 주인공은 건강을 되찾을 수 있을까'라는 의문이 생길 즈음, 작품은 강아지 한 마리를 등장시켜 주인공 앞에 재롱을 부리게 만드니 '평화로운 시골 풍경'에 대해서는 의심의 여지가 없도록 한다. 하지만, 강아지와 주인공을 향해 돌팔매질을 하는 할아버지의 등장, 한복 차림 여성에 대한 마을 주민들의 경계 그리고 팔에 문신을 한 구멍가게 주인 등 평범치 않은 상황과 일반적이지 않은 캐릭터들이 줄지어 등장하면서 작품은 주인공의 휴양일지에 묘한 스릴러 분위기를 얹고 있다. 달리 할 일도 없던 주인공에게 마을을 떠도는 여러 소문의 진상을 밝힐 임무가 부여되는 것은 매우 자연스러운 수순이다. 그리고 마을이 지닌 묘한 분위기에 대해 궁금증을 참지 못한 주인공이 하나씩 비밀을 밝혀 나가는 과정은 그 자체로 마을 사람들 속으로 동화되어 가는 과정과 다르지 않다.

주인공의 휴양여행이 체험형 민박생활로 바뀌는 것은 이때부터다. 이제 할아버지와 강아지에 얽힌 사연이 밝혀지고, 이장의 얼굴에 드리운 어두운 그늘의 이유도 알게 되며, 모든 사람들의 경계 대상이 되었던 한복 차림 여성도 다시 마을 사람들의 관심 속

으로 불러들인다. 주인공은 건강한 몸을 되찾기 위해 시골로 내려온 것이지만, 그의 등장으로 인해 마을에 퍼져 있던 오해와 무관심도 벗어던질 수 있는 기회가 마련되었으니 그야말로 모두가 서로에게 힐링이 되는 여정이다. 어쩌면 작품은 이러한 과정을 통해 여행이 우리에게 선사하는 가장 뜻 깊은 부분은 새로운 경험과 함께 새로운 인연을 만들 수 있다는 사실을 보여주고 있는지도 모른다.

04
빡세의
〈제주한량기〉

대한민국에서 이국적인 정취가 느껴지는 곳을 꼽으라면 누구라
도 제일 먼저 제주도를 떠올릴 것이다. 옥빛 바다와 열대야자수가
어우러진 그곳의 풍경사진을 볼 때면 누구라도 '그 섬에 가고 싶
다!'를 희망하게 되는 것은 당연한 일이다. 그 매력에 빠져 특히 최
근에는 육지에 살던 많은 이들이 제주도로 향하고 있으니, '제주이
민'이라는 단어 또한 보편화되었다. 그리하여 애초에는 여행이 목

글.그림 PAX
PAXE.CO.KR
@PAXetime
1편 게스트 하우스

적이었으나 제주도가 어느 새 삶의 터전이 되어버린 만화가의 이
야기도 떠돈다. 빡세의 〈제주한량기〉가 그것이다.

　작품은 여행자였던 주인공이 어떻게 '제주사람'이 되었는지에 대
한 사연에서부터 시작된다. "서울로 돌아가자"라는 친구의 권유를
가볍게 무시하고, 제주살이를 시작한 주인공은 당장 집을 구할 수
없기에 게스트하우스에 머물게 된다. 그러니 시작부터 일상을 여
행으로 살아가는, 이른바 '여행생활자'의 모습과 다르지 않다. 한

편, 작품을 속속들이 들여다보면 그야말로 제주도에 대한 소개로 가득 차 있어서 제주도 여행에 관한 유용한 정보도 만만치 않게 제공한다. 집을 구하기 위해 발품을 팔며 돌아다니는 과정에서 만나게 되는 술집, 카페 그리고 명승지 등에 대한 소개는 여행책자의 무미건조한 설명보다 훨씬 설득력이 있어 보인다. 작가의 경험담에 절묘한 개그까지 더해지니 얘기되는 곳곳마다 육지 이방인의 여행욕구를 자극시킨다. 게다가 현지인들과 친해지면서 알게 되는 제주의 숨은 매력까지 담아내니, 그야말로 제주도 여행에 관한 '생생 정보통'이다.

협재에 위치한 어느 게스트하우스에서 시작된 그의 정착기는 살 곳을 찾아 제주도를 한 바퀴 돈 후, 다시 협재로 돌아온다. 시간이 어느 정도 흘렀음에도 불구하고 "여전히 뒹굴거리거나 심심하면 낚시를 하고 산책을 하거나 일광욕을 하며 시를" 쓰는 모습을 담아낸다. 이처럼 주인공이 보여주는 한량의 모습은 그야말로 휴식을 위한 진정한 여행의 일면이기도 하다. 즉, 아침부터 밤까지 유명한 곳만 돌아다니며 '눈도장'만 찍고 오는 '관광'과는 차원이 다른 것이다. 혹, 유유자적하며 뒹구는 주인공의 모습에 대해 누군가는 '참 할 일없어 보인다'고 얘기할지도 모른다. 하지만 여름 석 달을 온전하게 휴가지에서 늘어지는 유러피안 스타일의 휴가가 '정말 제대로 된 휴가'라고 생각하는 이들이 본다면, 주인공의 게으름부

터 진정한 휴가와 여행의 의미를 찾아낼 것이라고 감히 확신한다.

이제 만화가들이 전하는 여행 이야기에 대한 탐독은 끝났다. 어쩌면 당신은 이 몇 편의 웹툰으로 인해 여행이 선사하는 자유와 책임을 기꺼이 즐기고 받아들일 준비가 되었을지도 모른다. 그것은 또한 새로운 곳에서 새로운 인연과 마주할 마음가짐도 갖추어졌음을 뜻하는 것이기도 하다. 그러니 한 살이라도 어릴 때, 떠날 수 있을 때 재빨리 떠나야 하지 않겠는가. 어느 개그맨의 말처럼 '늦었다고 생각할 때가 정말 늦었다'는 후회를 남기지 않기 위해서라도 말이다.

제대로 운동을 하려면
두둑이 먹어 둬야지

- <제주한량기> 중에서 -

반려동물

반려동물,
인간들과의 달콤쌉싸름한 동거

늦가을에 아침저녁으로 불어오는 쌀쌀한 바람은 솔로들에게 있어 그 계절이 선사하는 풍성함을 떠올리기보다 쓸쓸함을 먼저 느끼게 하는 시간일 것이다. 지난 여름에 실패한 연애는 사람에 대한 두려움을 만들 것이며, 격무에 시달리는 몸은 그저 편안한 휴식만을 원할 수도 있다. 그러니 새로운 인연은 생각하고 싶지 않으나, 다만 누군가에게 위로 받고 싶은 마음은 더해지는 것이 이른바 '현대인의 삶'일 터. 이런 이들에게 반가운 단어를 꼽자면, '반려동물'이라는 것은 어쨌든 순위권 안에 들어갈 듯싶다. 그저 귀엽기만 했던 애완동물의 존재를 넘어 어느 새 인생의 동반자로 자리 잡은 그들의 이야기를 들어 보자.

01
초의
⟨내 어린고양이와
늙은개⟩

사람과 가장 가까운 동물을 꼽자면 두말 할 것도 없이 개와 고양이일 것이다. 이 개와 고양이를 모두 주인공으로 삼은 작품이 있으니 ⟨내 어린고양이와 늙은개⟩가 그것이다. 다만 이들은 한꺼번에 '원샷'을 받지 않고, 각각 주인공인 채로 자신들의 에피소드들을 만들어나간다. 즉, 고양이는 고양이대로, 강아지는 강아지대로 자신들이 주인과 살면서 경험하는 이야기들을 풀어나가고 있다.

고맙다고

말할 수 있다면
좋을텐데.

그런 점에서 이 작품은 동물들이 등장하는 다른 작품들과 다른 두 가지 특징을 지닌다.

먼저 개와 고양이에 대한 이야기가 그들의 주인, 즉 인간의 관점으로 진행되는 것이 아니라 개와 고양이의 시선에서 풀어나가고 있다는 점을 꼽을 수 있다. 지금까지 개 혹은 고양이가 주인공인 작품은 많았지만, 인간의 모습을 빌려 등장한 경우가 대부분이었다. 가령, '스누피'를 떠올려 보자. 그는 강아지의 얼굴을 하고 있지

만 행동과 사고는 인간과 똑같다. 찰리 브라운이 주인이긴 하지만 주인에게 종속되어 있기보다는 스스로 생각하고 독립적으로 행동한다. 그래서 스누피는 반려동물이라기보다는 사람의 모습에 더욱 가깝다. 이러한 모습은 '가필드'도, '도라에몽'도 크게 다르지 않다. 반면, 〈내 어린고양이와 늙은개〉 속 동물들은 그야말로 '반려동물'의 입장을 대변한다. 작가가 반려동물의 마음속으로 들어가 그들의 속내를 읽어내고, 그렇게 함으로써 반려동물의 모습을 고스란히 담아낸다. 거기에는 갓 태어나서 사람들과 어울려 살기 시작한 고양이의 모습과 십여 년의 세월을 인간과 함께 살아온 개의 경험이 고스란히 녹아들어 있다.

주인에 대한 반려동물들의 마음은 대부분 '기다림'으로 일관되게 그려진다는 점 또한 특징적이다. 가령, 주인이 회사로 출근한 이후 하루 종일 집에서 주인만 기다리는 강아지의 시선이나 주인의 관심을 자신에게 돌리기 위해 투정을 부리는 고양이의 모습 속에는 인간에 대한 반려동물들의 한결같은 마음이 담겨 있다. 그리고 그것은 사람들의 영원한 친구 같은 동물 '캐릭터'의 모습이 아니라 지금도 아파트 곳곳에 홀로 남겨진 반려동물의 현실을 고스란히 반영한 것이기도 하다. 작품을 보면서 동물들에게 미안함 마음이 더해지는 것은, 그만큼 작품이 반려동물의 현재를 거짓 없이 보여주기 때문이다.

02

HUN의
〈그루밍 선데이〉

〈내 어린고양이와 늙은개〉가 동물의 관점으로부터 사람들에게 '역지사지'를 이끌어냈다면, 〈그루밍 선데이〉는 인간의 시선에서 동물을 기르며 겪게 되는 에피소드를 전한다. 물론 반려동물과 함께 하는 이야기들이야 여러 TV 프로그램에서도 다루어지고 있지만, 이 작품이 특별한 것은 바로 '만화가네 고양이'라는 점에 있다.

즉, 주인공이 만화가 자신이며, 함께 살고 있는 고양이에 대한 얘기
이니만큼 그야말로 '생활밀착형 반려동물 동거기'라 할 수 있겠다.

일단, 주인공의 형편을 살펴보자. 만화가라는 직업의 특성상 방
안에서 홀로 스물네 시간을 보내야 하는 경우도 많고, 특히 주간
단위로 마감을 진행해야 하는 연재 중에는 그야말로 두문불출로
컴퓨터 앞에 앉아 있어야 하는 경우도 있다. 게다가 마감을 끝냈을
지라도 곧이어 다음 원고를 준비해야 하는 여건으로 인해 바람 쐬
러 여행을 간다거나 혹은 사람들과 어울리는 동호회 활동 등과 같
은 여가생활도 그림의 떡이다. 취미생활이야 그렇다 치더라도 매

일 혼자 일하고, 쉬는 것도 혼자여야 하는 고독감의 연속은 그야 말로 인간적인 삶을 포기하게 만드는 것이리라. 그런 주인공이 어느 날 고양이 한 마리를 데려오게 되며, 고양이는 얼마 후 주인으로부터 '일리'라는 이름을 얻는다. 그럴싸해 보이지만, 실은 유명 커피브랜드의 이름에서 따온 것이니 고양이가 자신의 이름의 유래를 안다면 참으로 야속한 주인이라며 서운해 할 듯도 싶다. 하지만, 정작 일리는 그런 건 상관없다는 듯이 조금씩 주인에 대한 경계심을 풀어간다. 그리고 그 경계의 허물어짐과 함께 친숙함이 더해지는 과정을 작품은 마치 일기를 쓰듯이 자세히 보여주고 있다.

무엇보다 이 작품은 '고양이가 얼마나 귀여운 동물인가'에 초점이 맞추어져 있다고 해도 과언이 아니다. 가령, 완전히 안전하다고 생각하는 장소가 아니면 잠을 자지 않는 고양이가 의자에 앉은 주인공의 다리 사이에서 잠든 모습이나 경계심 많은 고양이가 주인공의 코를 처음 핥았을 때 느끼는 뿌듯함 등은 사람들이 왜 자신들 곁에 동물을 기르고 싶어하는지 그 이유를 고스란히 담아내고 있다. 물론 동고동락으로부터 오는 감정이 희노애락 가운데 언제나 '희'와 '락'만 있는 것은 아니다. 살아있는 바퀴벌레를 잡아와 선물로 주는 장면이나 온 방안을 뛰어다니며 질주본능을 뽐내는 장면, 혹은 중성화 수술 후 힘들어 하는 모습 등을 통해 동물을 기르면서 만나게 되는 감정이 사람 사이에 오고가는 감정만큼이나 다양하

고 복잡할 수 있음을 보여준다. 그러니, 주인공이 고양이와 자신의 관계를 딸과 아빠로 부르는 것은 그만큼 둘 사이에 감정의 교류가 긴밀함을 반영한 것이다.

일리와 함께한지 일 년이 지나는 시점에서 주인공은 또 다른 고양이 '단테'를 데려온다. 일리의 일 년을 되돌아보며 한 마리를 더 데려왔을 때 닥칠 수 있는 여러 가지 상황들에 대해 심사숙고 후 내린 결론이다. 그와 함께 이야기는 이제 두 마리 고양이와의 동거 기록으로 바뀐다. 두 마리로 늘어난 만큼 희노애락 역시 두 배로 늘어나게 될 테니, 만화가의 생활에 이제 외로움은 결코 찾아오지 않을 듯싶다.

요한(글) & 제나(그림)의
〈열아홉 스물하나〉

동물이 사람들에게 따뜻한 벗이 되는 것을 넘어, 새로운 인연을 만드는 데 있어 중요한 매개체로 등장하는 이야기도 있다. 〈열아홉 스물하나〉가 그에 대한 대표적인 경우다. 표면적으로 이 작품은 열아홉 살의 남자주인공 '주동휘'와 스물한 살의 여자주인공 '이윤이'를 등장시켜 이들이 어른으로 성장해 나가는 모습을 담아낸다. 동시에 두 인물의 만남부터 연인으로 발전해 나가는 과정을 보여

준다는 점에서 일종의 연애담이기도 하다. 그리고 성장과 연애라는 이야기의 중심에 고양이가 자리 잡고 있다.

윤이는 대입 시험을 앞두고 교통사고를 당해 일 년간 병원신세를 졌다. 그로 인해 그녀는 스물한 살인 현재 재수학원을 다니고 있다. 불운한 사고로 인해 인생이 꼬여버린 것인데, 그것도 인생 최고의 황금기라고 할 수 있는 '스무살' 시절을 도둑맞은 셈이다. 그래서 스물한 살의 나이에도 불구하고 마음은 열아홉에 멈춰져 있다. 그런 그녀에게 유일한 휴식시간은 학원 근처의 길고양이를 만나러 가는 점심시간 때다. 그녀는 '아무리 척박한 곳에 있어도 고양이의 눈빛은 언제나 냉정하면서도 여유가 넘친다'고 생각한다. 온종일 입시학원에서 지내야 하는 그녀가 굳이 자신의 점심값으로 먹이를 사서 길고양이들에게 나눠주는 까닭은 이처럼 현실에 만족하며 살아가는 고양이들의 모습에서 위로를 받고 있기 때문이다. 그러던 어느 날, 그녀 앞에 동휘가 나타난다. 고양이를 쳐다만 볼 뿐 아직 쓰다듬어 본적 없는 자신에 비해 고양이와 친구처럼 지내는 동휘의 모습이 그녀로서는 부럽기만 하다. 헌데, 동휘는 고양이뿐만 아니라 처음 본 윤이에게도 스스럼이 없다. 고등학교를 갓 졸업한 그는 미래에 대한 별다른 꿈도 없이 그저 현재를 즐기며 살아가고 있지만 그다지 불안해보이지 않는다. 그처럼 자유분방한 동휘의 모습이 윤이에게는 '언제나 냉정하면서도 여유가 넘치는 고

양이'의 모습과 닮아보였으리라. 그러니 고양이에게 위로를 받던 윤이가 동휘에게 마음을 여는 것은 매우 자연스러운 일이 될 것이다. 하지만, 그것도 딱 '고양이를 공유하는 마음'까지다. 함께 고양이를 돌보고 고양이에 대해 걱정하는 정도까지만 같이할 뿐 그 이상의 마음을 동휘에게 열어주지는 않는다. 그에 반해 어느새 누나가 아닌 여자로서 윤이를 바라보게 된 동휘로서는 그런 윤이의 마음에 대해 안타까워한다. 그렇게 이 작품의 핵심이 '로맨스일까 혹은 고양이일까'라는 의문이 고개를 들 때쯤 그 답은 '고양이'라는

것을 명확히 해주는 사건이 등장한다. 동휘가 보살피던 길고양이 가운데 한 마리가 로드킬 당한 것이다. 이 시점에서 작품은 이제까지 보여준 '길고양이에 대한 동휘와 연이의 긍정적 시선'과 달리 '동네 사람들의 길고양이에 대한 부정적 시선'까지 담아낸다. 즉, 길고양이의 처지가 안타까워서 보살펴주고 싶은 이들이 있는 반면, 길고양이들을 싫어하는 사람들도 있다는 점을 보여주는 것이다.

길고양이에 대한 주변 사람들의 선입견을 바꾸려는 윤이와 동휘의 노력은 곧바로 두 사람이 공동체 속에서 타인들과 어울려 공존하는 과정으로 확장된다. 고양이를 싫어하거나 무관심한 사람들에게 자신들이 하는 일의 의미를 설명하고 설득해나가는 과정은 그 자체로 두 사람을 어른으로 성장시켜 가는 일이기도 하다. 그러므로 가장 중요한 점은 상반되는 두 가지 인식에 대해 어느 한 쪽이 옳다 혹은 나쁘다라는 식으로 판단을 내리는 것이 아니라, 두 가지 관점을 모두 인정하면서도 그러한 생각의 차이를 좁히며 공존할 수 있는 길을 보여준다는 데 있을 것이다.

04

요한(글) & 김혜진(그림)의
〈펫다이어리〉

'동물만세'를 외치는 이사장님 덕분에 동물들이 넘쳐나는 학교
가 있다. 동물이 너무 많아서 학교가 아니라 동물원이라고 불릴 정
도다. 학생들은 학교에 돌아다니는 동물들을 돌봐줘야 한다는 교
칙까지 있다 보니, 반려동물이 필수라는 기숙사의 입사 조건 역시
납득 못할 것도 없다. 이처럼 〈펫다이어리〉는 사립교육재단 고등
부 기숙사에 살고 있는 네 마리의 동물과 그들을 돌보는 네 명의

ⓒ 요한 & 김혜진/ 펫다이어리

주인공이 만들어가는 이야기다.

　우선, 동물과는 전혀 친해 보이지 않는 '한류'는 기숙사에 들어가
는 순간 자신의 손가락을 깨문 햄스터를 분양받았다. 햄스터들에
게 '똥'이라는 이름을 붙인 것만 보아도 반려동물과 주인의 기 싸
움이 팽팽할 것 같은 예감이다. 한편, '유준영'은 동물이라면 가리
지 않고 좋아하지만, 도리어 동물들이 그를 피한다. 고민 끝에 토끼
를 기르기로 마음먹지만, 정작 간택당한 토끼 역시 마음이 편해보

이지는 않는다. 검은 생머리와 짙은 눈으로 '마녀'의 분위기를 내뿜는 '이보라'가 자신의 동물로 맞이한 것은 고양이다. '네로'라고 이름 붙여진 검은색 반려묘는 왠지 음산한 느낌의 주인과 잘 어울려 보이지만, 화사해야 할 고등학교 기숙사와는 어딘가 어긋나 보이니 이들 역시 앞으로의 파란만장이 기대된다. 마지막으로 천방지축 소녀 '허빛나'는 자신의 반려동물로 나이 많은 개 '할배'를 지목한다. 분주한 주인과 차분한 성격의 개는 왠지 주인과 동물의 관계가 서로 뒤바뀐 모습이어서 이들의 장래 역시 범상치 않아 보인다.

이처럼 〈펫다이어리〉는 학교 안에서 동물을 기르게 한다는 '만화적 상상력'으로 인간과 동물의 좌충우돌을 그려나간다. 동시에 그러한 상상력은 구체적으로 각각의 동물에 최적화된 사육방법을 보여준다는 점에서 실용적인 정보를 제공해주고 있다. 가령, 수의사 선생님이 기숙사를 방문하며 학생들에게 동물을 기를 때 주의해야 할 부분들에 대해 설명하는 부분을 살펴보자. 보라와 빛나에게 전하는 "사람이 먹는 음식은 동물에게 좋은 게 하나도 없다."라는 주의사항이나 한류와 준영에게 "햄스터와 토끼는 스트레스에 민감한 동물"이기 때문에 조심하라는 충고는 현재 반려동물을 직접 기르고 있는 사람들이라면 더욱 귀담아 들어야 할 내용이다. 무엇보다 "가장 어려운 것은 끊임없이 애정을 쏟는 일"이라는 얘기는 지금 반려동물을 기르려고 고민하는 이들에게 가장 필요한 조

언이 될 듯하다. 특히, 버려진 반려동물에 대한 이야기가 매스컴을 통해 심심치 않게 들리는 최근에 있어서 애정보다 더욱 필요한 것이 '책임감'임을 새삼 확인시켜 주는 대목이다.

〈펫다이어리〉는 시즌1이 완결된 이후 그 인기에 힘입어 시즌2까지 연재되었다. 그것은 작품의 재미를 입증하는 동시에 그만큼 우리 사회에서 반려동물에 대한 관심이 커지고 있다는 사실도 반영해 보인다.

다시 한 번 이야기하자면, '새로운 인연은 만들고 싶지 않으나, 다만 누군가에게 위로받고 싶은 마음'이 있다면, 지금까지 이야기한 반려동물이 등장하는 웹툰을 즐겨보길 권한다. 하지만, 이들 웹툰 가운데 어떤 작품도 누군가에게 위로받고 싶은 마음'만'으로 반려동물을 기르라고 권하지 않는다는 사실은 명심하자. 웹툰 속 동물 이미지가 아닌 현실에서의 진짜 반려동물은 '생명에 대한 책임을 끝까지 할 수 마음'이 함께할 수 있을 때 생각해볼 일이다.

사람이 먹는 음식은
동물에게 좋은 게
하나도 없다

- <펫다이어리> 중에서 -

심기일전

새해 결심,
아직 안녕하신가요?

흡연자들 가운데 상당수는 연초마다 금연을 다짐하고는 하지만 그 결심이 한 달이라도 버틸 수 있는 이들은 많지는 않을 것이다. 하기야 1월에 곧추 세웠던 의지가 채 2월이 오기도 전에 무너지는 것이 어디 금연뿐이랴. 다이어트, 학업, 운동 등의 경우처럼 일반적이고 보편적인 결심 이외에도 연애, 결혼, 취업 등과 같은 거사에 버금갈 만한 중대사안들도 봄이 오고 날씨가 풀리면 조금씩 희미해지기 마련이다. 그러한 이유로 나약해진 의지를 다시 한 번 바로 잡게 만드는 계기가 필요할지니, 이번에는 '심기일전'이라는 주제 아래 새로운 출발을 보여주는 웹툰들을 모아 보았다.

01
기안84의
〈복학왕〉

군대를 다녀온 남자에게 있어서 '복학'이 주는 무게감은 남다르다. 생각 없이 퍼질러놓은 학점들을 챙겨야하고, 전공과는 별개로 외국어 점수도 챙겨야 하며, 남다른 특기도 하나쯤은 나만의 경쟁력으로 갖추기 시작해야 한다. 신입생 시절에 넘쳐났던 자유가 더 이상 허락되지 않는 대신 사회로 나아가기 위해 바야흐로 '철이 들어야 한다'는 특별한 이름표가 복학생인 것이다.

헌데 〈복학왕〉에 등장하는 복학생들은 웬일인지 복학생으로서 자각이 없어 보인다. 신입생 오리엔테이션에 참가해서는 예쁜 여자후배 찾기에 여념이 없는데, 전역 후 한 학기가 지나도록 여전히 솔로 신세를 면치 못하고 있는 그들에게 학업이나 미래에 대한 고민은 뒷전이고 당장은 충만한 캠퍼스 생활이 먼저인 것이다. 그런 복학생들의 모습 때문에 이제 막 입시전쟁에서 빠져나온 신입생들이 도리어 '열심히 공부하자'며 마음을 다잡게 되는 것도 이

상한 일은 아닐지니, 〈복학왕〉에서 학생의 본분을 되새기는 것은 복학생 선배들이 아닌 오히려 신입생 '봉지은'이다. 그녀는 중국집 배달원으로 일하는 같은 학과 선배의 모습을 목격한 후 미래에 대한 불안감을 떨칠 수가 없다. "고속도로를 가로질러 2시간, 산과 물을 건너면 풀 냄새 가득한" 지방의 어느 대학에 입학한 그녀가 통학버스를 타기 위해 새벽부터 뛰어다녀야 하는 고생도 마다하지 않는 것은 "저 선배들처럼 안 살 것"이라는 특별한 목표의식을 가지고 있기 때문이다. 하지만, 하나 있는 수업을 들으러 먼길 달려온 그녀의 학구열을 가볍게 무시해버리는 것은 예쁜 여학우 찾기에 혈안이 되어 있는 복학생 선배도, 폼 잡는 선배들에게 반해버린 동기들도 아닌 바로 교수님이다. "어제 과음을 하셔서 휴강"이라고 전하는 또 다른 선배의 얘기는 그녀로 하여금 다시 책가방을 챙겨 2시간여를 되돌아서 집으로 가게 만든다. 자퇴라는 선택지를 재빨리 선택한 동기들의 이름이 여전히 출석부에서 호명되는 시점에도 그녀의 남다른 학구열은 계속 되지만, 수업시간에 전화를 받으러 10분이나 나갔다 들어오는 또 다른 교수님의 강의 역시 그녀의 불타는 의욕을 충족시키지는 못한다. 그럼에도 불구하고, 조별과제와 교양수업 그리고 전공수업 등 나름 열심히 학교를 다니던 그녀는 어느 날 문득 "수업을 들어도 와 닿지 않으며, 친구들과 웃고 떠들어도 가슴 속 한켠에 사라지지 않는 불안함"을 발견한다.

그에 관한 원인을 찾던 그녀는 "이건 내 문제가 아니라 애초에 이곳은 답이 없는 곳 아닐까?!"라는 결론에 도달한다. 수업시작한 지 10분이 지났어도 대부분의 학생들이 여전히 휴대폰만 만지작거리는 이곳의 환경 속에서는 그녀 혼자 아무리 발버둥 치더라도 냉엄한 사회 속에 살아갈 수 있는 생존의 기술을 연마하는 것이 애초에 불가능할 듯하다.

자신의 높은 학구열을 충족시키지 못하는 면학 분위기로 인해 지은은 결국 휴학을 결심한다. 그리고 그녀가 찾아간 곳은 기숙형 입시전문학원이었으니, 더 좋은 대학에 가겠다는 일념으로 재수 생활을 시작한다. 신입생이라는 명찰을 얻은 기쁨이 채 가시기도 전에 재수생의 이름을 자발적으로 얻은 그녀는, 과연 명문대학에 다시 입학할 수 있을까. 그리고 신입생에게 희망보다는 좌절을 안겼던 복학생들의 미래는 과연 어떻게 될까.

02

강무선의
〈씨가렛뎐〉

이 작품은 작심삼일의 대명사 '금연'을 다루고 있다. 담배를 의미하는 '씨가렛'에 고전소설을 연상시키는 '뎐'을 합성시켜 그야말로 대놓고 금연을 권장하는 작품이다. 하지만, 금연이 선사하는 장점과 효과를 교과서적으로만 나열하는 것이 아니라 만화적 상상력을 더해 자신의 의지박약을 한탄하고 있을 많은 끽연가들에게 은근슬쩍 새로운 마음가짐을 권한다.

234

　　가령, 이 작품이 보여주는 만화적 상상력은 이런 것이다. 20세기 초, 개화기를 떠오르게 만드는 독특한 그림체와 그에 화답하듯 개화기 시절의 한양이 작품의 주요 배경이다. 시대적 배경이 개화기이니 주인공 역시 그 시절 사람이라서, 지체 높아 보이는 '마님'과 마님을 시중드는 '점년이'가 등장한다. 둘은 모두 애연가로 등장하는데, 끊은 지 채 이틀이 못 되어 몰래 담배를 피우다가 마님에게 걸려 벌금까지 내야 하는 점년이의 처지가 어쩐지 금연하지 못해 쩔쩔매는 오늘날의 애연가들의 모습과 결코 다르지 않다. 마님 역시 금연을 하고 싶은 마음은 같은지라 용한 점집에 들러 부적까지 받아온다. 하지만, 벌금과 부적 덕분에 금연이 가능하다면 전자담배까지 등장하는 작금의 현실과 마주하지는 않았을 것이다. 그러니 집으로 돌아온 마님이 담배에 대한 생각을 물리치고자 각종 집안일에 몰두하고, 하지 않던 운동은 물론 독서에도 열중해 보려하

지만, 그럴수록 담배의 유혹을 물리치기란 쉽지 않다. '먹어야 잊을 수 있다'는 생각에 심심한 입을 달래려고 순대 한 솥을 비워보기까지 하지만 결국에는 울면서 담배를 피우게 되니 그 모습이 처량하기까지 하다. 무엇보다 흡연 후 바로 따라오는 후회는 금연에 대한 자신의 의지가 너무나 나약했음을 자각하게 만드니 "문제가 생각보다 심각한 것"이라는 사실을 새삼 깨닫게 된다. 이처럼 애연가들이 '금연시도'와 '흡연재발'을 오가고 있는 사이 저승사자는 염라대왕으로부터 연일 사망률을 높이라는 특명을 받고 있다. 자신에게 부여된 할당량을 채우기가 쉽지 않은 저승사자로서는 '씌가렛 판촉'에 발 벗고 나서야 할 판이다. 그런 가운데 마님과 점년이는 다음 달에 순번을 받아두었으니, 이대로 흡연을 계속 할 경우 정말 염라대왕을 만나게 될 운명인 듯싶다.

끝내 혼자 힘으로 금연을 이루지 못한 마님과 점년이는 최후의 수단을 꺼내들었으니, 금연 클리닉에 가입해 체계적인 치료를 받고자 마음먹는다. 그녀들은 과연 금연에 성공해 저승사자의 리스트에서 빠져나올 수 있을까.

"

03

아키, 심윤수(글) & 심윤수(그림)의
〈다욤이의
다이어트 다이어리〉

"

 남성들에게 작심삼일의 대명사가 금연이라면, 여성들에게 의지
박약과 이음동의어는 다이어트일 것이다. 거듭되는 실패와 반복
적인 시도로 인해 '다시어트'라는 말까지 생겨난 요즘, 건강과 미
용을 위한 계획이 한순간 물거품 되려는 이들에게 〈다욤이의 다이
어트 다이어리〉를 권한다.

주인공 '말자' 씨는 친구들과 함께 한 술자리에서 혼자 안주를 거부하다 '독한년'이라는 소리를 듣는다. 반대로 허리띠 풀고서 함께 즐기자고 권유하면 '나쁜 년!'이라는 소리를 듣게 되는 '웃픈 현실' 속에서 살아가고 있다. 그 모든 게 다이어트 때문이다. 이번 주말도 어김없이 친구들과 술자리를 갖는 그녀에게 있어서 다이어트는 '꿈은 이루어진다'기 보다 오늘도 '꿈은 미루어진다'는 것으로 귀결되기 일쑤다. 끊임없이 '달린' 덕분에 다음날 몸 상태는 무겁고 찌뿌둥

한 것이 당연한데, 끊어진 필름을 복구하려는 시도 속에서 '내가 왜 그랬지?'라는 후회만 밀려온다. 월요일 퇴근길에 또 다시 '치맥'을 권유하는 친구들의 전화가 걸려오지만, 다행히 "이제부터라도 드문드문 다니던 헬스장에 규칙적으로 가겠다."는 결심이 유혹을 거부하게 한다. 그러나 밀려드는 배고픔에 발걸음은 자연스럽게 편의점을 향하게 되니, 다이어트와 금주 그리고 헬스장은 마치 삼위일체처럼 그녀의 의지박약을 대표하는 상징물인 듯하다.

 그렇다면, 술 좋아하고 친구 좋아하는 그녀에게 다이어트란 꼭 해야만 하는 것일까. 그냥 생긴 대로 마음 편하게 지내면 되지 않을까 싶기도 하지만, 솔로라는 현실과 마주하게 될 때면 살빼기는 인생살이에 있어서 필수불가결한 요소가 된다. 고등학교 시절부터 통통했던 그녀에게 주위 어른들이 전하던 "대학교 가면 살 빠지고, 예뻐져 남자친구는 알아서 생긴다"는 얘기는 마법주문처럼 허무맹랑하다는 사실을 오래 전 간파했고, 그녀 스스로 자신에 대한 관리가 필요함을 절실히 깨달았기 때문이다. 그럼에도 불구하고 음주에 이은 고칼로리 해장 그리고 체중에 대한 스트레스의 무한반복 앞에서 그녀의 다이어트는 매번 나침반을 잃고 있다. 이쯤되면 주인공에게는 바로 옆에서 체계적으로 관리해줘야 할 누군가가 필요할 듯하다. 그래서일까. 의지박약인 주인공에게도 일대일 전담 관리자가 등장하기에 이른다. 어느 날 그녀는 술에 취해

귀가하던 도중 폐지 줍는 할머니의 손수레를 밀어주었고, 할머니는 그녀에게 노트 한 권을 선물로 건넨다. 그녀는 그 노트에 '48kg'이라는 소원을 적었고, 다음 날 그녀의 소원을 들어주기 위해 '지니'가 등장한다. 마치 알라딘의 램프에 등장하는 요정처럼, 지니는 주인공의 만류에도 불구하고 주인공과 동거하면서 48kg을 향한 여정을 시작한다.

이제 마법의 시간이 시작되고 주인공은 지니로부터 매일 관리를 받는다. 잊고 지내던 아침밥도 챙기게 되고, 술자리에서 주량도 체크된다. 장보기부터 식단까지 함께하면서, 단순히 살을 빼는 것에 그치는 것이 아니라 생활습관 자체를 바꾸어 건강한 몸으로 변화될 수 있도록 유도한다. 그렇지만 여전히 유혹은 다양하고 의지는 아슬아슬하니, 말자 씨의 소원이 달성되기까지 적지 않은 인고(忍苦)의 시간이 필요할 것 같다.

하일권의
〈목욕의 신〉

"일주일 전 나는 도망치고 있었다. 나를 구속하고 있는 모든 것들로부터"라는 주인공의 회상으로 시작되는 이 작품은 목욕관리사라는 독특한 소재를 다루고 있다. 이처럼 생소한 직업과 심기일전이라는 주제는 대체 어떤 연관성을 지닐 수 있을까.

일단, 주인공의 이름은 '허세'다. "도시의 멋진 삶을 꿈꾸며 서울로 올라온 지 어언 3년"인 그는, 얼마 전 대학을 졸업할 때까지는

꽤 괜찮은 삶을 꾸려왔다. "디자인과 내에서는 쿨하고 매너 좋은 선배 오빠"로, "클럽가에서는 나름 알아주는 패션리더"로 유명했던 그는 카페에 앉아 에스프레소와 브런치를 즐기며《코리안헤럴드》를 읽는 시간까지 즐긴, 이름처럼 '허세에 쩐 남자'였던 것이다. 하지만, 졸업이라는 단어와 함께 고난의 시간은 시작된다. 계속되는 취업난과 더불어 밀린 학자금은 그의 목을 조여 왔고, 연락되는 여자후배들 밥 사주느라 빚은 점점 늘어갔다. 결국, 고시원으로 밀려나 "마지막에 찾아가게 된 곳이 개인 대부업자"였으니, 불어난 빚

을 갚을 길이 없는 그로서는 이제 도시의 빌딩 숲 사이로 도망 다니는 신세가 된 것이다. 원양어선에 취직시켜주겠다며 쫓아오는 대부업자를 피해 그는 당장 은신처가 필요했고, 우연히 숨어들어 간 곳은 '금자탕'이라는 대형목욕탕이다. 금자탕 내부로 스며든 그는 널찍한 탕 속에 들어가 노곤한 몸을 뉘이며 지나온 시간들을 반추하기에 이른다. "어쩌다가 돈 때문에 이렇게 쫓기는 몸이 되어버린 거지?"라는 그의 생각 속에서 잘나갔던 대학시절에 대한 그리움과 졸업 후 현실에 대한 안타까움이 교차한다. "내 인생은 꽤 멋질 거라고 생각했었는데…"라는 탄식이 이어지던 그때, 옆자리에 있던 노인의 대사는 허세의 앞날에 대한 메타포와도 같다. "자네 손은 그림 그리는 데는 맞지 않는 것 같구먼. 그 손으로 내 등을 한 번 밀어보지 않겠나!"라며 권유하던 노인의 정체는 금자탕의 회장이었고, 그렇게 회장이 대부업체의 빚을 대신 갚아주는 대신 허세의 손을 접수하게 된다. 하지만, 주인공은 어린 시절 목욕탕을 운영하며 평생 사람들의 때를 민 아버지의 모습에 치를 떨었기에 노인의 얘기가 반가울 리 없다. 가업을 잇지 않기 위해 서울로 올라왔고, 여전히 '차가운 도시남'의 생활을 꿈꾸고 있기 때문이다. 그러나 월급에 야근수당 그리고 4대 보험까지 보장해준다는 파격제안에 그는 금자탕에서 개최하는 '최고 때밀이 대회'에 참가할 때까지만 일해보기로 한다. 그는 과연 허세에 찌든 때를 벗고, 근면성

실한 젊은이로 되살아날 수 있을까.

테미러스(제우스의 아들이자 신들의 목욕을 관장하는 신, 그리스신화에는 공식적으로 기록되어 있지 않다), 목욕투(때를 많이 민 쪽이 승리하는 경기) 등과 같은 기발한 세계관을 바탕으로 현란한 개그를 선사하는 〈목욕의 신〉은 사실 청년백수, 취업대란, 가계대출 등 여러 사회적 이슈도 반영하면서 나름의 시사성을 보여주는 작품이기도 하다. 그런 가운데 차가운 도시남자를 고수하던 주인공이 성실한 사회인의 세계로 첫발을 내딛게 되는 모습을 그려보이고 있으니, 취업이 어느새 인생목표가 된 청춘들이라면 한번쯤 클릭해봄직한 작품이 될 것이라 여겨진다.

매년 정초마다 우리는 어떤 결심을 했던가. 금연, 학업, 다이어트 그리고 취업 등 저마다의 바람은 제각각이지만, 나약한 의지와 변덕스런 마음으로 인해 많은 이들이 작심삼일을 경험했을 것이다. 그러니 다시 새로운 마음가짐이 필요하다고 생각되는 시점에 웃음으로 심기일전을 해봤으면 한다.

내 인생은
꽤 멋질 거라고
생각했었는데…

- <목욕의 신> 중에서 -

음악

헤드뱅잉, 샤우팅 그리고 깔끔한 무대 매너:
음악과 만화의 콜라보레이션

'밴드(band)'는 여러 의미로 사용된다. 최근에는 유명 포털 사이트에서 제공하는 프로그램을 통해 커뮤니티의 대명사가 되고 있지만, 얼마 전까지만 하더라도 가벼운 찰과상을 보호하는 의료용품을 의미하기도 했고, 혹은 노란색 고무줄을 줄여 일컬어지는 말이기도 했다. 하지만, 영어사전에는 '각종 악기로 음악을 합주하는 단체'로 제일 먼저 풀이돼 있으니, 밴드의 원래 의미는 음악과 불가분의 관계에 놓여 있는 셈이다. 다양한 소재들이 웹툰에서 다뤄지고 있고, 더욱더 세분화 되는 음악 소재 웹툰 가운데 '밴드' 관련 작품들도 여러 수작들이 등장하고 있다. 이에 밴드 웹툰만 모아 보았으니 이미지가 만들어 내는 사운드 속으로 흠뻑 빠져들어 보자.

01
호랑의
〈구름의 노래〉

이 작품에 등장하는 밴드의 이름은 '더클라우드(The Cloud)'다. 그들의 연주와 음악이 곧 '구름의 노래'가 되는 셈이니, 그 의미는 또한 작품의 제목과도 직결된다. 더클라우드의 구성원은 가연, 재희, 동우, 민서 그리고 혁이에 이르기까지 다섯 명이다. 작품은 이들이 이뤄낼 완벽한 화음을 위해 먼저 구성원들 각자가 지닌 사연을 옴니버스 방식으로 보여준다. 그것은 곧 그들이 왜 음악을 해야 하는

이렇게 잘하는데?

© 호랑/ 구름의 노래

가에 대한 답을 보여주는 과정이기도 하다.

　우선, 가연은 노래를 부르고 싶지만 열심히 공부하라는 부모님의 말씀을 거역하지 못하는 모범적인 여고생이다. 이제 막 피아니스트로서 주목을 받기 시작한 대학생 재희는 사실 유명 대학교수에게서 콩쿨 참여 제안까지 받은 실력파 뮤지션이다. 한편, 드러머 동우와 베이시스트 민서는 밴드 활동을 통해 연인으로까지 발전한다. 이처럼 각자의 인생을 살아왔던 이들에게는 공통점이 있었으니, 모두 자신만의 상처를 가지고 있다는 사실이다. 노래를 부르

고 싶지만 끝내 부모님을 설득시킬 수 없었던 가연은 가출하여 시한부 인생을 살고 있던 아영의 집에서 함께 지내던 도중, 아영의 죽음을 목격한다. 재희의 경우 어린 시절에 백화점 붕괴 사고를 경험했고, 부모님이 죽어가는 모습을 바로 곁에서 지켜볼 수밖에 없었던 상처를 지니고 있다. 그는 그 후 아버지의 모습이 항상 따라다니는 정신분열증을 겪게 된다. 동우는 활동했던 밴드의 해체 그리고 민서와의 결별을 차례로 겪으며 사이비 종교에 빠졌고, 민서역시 동우와 헤어진 이후에도 여전히 그를 잊지 못하고 있다. 이렇듯 등장인물들이 지닌 아픔을 먼저 보여주었던 작품은 이후 더클라우드, 즉 밴드활동을 통해서 상처가 아물어가는 과정을 담아낸다. 본격적인 밴드활동을 위해 가연은 어머니를 설득하여 학교를 자퇴했고, 재희는 국제 콩쿨 참여에 관한 교수의 제안을 정중히 거절했으며, 동우와 민서 역시 심기일전하여 의기투합한다. 그러니 이들의 연주는 세상으로부터 상처받은 사람들이 음악을 통해 치유하는 모습과 다름없다.

이렇듯 구성원 각자의 개인사를 먼저 보여준 후 자연스럽게 밴드 결성을 이끌어냈던 작품은 이후 공개 오디션을 통해 특별한 사건을 준비한다. 이미 우승팀을 결정해두고 시작된 오디션에서 더클라우드는 누구도 예상치 못한 월등한 실력을 보여주었고, 이에 정해진 우승팀에 속해 있던 혁은 자신들에게는 우승 자격이 없음

을 방송 중에 폭로한다. 결국 팀에서 쫓겨난 혁은 얼마 후 더클라우드에 합류하게 되고, 결과적으로 더클라우드는 비어 있던 기타리스트의 자리까지 채워지면서 완벽한 밴드로 거듭나게 된다. 실력과 해프닝이 더해진 오디션을 통해 대중적으로도 이름을 알리게 된 더클라우드의 상승세는 급물살을 탄다. 기획사가 붙고 음반도 출시하게 되며 급기야 단독공연까지 할 수 있게 된 것이다. 하지만, 이렇게 '고진감래'로 마무리되면 너무 심심했던 것일까. 모든 것이 순조로워 보이던 그때, 모든 것을 다시 최악으로 돌릴 만한 사건이 발생한다. 구성원을 모으고 작곡까지 도맡아 하면서 밴드의 중심으로 자리 잡았던 재희가 갑자기 사라진 것이다. 밴드활동을 해오는 내내 정신분열증에 시달렸던 그가 급기야 공연을 목전에 두고 자취를 감추었으니, 남은 멤버들로서는 결단을 내려야 한다. 재희를 빼고 공연을 할 것인가 혹은 공연 자체를 취소할 것인가. 그것도 아니면 어떻게든 재희를 찾아내서 함께할 것인가. 과연 관객들은 온전히 '구름의 노래'를 들을 수 있을까.

02
홍작가의
⟨도로시밴드⟩

⟨도로시밴드⟩는 잊고 있었던 소설 한 편을 기억나게 한다. ⟨오즈의 마법사⟩가 그것인데, 소설 속 주인공을 떠올리게 만드는 제목은 물론이거니와 전체적인 이야기의 흐름 역시 소설의 그것을 따라가기 때문이다. 이른바 패러디 웹툰이라 할 만하다. 근데 밴드가 등장한다는 점에서 시선을 잡는다.

　작품은 "어느 날, 나와 토토는 정체불명의 회오리바람에 휩쓸려 이상한 나라로 갔다."라는 문구와 함께 시작한다. 캔자스 시골마을에 불어닥친 회오리 바람으로 인해 오즈의 나라에 도착했던 소설 속 도로시처럼 주인공 역시 어느 날 눈을 떠보니 낯선 곳에 와 있더라는 것이다. 헌데, 웹툰 속 도로시는 혼자가 아니며, 얌전한 소녀도 아니다. 그녀는 남자친구와 함께 지내다가 이상한 나라에 도착한 것이며, 남자친구의 바람기에 과감히 응징할 줄 아는 터프한 성격의 인물이다. 그런 그녀 앞에 난장이족 뭉크킨들이 나타나 환영의 손길을 내민다. 폭정을 일삼던 음치마왕이 공교롭게도 하늘

에서 떨어진 그녀의 집에 깔렸으니, 폭정에서 벗어난 뭉크킨들의 환대는 당연한 것이었다. 음치마왕의 지배 아래에서 자유를 노래하다 추방당했던 뭉크킨들의 국민밴드 '뭉크붐' 역시 때마침 귀국해 축하연을 벌인다. 그 자리에서 흥에 겨워 노래와 춤을 선보인 도로시는 뭉크붐으로부터 오디션에 참가해보라는 제안을 받기에 이르고, 혹시나 현실로 돌아올 수 있는 방법을 찾을 수 있을지도 모른다는 기대감에 참가하기로 마음먹는다. 그로부터 도로시의 진정한 모험이 시작되는 것이니 목적지는 '위대한 레이블 오즈'다. 작품은 이처럼 〈오즈의 마법사〉에 대한 변조(變造)를 통해 밴드 만화를 완성시켜 나간다.

들는 이로 하여금 흥을 느끼게 만드는 그녀의 가창력과 남자친구의 작곡실력이 더해진 도로시밴드는 여행과 함께 막이 오른다. 그리고 이들의 밴드활동에 더욱 생기를 불어넣어주는 새로운 인원이 등장하는 것 역시 소설이 전하는 이야기와 비슷한 흐름을 보여준다. 제일 먼저 합류한 멤버는 기타리스트 허수아비다. 뇌가 없는 그에게 음악은 찰나의 예술이고, 그래서 애드립의 달인이 될 수밖에 없는 사연을 지니고 있다. '죽이는 곡도 떠오르자마자 잊어버리게 되는 슬픔'을 지니고 있어서 웃기면서도 슬프다. 그렇게 허수아비의 합류로 3인조 밴드가 된 그들은 여행 중 공연을 거듭하며 인지도를 쌓아간다. 곧이어 4인조로 재편하게 되는데, 그것은 강

철나무꾼이 합류하게 되면서부터다. 허수아비의 기타가 공연 도중 부러졌고, 수리를 위해 목공소에 들렀던 일행은 강철나무꾼이 오랫동안 베이스를 연습해온 사실을 알게 된다. 홀로 연습하면서 밴드여행을 꿈꿨던 강철나무꾼이 밴드에 들어오고 난 후, 얼마 지나지 않아 드러머인 사자머리까지 더해지면서 이들은 다시 5인조로 재편한다. 소설 속 사자는 용기가 부족했듯이 이 작품 속 사자머리는 출중한 실력에도 불구하고 수줍음이 많아 사람들 앞에서는 가면을 써야 연주할 수 있는 특징이 있다. 이처럼 작품은 각각의 캐릭터를 통해 소설을 떠올리게 만들면서도 동시에 밴드 멤버로서의 개성을 살려 독창적인 작품을 완성해나간다.

〈도로시밴드〉는 분명 〈오즈의 마법사〉를 생각나게 한다. 하지만, 작품을 보다보면 〈오즈의 마법사〉는 머릿속에서 사라지고 오롯이 〈도로시밴드〉만 남게 되는 것은 왜일까. 그것은 아마도 음악을 매개로 하여 독특한 연출과 특별한 상상력을 보여주기 때문일 것이다. 과연 오디션을 참여하기 위해 여행을 떠났던 도로시는 좋은 성적을 거두고 집으로 돌아갈 수 있을까.

03

최예지의
〈닥치고 꽃미남밴드〉

이번에 소개할 밴드의 이름은 '안구정화'다. 약간은 즉흥적인, 혹은 어느 정도의 장난기가 느껴지기도 하는 밴드명이다. 하지만 수많은 여성 팬을 몰고 다니는 모습과 마주하고 나면 왠지 밴드 이름이 팀원들의 희망사항을 반영한 것만은 아닌 듯 보인다. 일단 등장부터 화려하다. 어두컴컴한 지하 클럽의 불이 밝혀지면 여성 팬들의 환호성과 함께 그들의 모습이 나타난다. 거리까지 퍼져나가는

전자기타 소리와 함께 연주가 시작되고 보컬의 노래가 더해지면 관객들의 함성은 클럽 전체를 가득 메운다. 종업원의 실수로 스피커의 사운드가 온 거리를 덮으면 경찰까지 출동하기에 이르니, 이때쯤 되면 주인공들은 연주를 멈추고 잽싸게 클럽을 벗어나야만 한다. 왜? 이들은 아직 미성년자, 고등학생들이기 때문이다.

'안구정화'에 대한 왁자지껄한 첫 소개가 끝났으니, 이제는 멤버들의 면면을 살펴보자. 베이스를 맡고 있는 김하진은 음악을 하는 이유에 대해 "간지 나는 데는 락밴드가 최고"라고 답하며, 세컨기타를 맡은 이현수는 "돈을 많이 벌 수 있기 때문"에 음악을 한다고 당당히 말한다. 그 외 키보드의 서경종, 드러머의 장도일, 세컨기타의 권지혁 그리고 보컬을 맡은 주병희까지 모두 여섯 명으로 구성되어 있다. 톡톡 튀는 각자의 개성에 외모 또한 받쳐주니 이른바 '비주얼 밴드'로 불리기에도 부족함이 없다. 모두 같은 고등학교에 재학 중인 이들은 학교의 폐교조치에 따라 부근의 다른 학교로 전학을 가게 된다. 헌데, 전학 간 그곳에는 이미 유승훈이 주축이 된 3인조 밴드가 활동하고 있었고, 이른바 기존 세력과 신흥세력이 맞붙게 되는 것은 당연한 수순이다. 연습실이 필요했던 안구정화와 자신들의 공간을 내놓을 리 없는 유승훈의 3인조 밴드는 필연적으로 갈등을 겪을 수밖에 없었고, 결국 교내 연습실에 대한 사용권한을 두고 공연대결을 벌이기로 한다. 게다가, 안구정화에서 작

곡을 도맡아 하는 병희가 유승훈과 가깝게 지내던 임수아에게 반하게 되면서 이야기의 흐름은 밴드 대결과 함께 삼각관계 구도까지 만들어간다. 한편, 공연대결을 앞둔 어느 날, 병희가 교통사고를 당해 위험한 상태에 놓이게 되는데, 그 사고에 유승훈 팀의 멤버와 안구정화의 지혁 그리고 수아 등이 얽히게 되면서 마냥 발랄하게 전개될 것만 같던 고교생 밴드 이야기는 '진지함'까지 더해진다.

병희의 사고 이후 안구정화는 더 이상 구성원 각자의 개인적인 바람이 아닌 병희를 살리기 위한 하나의 목적 아래 음악에 매진하게 된다. 더욱이 병희가 사고 직전에 락페스티벌 참가신청을 해놓았다는 사실을 안구정화 전 멤버들이 알게 됨에 따라 이들의 음악은 단순히 유희와 재미가 아닌 우정과 의리라는 카테고리로 확대된다.

04

FREEMAN의
〈프리데이〉

〈프리데이〉 역시 스쿨밴드가 등장하는 이야기다. 고등학생들의 밴드활동을 다루고 있다는 점에서 〈닥치고 꽃미남밴드〉와 공통점을 보여준다. 하지만, '안구정화'가 이미 작품의 출발에서부터 완벽한 팀워크를 보여주는 반면, 〈프리데이〉는 얼마 전에 개교한 고등학교를 배경으로 이제 막 밴드를 결성해나가는 차이점이 있다. 또한, 〈닥치고 꽃미남밴드〉가 병희를 중심으로 이미 완성된 화음을 보여

웹툰 DB

작품명 [프리데이]

작가	FREEMAN
연재 플랫폼	
장르	학원, 음악, 성장물
연재 상태	완결
연재 주기	목
연재 시작일	2013년 09월 05일
성인물 여부	아니오
작품 소개	누구에게나 상처는 있다. 세상을 살아가면서 상처를 입을 수밖에 없었던 아이들. 그리고 그 상처를 치유하는 것은 타인의 위로나 치유의 손길이 아닌 흔적의 자신의 흔적과 아픔 스스로 자신의 상처를 치유해나간 음악을 선택한 아이들이다. 그들은 서로 어루만지는 것은 물론 소음을 치워가니 하며 그것에 특별한 바이를 부여하기도 했다. 서로 교감하며 소통하는 아이들에게 음악을 통해 치유하고 웃음을 되찾으면, 성장해나가는 이야기

웹툰가이드 리뷰/인터뷰

이 작품과 비슷한 작품들

작품 바로가기
바로가기
공유하기

레진코믹스에서 연재되었던 〈프리데이〉는 2018년 10월 현재 서비스가 되지 않고 있다.
상기 이미지는 웹툰정보사이트 '웹툰가이드'(https://www.webtoonguide.com)에서 제공되는 작품에 대한 정보다.

주는 것과 함께 사고를 당한 병희의 자리를 다른 멤버들이 메워가는 의리를 보여주는 반면, 〈프리데이〉 속의 주인공들은 불협화음으로 출발한 모습이 조화로움으로 변모해가는 과정을 그려나간다.

이야기는 고등학교에 입학한 주인공들의 등교 첫날에서 시작된다. 학생들과 선생님의 쫓고 쫓기는 추격전이 복도와 운동장에서 벌어지고 있다. 넘쳐나는 생기만큼 고등학교 특유의 시끌벅적함이 느껴지는 분위기 속에서 작품은 "주변에서 흔히 볼 수 있는 사연 있는 녀석들, 주변에서 흔히 볼 수 있는 방황하는 녀석들, 주변

에서 흔히 볼 수 있는 멍청한 녀석들"을 소개한다. 그리고 "이런 녀석들의 흔히 볼 수 없는 합주가 시작된다"는 카피를 통해 바야흐로 이들의 사연과 성장에 대한 궁금증을 불러일으킨다. 그렇게 한껏 부풀어 오른 기대감으로 프롤로그가 마무리되면 주인공 '고노율'이 본격적으로 밴드활동에 대한 희망을 드러낸다. 분홍색 머리 색깔만으로도 '락 스피릿'이 한껏 느껴지는 주인공이지만, 그의 욕구를 수용해줄 밴드부가 학교에 아예 없다는 것이 제일 큰 함정이다. 결국 밴드활동을 하기 위해서는 주인공이 선구자가 되어야 할 팔자다. 동아리를 담당할 선생님도 구해야 하며, 그 동아리가 학생들에게 필요타당한지에 대해 클럽 총괄 선생님에게 허락을 받아야 하는 난관도 기다리고 있다. 하지만, 그 무엇보다 선행되어야 할 부분은 밴드부가 정식 동아리로 허가받기 위해 필요한 최소한의 인원을 구해야 한다는 점이다. 그에 따라 고노율은 밴드를 할 만한 사람들을 찾아다니기 시작하는데, 당연하게도 그 과정은 쉽지 않다. 복도와 운동장에서 추격전을 벌이며 대립했던 인물들이 하나둘 정체를 드러내며, 고노율에게 꼭 필요한 인물로 자리 잡기 시작한 것이다. 입학 첫날, 고노율을 교무실로 불러가게 만든 장본인이었던 '여린다'는 기막힌 목소리를 가지고 있어서 보컬로 '딱'이지만 출발부터 견원지간이라서 마주보고 대화하기도 쉽지 않다. 주먹을 주고받았던 '백이한' 역시 중학교 시절에 이미 밴드활동으로 유

명세를 떨쳤던 경험이 있기에 고노율이 손을 내밀어야 할 판이다. 백이한의 절친 '해은챤' 또한 건반 실력이 출중하지만 방패 역할을 자처하는 백이한 때문에 접근조차 힘들다. 설득할 사람은 많고, 쉽게 설득당하는 사람은 보이지 않는 상황 속에서 과연 고노율은 연주를 맞춰볼 기회나 가질 수 있을까. 밴드의 길은 멀고도 험하다.

주변에서 흔히 볼 수 있는 사연 있는 녀석들,
주변에서 흔히 볼 수 있는 방황하는 녀석들,
주변에서 흔히 볼 수 있는 멍청한 녀석들!

- <프리데이> 중에서 -

역사

백투더 과거:
웹툰, 지나온 시간을 부활시키다

〈대장금〉, 〈주몽〉, 〈불멸의 이순신〉, 〈정도전〉 등 역사를 소재로 한 TV 드라마는 높은 시청률을 기록한 작품이 많다. 이처럼 사극의 승승장구는 '역사가 허구보다 더 극적이다'라는 세간의 소문을 사실로 입증해 보인다. 그만큼 사람들은 지나온 시간에 대해 관심이 많다는 것을 보여주는 데이터이기도 하다. 웹툰에서도 '온고이지신(溫故而知新)'은 마찬가지일지니, 수많은 소재 가운데서도 우리 역사를 컷 속으로 옮겨온 이야기들이 한창 인기몰이 중에 있다. 그 중에서도 대표적인 역사 소재 작품을 모아 보았으니, 우리 DNA 속에 숨어 있는 과거에 대한 기억을 추적해 보자.

01

채한율(글) & 오은지(그림)의
〈화음의 정원〉

'장악원'은 조선시대에 궁중에서 음악과 무용을 담당했던 관청을 지칭한다. 이것은 곧 우리 역사에서도 예술을 장려했던 공식 기관이 존재했음을 증명해주는 단어이기도 하다. 〈화음의 정원〉은 그러한 공간을 배경으로 권력과 음모 그리고 로맨스를 그려나가는 작품이다.

주인공 '명연주'는 원래 노비 신분이었지만, 아픈 동생의 치료를

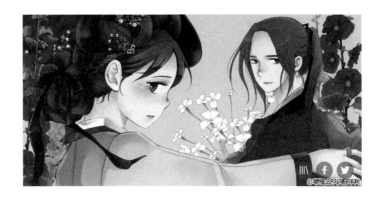

위해 주인집을 뛰쳐나와 도둑질로 연명해나가고 있다. 비천한 신분이 그를 막다른 길로 몰아세웠지만, 그에게는 한 가지 비범한 재능이 있었으니 바로 남들보다 예민한 귀를 가졌다는 점이다. 즉, 그는 멀리서 다가오는 사람의 인기척도 파악할 수 있고, 남들이 알 수 없는 미세한 소리도 들을 수 있다. 그런 그의 능력을 알아본 유장백은 그를 주종소(종을 만들어 궁에 납품하던 곳)에서 일하도록 한다. 하지만, 유장백이 치매에 걸려 더 이상 일을 할 수 없게 되자 주종소의 사람들은 제대로 종을 만들지 않게 되고, 그러한 사실을 지적한 연주는 주종소에서 쫓겨나기에 이른다. 한편, 유장백의 손녀인 일월은 궁에서 무희로 일하는데, 그녀의 춤 실력은 무희들 가운데

서도 손꼽힐 만큼 출중하다. 소문을 들은 남자 악사들이 그녀의 자태를 훔쳐보다가 높은 관원들에게 혼쭐나기도 한다. 일월이 '남자 악사들'에게 있어 '장악원의 아이돌'이라고 한다면, 악사들 가운데 무현은 모든 무희들의 우상이다. 같은 남자들의 마음마저 설레게 만드는 외모를 지녔으니, 그저 숨어서 훔쳐보는 것으로 사모하는 마음을 달래야 하는 무희들의 연정은 오죽하겠는가. 더욱이 그는 어린 나이에도 불구하고 장악원의 부전악에 오를 만큼 실력도 겸비하고 있어서 자타공인 조선시대 최고의 아티스트인 셈이다.

이처럼 주목받는 예능인들 사이로 도적단 '한적회'의 두목이 등장한다. 장악원의 군졸 출신인 그는 신분사회에서 가장 큰 불평등이 '유희(遊戲)'에서 비롯된다고 정의 내린다. 먹고 살기도 힘겨운 시절, 그래서 병에 걸려도 적절한 치료조차 받기 어려운 것이 이름 없는 백성들의 처지라면, 이들에게 음악을 듣고 여흥을 즐기는 것은 차마 누릴 수 없는 궁극의 사치인 것이다. 그리하여, "천민들은 죽었다 깨어나도 들어 볼 수 없는 신비롭고 웅장한 음악과 무희들"은 그 자체로 권력을 상징하는 것이니, 오로지 왕만이 누릴 수 있었던 유희였다. 한적회의 두목은 그러한 왕의 소유물을 자신의 것으로 가지고 싶어 한다. 그러한 욕망은 부하들로 하여금 세간의 귀중한 악기들을 훔쳐오게 만든다. 마침 도둑질을 하던 연주와 엇갈린 부하들이 연주를 대신해 포졸들에게 잡히고, 그 사실을 알게

된 두목은 연주를 잡아들인다. 동생까지 볼모로 잡힌 연주는 두목으로부터 왕의 유희거리, 즉 '편경'을 훔쳐오면 살려주겠다는 제안을 받는다. 저자거리도 아닌 궁에서 편경을 가져와야 하는 연주는 과연 성공할 수 있을까.

18세기 후반, 조선 영조시대를 배경으로 하는 〈화음의 정원〉은 이처럼 교과서에서나 접했을법한 소재를 가져와 흥미로운 스토리를 만들어나간다. 만화적 재미와 함께 전통문화에 대한 관심 또한 높아질 수밖에 없으니 매우 바람직한 작품이라 하겠다.

이윤창의
〈타임인조선〉

미스터리를 좋아하는 주인공 '장준재' 앞에 어느 날 비행선이 나
타난다. 비행선의 정체가 필시 UFO일 것이라고 확신하는 준재 눈
에 몸 전체가 파란색인 인물이 들어온다. 자신을 '김철수철수'라고
소개한 그는 외계인이 아니라 미래에서 온 지구인이라고 밝힌다.
그러니 UFO일 것이라고 생각했던 비행선은 사실 타임머신이었던
것이다. 호기심이 넘치는 준재는 철수철수에게 타임머신을 한번

© 이윤창/ 타임인조선

타볼 수 있냐고 묻고, 이에 철수철수는 흔쾌히 허락한다. 그저 탑승만 해보려던 호기심은 섣부른 버튼 조작으로 이어져 타임머신을 작동하게 만드니, 결국 두 사람은 시간을 거슬러 조선시대에 도착한다. 영화 〈백투더퓨처〉에서도 만나보지 못했던 요절복통 시간여행기는 그렇게 시작된다.

눈앞에 펼쳐진 초가집과 한복 차림의 사람들 모습에 '민속촌'이라며 '진짜 같다'라고 감탄사를 내뱉는 준재의 의식은 여전히 21세기에 있다. 그러니 조선시대에 어울리는 맞춤형 행동거지가 따르지 못하는 것은 당연한 일이다. 일단 옷차림부터 문제다. 바지와

점퍼 차림으로 거리를 돌아다니게 되니 두루마기와 저고리 차림의 당대 사람들은 준재와 철수철수의 이질적인 모습에 누구나 한 번씩 쳐다보게 된다. 브랜드 로고가 박힌 준재의 옷차림은 필시 21세기였다면 친구들 사이에서 '먹어주는 옷'이겠지만, 주막집 주인이 보기에는 누빈 저고리보다 못하다. 물론, 조선시대에 도착했다는 사실을 깨닫게 되었다고 해도 주인공의 처지가 별반 달라질 것은 없다. 무엇보다 21세기에서라면 생각지도 못할 일들이 준재 앞에 연거푸 닥쳐온다. 싸리나무로 만든 담장이 무너져서 직접 나무를 해와 쌓아올려야 하며, 씻고 먹는 물도 매번 동네 우물에서 길러다 써야 한다. 부엌 불씨는 한 번 꺼지면 매운 연기를 들이마시며 다시 살려내야 하니 독자들은 새삼 우리가 살아가고 있는 현재가 얼마나 편한 세상인지를 깨닫게 될 것이다. 처음 해보는 물지게질로 인해 고생하는 주인공을 보며 독자들로서는 박장대소와 안타까움이 공존하게 되겠지만, 분명 그러한 상황들을 겪지 않아도 된다는 안도감 역시 한 자리를 차지하고 있으리라. 주인공이 '타임인조선'이라고 제목을 붙인 공책에 매일의 경험을 일기처럼 기록해나가는 것 역시 생경한 '체험, 삶의 현장'에 대한 기억을 잊어버리고 싶지 않아서일 것이다.

한편, 고장 난 타임머신이 자동복구 프로그램으로 수리 완료되기까지 수일은 걸린다고 하니, 준재와 철수철수는 어쨌거나 한동

안은 조선시대에 맞춰 살아가야 할 판이다. 당장 일용할 양식도, 제한 몸 누일 공간도 없던 두 사람에게 허드렛일을 거들며 주막집에 머물러도 된다는 주모의 허락은 그야말로 천우신조인 셈이다. 덕분에 준재는 주모의 딸 대례와의 아슬아슬한 '썸'도 타게 되니, 이것이야말로 시공을 초월한 로맨스가 아니겠는가. 하지만, 숨겨놓았던 타임머신이 사람들에게 들킨 후 고을 관아로 옮겨져 산산조각 나게 되니, 어쩐지 로맨스나 즐기고 있을 상황은 아닌 듯싶다. 과연 주인공은 다시 '컴백홈' 할 수 있을까.

03
산타의
〈월야에 우는 새〉

이 작품 역시 조선시대를 배경으로 삼고 있다. 다만, 특정 시기를 따로 정해놓지는 않는다. 그것은 곧 조선시대가 작품의 주요한 모티브이기는 하지만, 역사적 사실과는 거리를 둠으로써 상상력이 개입할 수 있는 영역을 무한히 확보시킨다는 특징과 이어진다. 즉, 이 작품에서 '조선'은 시간이 아닌 공간으로서만 존재하며, 역사적 맥락이 아닌 배경으로서만 등장하게 되는 셈이다.

일단-

정말로 월야족의 소행인지
조사부터 해야 할 것이오.

작품은 한양의 어느 마을에서 일어난 살인사건에서 출발한다. 범인을 쫓는 과정에서 인간과 더불어 기린족, 천시족, 수인족, 월야족 등 여러 종족이 등장함으로써 조선시대를 배경으로 판타지가 가미된 작품이라는 사실을 확인할 수 있다. 사건의 해결을 위해 임금은 기린, 천시 그리고 수인족의 수장들을 모아 회의를 연다. 참석한 이들은 살인사건이 모두 월야족의 소행이라고 결론을 내린다. 월야족은 흡혈을 통해 목숨을 부지하는 종족으로 이미 오래 전에 사라진 것으로 알려져 있는데, 유일한 생존자 '노야'만이 봉인

되어 따로 관리되고 있는 상태다. 이에 조정에서는 수사관을 사건 현장으로 급파하는데, 그가 이 작품의 실질적인 주인공 '여오'다. 여오는 여러 증거와 증언들을 채집한 결과 월야족이 소행이 아니며, 다른 누군가가 개입된 것으로 결론을 내린다. 하지만, 마치 월야족의 소행인 것처럼 증거를 꾸민 점과 봉인이 해제된 월야족이 사라진 점으로 미루어 월야족이 깊이 관여된 사건임을 깨닫는다. 때마침 현장으로 내려온 임금에게 이러한 사실을 고하고, 사건의 전모를 밝히기 위한 수사가 본격적으로 펼쳐진다. 한편, 임금의 전갈을 받은 각 종족의 수장들은 월야족에 대한 수사에 모두 동의를 보내고, 그에 따라 종족의 수장들로부터 천거를 받은 자들이 한곳에 모인다. 이름하여 특별수사부가 설치된 것이다. 갓 쓰고 도포자락 휘날리는 특별수사관의 자태, 댕기머리와 치맛자락에 무공을 실어 나르는 호위무사 자산홍의 몸놀림, 그리고 하급사령 효선, 기린족 무녀 초이, 의금부도사 백강 등의 합류는 이야기 흐름에 속도를 더한다. 때마침 붙잡힌 노야가 여오에게서 사건 마무리 시 자유의 몸을 허락해주겠다는 약조를 받고 수사부에 합류하게 되면서 인간과 나머지 네 종족의 의기투합은 이야기의 흐름을 더욱 예측불가능하게 만든다.

작품 속에서 조선은 다섯 종족이 어우러져 살아가는 땅으로 설정되어 있으면서도 당대 최고 권력자인 임금은 역시 인간이 차지

276

하고 있다. 하지만, 사건 수사에 있어서 인간만이 독단적으로 진행하는 것이 아니라 다른 종족들에게 협조를 구하는 모습을 통해 서로 헐뜯거나 반목하는 것이 아닌 조화와 균형이 중요한 가치임을 새삼 보여준다.

04
이무기의
〈곱게 자란 자식〉

'진짜 평범한 시골 소녀 이야기'라는 소개로 시작되는 이 작품은 평범한 시골 소녀가 역사의 수레바퀴 속에서 힘겨운 시간을 어떻게 감당해야 했는지를 보여주는 작품이다. 그리고 그 시간들은 고스란히 현재를 살고 있는 우리들에게로 이어지는 내용이기도 하다. 이 작품은 일제 강점기를 배경으로 하고 있기 때문이다.

이야기의 공간적 배경은 남쪽의 작은 시골마을이다. 그 풍경 속

에 주인공 간난이와 동갑내기 개똥이, 그리고 동네 언니 순분이 등
이 등장한다. 들에서 나물을 뜯으며 재잘거리는 그녀들의 대화에
는 어린 소녀들이 지닐 만한 호기심과 수줍음 그리고 희망사항이
고루 담겨져 있다. 살랑거리는 나비의 날개짓 또한 그녀들의 일상
적인 수다와 제법 어울리니 평화롭다는 말 이외에 더 적절한 말은
없을 듯하다. 한편으로 정감 어린 사투리와 예상할 수 없는 표정묘
사는 분명 독자들로 하여금 웃음을 만발하게 할 것이다. 하지만, 그
러한 평화로움도 잠시, 일본 순사의 등장은 이 작품의 배경이 '일
제강점기'라는 사실을 새삼 깨닫게 만든다. 그리고 주인공이 일본
순사를 지칭하는 '나으리'에 대한 소개를 이어갈 때쯤 작품 안에서

서서히 조여오던 긴장감은 순식간에 숨통을 틀어막는 답답함으로 바뀐다. "나으리가 나타나면, 멀찌감치 내빼거나 숨어 있어야 한다고 했다. 마주쳐서 좋을 일도, 몸 성할 일도 없기 때문이라고 했다."고 전하는 주인공의 시선 속에는 기본적으로 두려움이 자리 잡고 있다. 말단 순사의 등장이 마을 사람들에게 이러한 공포감을 심어줄 정도라면, 당시 조선을 지배하고 있던 '일제'의 수탈과 압제가 어떠했을지 새삼스레 가슴이 먹먹해지는 순간이다.

무엇보다 이 작품만의 두드러진 특징은 토속적인 배경에서 비롯된다. 한국적 감수성이 진하게 배여 있는 초가집, 황톳길, 앞산 등이 고스란히 작품 속으로 옮겨왔다. 독창성과 전형성을 겸비한 캐릭터의 조합 역시 시선을 잡는다. 질펀한 남도 사투리를 구사하는 인물들의 모습과 몸 개그의 향연이 작품의 웃음을 담보해낸다면, 악인과 선인에 대한 명확한 구분은 주제의식을 확고히 만든다. 이러한 특징들은 독자로 하여금 이번 컷에서는 포복절도하게 만들다가 다음 컷에서는 도리어 가슴을 먹먹하게 만드는 장치로서 작용하고 있다. 그렇게 작품은 해학과 현실을 주거니 받거니 하며 독자들을 쥐락펴락 한다. 그리고 웃음과 먹먹함에 익숙해질 때쯤 우리는 또 다른 감정 하나가 솟구침을 느끼게 될 것이다. 반성 없는 이웃나라의 뻔뻔함에 치를 떨게 되는 '분노'라는 감정 말이다. 동시에 그 감정은 우리에게 가슴 아팠던 과거의 시간을 결코 잊어서

는 안 된다는 것을 새삼 강조해 보인다.

　작가는 어느 인터뷰에서 "현실이 아무리 힘들어도 일제강점기 때 핍박받던 조상들에 비하면 우리의 삶은 행복하다. 그리고 그분들이 있었기 때문에 우리는 곱게 자라고 있다."고 밝힌 바 있다. 그것은 곧 곱게 자란 우리들이 다음 세대들 또한 곱게 자랄 수 있도록 이 땅을 지켜주어야 한다는 얘기도 될 것이다. 물론 그렇게 되기 위해서는 앞선 세대가 경험한 아픔을 잊지 말아야 하는 것이 필수적이다.

Keyword

16

성인

어른들을 위한 동화:
'19금' 속에 숨겨진 이야기들

'성인만화'라고 하는 콘텐츠는 양날의 검과도 같다. 잘 만들어진 작품은 어른들의 지갑을 능히 열리게 만들지만, 반면 언제나 사회적 시선으로부터 자유로울 수 없는 측면도 있다. 가령, 2015년 3월에 논란이 되었던 이른바 '레진코믹스 사태'(일부 콘텐츠가 음란하다는 이유로 사이트 전체에 대한 접속 차단 조치가 이뤄졌고, 하루 만에 철회되었다)는 그러한 측면을 잘 보여주는 사례일 것이다. 부디 어른들을 위해 만들어진 작품은 어른들이 자유롭게 향유할 수 있는 물적 토대와 사회적 공감대가 갖추어지길 기대하며 시선을 잡는 '19금' 작품을 모아 보았다.

01

강도하의
〈발광하는 현대사〉

제목을 보면 굴곡지고 고단했던 우리 역사에 대한 패러디쯤 될 것이라 생각하기 쉽다. 헌데 작품을 보고 얼마 지나지 않으면 '현대'라는 것이 보통명사가 아닌 고유명사, 즉 주인공 이름이라는 사실을 금방 알게 된다. 그러니까, 이 작품은 '현대'라는 인물의 개인사에 관한 것이다.

그런데 왜 주인공의 기록에 '발광'이라는 수식을 붙인 걸까? 그

의미를 찾기 위해 내용을 들여다보면, 일단 '노골적'이라는 점을 발견하게 된다. '섹스를 합니다'라는 문구에 이어 27살 민주와 32살 현대가 함께 등장한다. 현대는 침대 위에 누운 채로 샤워 후 머리를 말리고 있는 민주의 모습을 물끄러미 보고 있다. 그렇게 여자는 머리를 말리며 담배를 피우는 남자에게 "멀쩡하게 양치하고 또 무는 건 뭐니?"라며 일상적인 대사를 날린다. 스스럼없고, 거리낌이 없는 사이. 그러니까 둘은 매우 익숙한 관계다. 그런데 이어지는 남자의 대사가 상황을 어색하게 만든다. '나, 결혼한다.'는 얘기가 익숙한 관계에 있는 연인에게 건네기에는 뭔가 비정상적인 듯하다. '결혼하자'도 아니고 '결혼할까'도 아닌 '결혼한다'는 '나와 너'가 아닌 또 다른 누군가를 개입시킨다. '또 다른 누군가'로 인해 현대와 민주는 이제 익숙한 관계에서 남남이 되어야 하는 것이 분명해 보인다. 민주와 헤어진 현대는 곧바로 약혼녀인 순이와 통화를 하며 청첩장에 들어갈 그림에 대해 의견을 나눈다. 현대를 보내고 침대 위에 남은 민주는 훈이에게 전화를 걸어 동거를 제안한다. 2년 동안 유지된 관계가 헤어지는 데 필요한 시간은 그저 찰나일 뿐이라는 생각이 들게 하는 장면이다. 문득 민주의 핸드폰으로 문자가 하나 날아온다. "내가 사랑하는 거 알지?"라는, 현대가 보낸 메시지다. 사람과 사람 사이의 관계가 끝나는 데 필요한 시간은 어쩌면 영원일지도 모른다는 생각이 다시 찾아든다.

작품은 이렇게 '민주를 좋아하지만 결혼은 순이와 하는' 주인공의 이중생활이 핵심이다. 표면적으로는 그렇다. 게다가 '순이와 결혼하며 민주에게 다시 만나자고 이야기하는' 현대에게는 유부녀 애인까지 등장한다. 이러니 '발광'이라는 수식어가 붙을 만도 하다. 헌데, 현대와 헤어지자마자 훈이에게 동거를 제안했던 민주에게도 유부남 애인 철수가 있다. 그렇게 인물이 늘어날수록 관계는 복잡해지고, 왠지 '사랑과 전쟁'이 떠오르는 것도 무리는 아니다. 난잡하고 선정적이라는 느낌도 있지만, 그렇다고 해서 불륜에 대한 옹호론도 아니다. 수년간 교수 자리에 있는 선배의 뒤치닥거리를 했

지만 올해도 시간강사 처지에서 벗어나지 못하는 현대의 백그라운드가 드러나고, 명망 높은 의사나 미술관 관장도 현실을 벗어나기 위해 안간힘을 쓰는 모습과 좋아하는 남자가 이혼하기만을 6년 동안 기다린 어느 여자의 인생도 차례로 묘사된다. 그렇게 피곤한 어른들의 일상이 덮쳐온다.

물론 인물들이 처한 이러한 상황들은 무시하고 그저 생각 없이 작품을 보는 것도 가능하다. 어쩌면 그것이 표면적인 '19금'의 이유일지도 모른다. 하지만, 또 다른 시선으로 들여다본다면 왠지 지독한 현실이 그려지고 있다는 생각을 지우기 어렵다. 제목부터 중의적인 이 작품은 그만큼 인물의 사생활과 그것이 은유하는 바가 그리 단순하지는 않다. 매스컴에서 보도되는 뉴스를 보며 '세상이 미쳐가고 있다'고 한탄하게 되는 세월을 살고 있는 요즘, 현대가 몸부림치는 발광은 그의 것만이 아닐지도 모른다.

02

지지의
〈이게 뭐야〉

이 작품은 웹툰의 장르 안에서도 자주 만나게 되는 이른바 '일상툰'의 모습을 보여준다. 알다시피 일상툰은 생활에서 건져 올린 소소한 감정의 고리를 엮어가며 독자들에게서 공감을 얻어내는 게 일반적이다. 헌데, 어찌하여 그렇게 소소한 일상이 '19금'이 될 수 있을까.

아닌 게 아니라 작품을 보다 보면 '이게 왜 19금 딱지를 달고 나

이게뭐야

코믹, 일상, 성인, 생활툰

평범하지만 평범하지 않은 두 남자의 이야기

★ 8.5 ♡ ⬘

첫화보기

왔지?'라는 의문이 들 수도 있다. 표현의 자유를 탐닉하는 이들뿐만 아니라 일반인(?!)의 시선에서 보아도 19금이라 보기에는 도저히 무리인 내용들이기 많기 때문이다. 단지 여타의 일상툰과 다른, 큰 차이점이 있다면 바로 주인공으로 등장하는 커플이 남녀가 아니라 '남남(男男)'이라는 점이다. 그러므로 이 작품이 발표된 현실에 대해 크게 두 가지 감정이 엇갈릴 수 있다. 남남커플이 등장하는 작품이 발표될 수 있는 환경에까지 도달했다는 우리 시대의 표현의 자유에 대한 안도감이 그 하나다. 동시에 '이 정도 얘기가 왜 19금이지?'라는 의아함도 함께할 수 있다. 그만큼 만나고 다투고

사랑하고 헤어지고 다시 만나는 과정이 여느 연인들의 모습과 다를 바 없이 평범하기 때문이다.

그럼, 이쯤에서 그들의 연애를 살펴보자. 로별이는 "매사에 냉정해 상대가 애인이라 할지라도 가감 없이 말해주는" 성격이며, 지지는 "감정적이고 충동적이라 욱할 때가 많은 반면 반성도 빠른" 성격이다. 이처럼 서로 달라서 그런지 "1980년대에 태어나 각자의 삶을 살아온 두 아이는 운명적인 만남을 갖게 된다."는 소개가 무색할 만큼 소소하게 다투는 모습이 자주 등장한다. 서로의 꿈을 이야기하다가도 사고방식이 달라 다툼으로 번지고, 욕설이 난무하며 주먹질이 오가기까지 한다. 하지만, 상대방을 이해하기 위해 관심도 없는 취미를 함께하기도 하며, 자신을 배려하는 상대방의 속마음도 헤아리는 가운데 투닥거림은 어느 순간 알콩달콩으로 변하는 것도 여느 연인들과 다를 바 없다. 이 같은 '연애의 기록'을 더욱 정겹게 만드는 것은 이른바 '명랑만화' 그림체다. 요컨대, 8등신 극화 그림체가 아니라, 마치 '꺼벙이'를 떠올리게 만드는 3등신 그림체는 설령 '야한 내용'을 담고 있더라도 성적인 느낌을 불러일으키기 보다는 웃음을 유발시킨다. 그렇게 웃음을 지으며 읽다가 보면 문득 어른들만이 수용할 수 있는 대사가 튀어나온다. 그것이 바로 이 작품이 '19금'이어야 하는 이유다. 그러므로 이 작품은 그림보다 대사가 어른들을 위한 것이다.

물론, 작품이 담아내는 대사의 농도가 아주 빨간색이어서 독자가 숨어서 보아야 하는 것은 아니다. 타인의 취향을 인정할 수 있는 어른들이라면 쉽게 납득할 수 있을 정도의 야한 농담이라고 한다면 적절한 비유가 되지 않을까.

03
황진영의
〈ON/OFF〉

주인공은 박정남, 평범한 샐러리맨이다. 동료들의 눈을 피해 적
당히 딴생각도 하고, 그렇게 농땡이를 피우다가 상사한테 들켜 적
당히 깨지기도 한다. 여느 직장인들처럼 월급날 입금되는 돈의 대
부분은 이미 빠져나갈 곳이 정해져 있다. 밥 대신 커피와 빵으로
주말 아침을 여유롭게 즐기는 모습에 자발적 독신자의 전형성도
보인다. 게다가 밀리터리 마니아라는 취미생활은 여윳돈의 쓰임

새를 저축보다는 소비로 향하게 만드니 노총각 살림살이에 늘어나는 건 온통 모형총이다. 34살이라는 나이에도 결혼에 대해 결코 조바심 내지 않으며, 오히려 부모님의 독촉전화를 피하고 있으니 어쩌면 결혼은 아예 생각하지 않는 듯싶다.

그렇게 평범한 일상을 보내던 그는 어느 날 뜻밖의 광경을 목격한다. 회사에서 야근을 하던 중 잠시 비상계단에 나와 한숨을 돌리던 그는 어두컴컴한 계단 아래쪽에서 퍼져 오는 남녀의 은밀한 소리를 듣게 된 것이다. 때는 늦은 시각, 복도에 울리는 교성은 그의

발걸음을 점점 사건의 핵심으로 다가가게 만드니, 결국 거사가 행해지는 광경을 눈앞에서 보게 된다. 그의 핸드폰이 자연스럽게 이들의 관계를 담는 순간, 독자들의 긴장감도 최고조로 치닫게 되리라. 그런 까닭에 '까톡'을 울려대는 메신저 소리에 주인공보다 당신이 더 당황할지도 모른다. 이처럼 작품은 관음증을 비롯한 여러 성적 판타지에 대해 조금씩 그 욕망을 충족시켜 나간다. 하지만, 어느 순간 욕망의 경계가 사회적 관계와 맞물리게 될 때 그저 그런 음담패설의 수준을 넘어선다. 가령, 교성이 울려대던 주인공 회사의 비상구 계단으로 다시 돌아가 보자. 분위기 파악 못하고 울려대는 메신저 소리가 한 차례 지나간 후 한순간 계단에는 정적이 찾아온다. 그리고 욕망의 주인공들이 드러나게 될 때, 정남은 아연해할 수밖에 없다. 한 명은 자신의 직속상관인 라 팀장이었고, 또 다른 한 명은 자신과 입사동기이자 고등학교 동창인 강차남 대리였기 때문이다. 가까스로 팀장의 눈을 피해 회사를 빠져나온 것은 다행스러운 일이지만, 어둠 속에서 진한 정사신을 보여주었던 이들이 자신과 밀접한 관계에 있는 사람들이라는 사실을 알게 된 것은 무언가 꺼림칙하다. 회사 내에서 여사원들의 인기를 독차지하는 강 대리인데, 그는 왜 라 팀장과 엮이게 된 것일까. 주인공의 의문에 따라 독자들의 고개가 갸웃하는 것도 잠시, 밝은 대낮에 주인공을 찾아온 강 대리가 속마음을 털어놓는다. 그는 보다 높은 곳으로 가기 위해

끈을 잡은 것이다. 하지만 그 끈이 스스로를 옭아매게 되니, 이제는 라 팀장의 손아귀에서 벗어나 정상적인 연애를 하기가 쉽지 않다.

사내 권력이 성에 대한 지배관계로까지 이어지면서 이 작품이 보여주는 어른들의 이야기는 에로티시즘을 사회적 담론으로 확장시킨다. 게다가 여자들에게 둘러싸인 동기의 처지를 그저 부러워하던 주인공 주변에도 여성이 등장하기 시작하니 독자로서는 흥미롭지 않을 수 없다. 평범한 회사원 34살 노총각 박정남 씨, 그에게 오늘은 또 어떤 일이 펼쳐질지 궁금해진다.

04

이림의
〈하윤의 죄〉

'성인(成人)만화'를 '성(性)만화'쯤으로 받아들이는 시각이 일반화된 우리나라에서 에로티시즘을 빼고 나면 어떤 이야기로 어른독자들을 끌어올 수 있을까. 그만큼 성인만화라고 하면 '야한 만화'를 떠올리게 되는 것인데, 단언컨대 이 작품은 그런 분위기와는 거리가 멀다. 〈하윤의 죄〉가 선택한 19금 코드를 한 단어로 집약시키자면 '폭력'이라는 요소에 있다. 그리고 그 폭력을 의미 있게 만들기

위해 복수라는 테마를 가져온다.

우선, 사건에 대한 소개는 동시다발적이다. 부잣집 거실에서 10대 청소년으로 보이는 아이들이 술을 마시고 있다. 이때 한 아이가 문을 열고 들어와 자리에 모여 있던 아이들을 향해 흉기를 휘두른다. 선혈이 낭자한 가운데, 다음 장면에는 동료의 만류에도 불구하고 경찰을 그만두기로 한 이수혁의 모습이 보인다. 그의 결심은 확고하여 경찰서에서 그의 짐이 집으로 보내지고, 문득 짐 속에서 낯선 인형 하나가 발견된다. 의아해하며 인형을 들어보는 순간 그는 깜짝 놀란다. 인형 속에 누구인지 모를 신체의 일부가 담겨져

있기 때문이다. 한편, 어느 커피숍에서 부잣집 사모님으로 보이는 여성이 다른 학부형과 얘기를 나누며 '하윤'이에 대한 험담을 하고 있다. 미혼모의 아들인 하윤이 자신의 아들보다 공부를 잘하는 것에 대해 자존심이 상한 모습이다. 이야기를 마치고 가게를 나온 그녀는 자신의 아들에게 전화를 걸어보지만 통화가 되지 않는다. 다음 순간, 부잣집에서 사이렌이 울리고 조금 전까지 아들에게 전화를 걸던 사모님의 오열하는 모습이 나타나면 조금씩 사건의 퍼즐은 맞추어진다. 그리고 경찰을 그만두려 했던 수혁은 사표가 수리되지 못한 채 꼼짝없이 사건에 투입되기에 이른다. 하지만, 그로서는 상관인 정 팀장과 함께 일하는 것이 껄끄럽다. 정 팀장의 아들이 학교폭력의 가해자로서 죽음을 맞이했고, 그 현장에 있었던 수혁은 내내 정 팀장의 곱지 않은 시선을 받고 있기 때문이다. 마치수혁이 자신의 아들을 죽음으로 몰고 가기라도 한 것처럼 말이다. 정 팀장 역시 수혁과 함께 일하고 싶지 않은 것은 마찬가지라서 두 사람은 사건을 빨리 해결하고 싶어 한다. 하지만, 사건 발생지 부근의 CCTV 영상만 확인하면 쉽게 해결될 것으로 예상됐던 일이 CCTV 관리업체 대표마저 살해당하면서 사건은 미궁에 빠진다. 그런 가운데 수혁에게 발신지를 알 수 없는 메시지들이 도착하고, 시간이 지날수록 피해자는 늘어만 간다. 그리고 발신지가 하윤이라는 사실이 드러나면서 범인과의 머리싸움은 본격적으로 시작된다.

작품은 열다섯 짜리 중학생 하윤이를 범죄의 중심에 두고 여러 가지 사회적 문제로 연결고리를 만들어나간다. 성적 위주의 교육 제도, 학교폭력과 왕따 그리고 원조교제에 이르기까지 매스컴에서 접하는 여러 사건들을 서사 속에 배치해놓는다. 그렇게 구성된 서사가 선택한 타깃은 '19금' 독자층이다. 그것은 곧 이 작품이 보여주는 다양한 문제들에 대해 우리 시대 어른들이 해결의 실마리를 찾아주기를 요구하는 것이기도 하다.

사실, '19금'은 현실적으로 '성인들을 위한 선택권'이 아니라 '청소년을 위한 보호장치'로서 존재한다. 보호와 규제를 위한 장치이니, 그 테두리 안에 있는 작품들에 대해서 선입견을 가지는 것 또한 어쩔 수 없으리라. 하지만, 그렇다고 해서 모든 작품이 청소년의 눈높이에 맞춰져 있어야 한다면 그것만큼 식상한 것이 또 있겠는가. '격렬하게 사랑하는 데 손만 잡고 있는 어른들의 이야기'란 설득력이 없다. 어른들에게는 어른들에게 맞는 이야기가 필요하다.

승부

승리를 부르는 이름,
땀과 노력 그리고 근성

2018년에는 평창에서 동계올림픽이 개최되었다. 세계인의 축제인 만큼 그 관심의 크기 역시 전 국민적인 것은 당연한 일이다. 그와 같은 관심이 종종 만화로도 옮겨져 왔으니, 이번에는 스포츠가 주요 소재로 등장하는 웹툰들을 모아보았다. 펜싱, 피겨스케이팅, 사이클링, 실버볼 등 종목도 다양하다. 당신은 어떤 종목에 참가하고 싶은가.

01

이세형의
〈아띠끄〉

　스포츠 만화에서 역경이나 고난 등의 키워드를 살려 주인공으로 하여금 시험에 들게 만드는 것은 독자에게 감동을 선사하기 위한 필연적인 과정일 것이다. 작품의 긴장감을 최대치로 끌어올리기 위한 일종의 공식일 텐데, 그런 측면에서 본다면 〈아띠끄〉의 긴장감은 시작부터 최고조라 할 수 있다. 학교에서 '짱'의 위치에 있던 주인공 '심이수'가 오토바이 사고로 인해 한쪽 손을 잃어버리는

모습에서 출발하기 때문이다. 나머지 한 손마저 툭하면 골절상을 입을 지경이니, 이제껏 밀림의 사자처럼 으스대던 이수가 느낄 박탈감은 두말할 필요가 없을 듯하다. 게다가 작품의 주요 배경인 고등학교는 그야말로 약육강식의 논리가 살아 숨 쉬는 공간이 아니던가. 그러니 이제는 먹이사슬에서 약자가 된 이수가 강자들의 눈을 피해 '왕년'에 대한 자존심을 지켜나가기란 쉽지 않다. 사자였던 시절의 자신과 중심에서 밀려난 현재의 격차에 대해 가끔은 인정하면서도 때로는 용납하지 않는 주인공의 갈등이 한동안 계속되는 것 또한 당연한 일이다.

이러한 상황 속에서 주인공은 그야말로 우연한 기회에 펜싱을 접하게 된다. 이수가 밀림의 맹주였던 중학교 시절에 그가 '빵셔틀'을 시켰던 '표강하'가 전학을 오게 되고, 어느 새 사자로 성장한 강하는 펜싱으로 이수를 혼쭐낸 것이다. 자신이 약자가 되었다는 사실을 인정하기 싫은 이수는 강하에게 3개월 뒤에 재시합을 가질 것을 제안한다. 그리고 실력을 키우기 위해 펜싱부에 가입하지만, 상대선수와의 시합을 '맞짱'으로 받아들이는 그의 눈에 펜싱은 '칼 싸움'과 다를 바 없다. 그러니 아직은 정정당당한 스포츠맨이라기보다 이기기 위해서라면 막무가내인 싸움꾼에 가깝다. '그냥 다시 강해지기만 하면 되는 거'라고 생각하는 그에게 펜싱은 그저 세상에 맞설 수 있는 한 가지 도구에 지나지 않는 것이다. 이러한 그의 생각에 변화를 가져오는 만드는 이는 같은 반 '동구'다. 즉, '봉호'에게 괴롭힘을 당하며 빵셔틀 노릇을 하고 있는 동구의 모습을 보며 이수는 자신의 과거 행동에 대해 뉘우칠 수 있는 기회를 가진다. 물론 그렇다고 해서 하루아침에 개과천선하여 온순한 양의 모습을 지니게 되는 것은 아니다. 강하와의 결투만 생각하고 있는 그에게 비록 사자의 모습까지는 아니더라도 여전히 들고양이의 근성은 남아 있기 때문이다. 그리고 그 근성은 시간이 흐를수록 펜싱과 조화를 이루며, 싸움꾼이 아닌 선수로서의 자격을 갖춰나가기 시작한다.

〈아따끄〉는 펜싱 용어로 '공격'을 의미한다. 평소 펜싱에 대해 특

별히 관심을 가지고 있지 않았다면 제목부터 생소할 것이니 작품 속에 등장하는 용어나 규칙 등이 어려운 것 또한 당연한 일일 테다. 하지만, 문외한이라 할지라도 걸음마를 시작하는 주인공과 일심동체가 되어 처음부터 하나씩 배워나가는 맛도 있으니, 작품을 읽어나가는 동안 어쩌면 우리가 미처 몰랐던 펜싱의 매력을 찾아 낼 수도 있다. 물론 스포츠를 통해 성장해나가는 주인공의 모습을 목격하는 것만으로도 짜릿함은 충분하다.

송래현의
〈리턴〉

야구나 축구처럼 누구나 알고 있는 인기종목이 있는가 하면, 국제대회에서는 좋은 성적을 거둬도 일반인들에게는 친숙하지 않는 종목도 있다. 〈리턴〉의 소재인 피겨스케이팅 역시 '김연아'라는 세계적인 선수가 없었더라면 여전히 우리가 범접하기 힘든 운동이었을지도 모른다. 트리플악셀이나 스파이럴 등과 같은 전문 용어조차 그리 낯설지 않게 된 것 또한 세계적인 클래스의 선수가 우

원작 차성진
기획 황재오
글,그림 송래현

리 곁에 있기 때문인 것이다. 만일 그녀가 이룬 성과만큼 그녀의 은퇴에 대해 아쉬움을 감내해야 하는 이들이 있었다면, 그들에게는 〈리턴〉이 딱이다.

이 작품은 '은반 위에서 펼쳐지는 작은 소녀의 도전'을 이야기의 핵심으로 삼고 있다. 말하자면, '근성 있는 소녀의 세계적 선수로의 성장기' 정도 되겠다. 주인공 정겨운은 다른 선수들에 비해 늦은 나이에 피겨스케이팅을 시작했음에도 불구하고 타고난 재능에 노력

이 더해져 얼마 후 국내 최고의 선수로 자리 잡는다. 하지만, 과도한 운동량은 그녀의 육체에 부상을 불러오게 만들고, 그것은 결국 그녀로 하여금 '평범한 일상'을 선택하게 만든다. 운동을 그만두고 일반인 학생으로 돌아온 그녀는 이제부터 자신이 걸어가야 할 시간을 어떻게 받아들일 수 있을까.

작품의 본격적인 이야기는 이처럼 주인공 정겨운이 고관절 부상으로 인해 불가피하게 선수생활을 접은 데서 시작된다. 미련 때문에 연습장 주변을 서성이다가 코치에게 혼나는가 하면, 한 번도 자신을 이기지 못했던 경쟁선수에게서 '대학 가려면 공부나 열심히 해라'는 소리까지 듣는다. 친했던 후배들의 문자 한통 오지 않는 형편이니, 진심으로 걱정하며 일상으로의 복귀를 도와주려는 친구의 손조차 받아들이기 힘들 만큼 마음은 꼬여 있다. 아침부터 저녁까지 스케이팅만 생각하는 그녀에게 있어 평범한 일상이란 여전히 빙판 위에 놓여 있는 것이기 때문이다. 그러니 "무엇인가의 의미를 알 수 없을 때, 그 때 좋은 방법이 있다. 그것을 잃어버리는 것이다."라고 되뇌는 주인공의 모습에서 얻을 수 있는 교훈은 비단 운동선수에게만 국한된 것은 아니리라. 그것은 무대를 잃어버린 배우 혹은 목소리를 잃어버린 가수처럼 자신이 원하는 자리에 있지 못하는 모든 이들이 겪는 상실감과 다르지 않다. 물론 그러한 교훈을 얻은 후 상실감을 극복해나가는 과정 속에 진정한 감동이

있을지니, 주인공의 전화위복은 코치와의 화해에서 시작된다. 매몰차게 자신을 쫓아냈던 코치의 진심이 사실은 자신을 걱정하는 데 있었음을 알게 된 주인공은 재활과 함께 새롭게 운동을 시작한다. 위험을 감수해야 하지만, 그리고 언제 기회가 다시 올지 모르지만 그녀는 결코 서두르지 않는다. 넘어지고 또 넘어질지언정 포기하지 않고 서서히 몸을 만들어가며 그녀는 자신이 염원하는 무대에 조금씩 다가간다.

무엇보다 이 작품의 특별한 점은 원작이 따로 있다는 사실이다. 즉, 1980년대 초에 발표된 〈은반 위의 요정〉(차성진 작)이라는 출판만화가 그것인데, '김연아'의 시대가 도래하기 이전에 이미 피겨스케이팅 만화가 발표되었다는 점은 새삼 한국만화의 넓은 스펙트럼을 확인해주는 대목이다.

03
조용석의
〈윈드브레이커〉

소위 '잘나가는' 운동선수들의 몸값은 날이 갈수록 치솟고 있다. 특히, 프로 선수들의 경우 엄청난 액수의 계약금을 받고 해외로 진출하게 되었다는 소식을 종종 접하기도 한다. 이처럼 경제적인 부분은 운동선수들에게 있어서 중요한 동기부여가 되는 것이 사실이지만, 한편으로 국가대표가 되어 태극 마크를 달아보는 것이 인생의 목표인 이들도 있으며, 등산이나 바둑의 경우처럼 상대보다

는 자신과의 싸움 그 자체에 목적을 두는 이들도 있다. 다양한 종
목만큼이나 스포츠가 지닌 다양한 특징들이 참가자들의 면면을 통
해 드러나는 것일 텐데, 〈윈드브레이커〉에서 보여주는 선수들의 목
적은 현실에 대한 도피 혹은 극한에 대한 도전 정도가 될 것 같다.

 태양고등학교 2학년 조자현, 그는 전교 1등에 학생회장으로서
이른바 '엄친아'다. 세상이 자기를 중심으로 돌아간다고 믿을 것
같은 도도한 표정은 오로지 내일만을 생각하며 공부에만 매진할
것으로 보인다. 옆에서 보면 숨이 막힐 것 같은 그의 일상에서 '범

생' 딱지를 잊게 만드는 순간이 있으니 바로 자전거 페달을 밟을 때다. 수십, 수백 만의 인구가 자전거 라이딩을 즐기는 시대에 어떻게 자전거가 모범생의 일탈 수단이 될 것인지 반문할 수도 있다. 하지만, 그의 자전거가 경륜 선수용이며, 그의 라이딩이 강변을 따라 빨간색으로 포장된 자전거 전용 도로에서 벌어지는 것이 아니라는 사실을 알게 되면 상황은 달라진다. 이름하여 '스트릿 라이딩'을 즐기는 그의 자전거에는 '익스트림 스포츠'의 매력이 고스란히 담겨 있기 때문이다. 거리를 누비고 계단을 뛰어 내리며 고속으로 내리막길을 달리는 스피드 속에는 '극한'의 매력에 빠져든 젊은 청춘의 에너지가 고스란히 담겨 있다. 물론 누가 봐도 모범생인 그가 이처럼 '위험한 질주'에 빠져든 이유는 따로 있다. 뚜르 드 프랑스대회에서 우승하며 자전거로서 꿈을 펼쳐 보였던 삼촌이 약물복용이라는 오명을 안은 채 죽음을 맞이했던 것이다. 그러니 주인공이 '리그 오브 스트릿' 대회에 참가하기로 마음먹는 것은 당연한 수순이다. 그에게는 1억 원의 우승상금이 문제가 아니라 삼촌의 명예를 되살릴 수 있는 기회라는 점이 더욱 중요하기 때문이다. 게다가 크루(팀)로만 참가할 수 있으니, 혼자 즐기던 라이딩에서 팀워크를 맞춰 나가야 할 그의 모습 속에 특별한 변화가 기대되는 것은 당연한 일이다.

이 작품은 고등학생이 주인공인 만큼 치기와 풋풋함이 살아있다.

덕분에 그들의 페달은 돈과 권력 등 운동 외적인 부분들에 대해 지대한 관심을 갖는 어른들의 스포츠 세계와는 사뭇 다르다. 그저 좋아서 달리며, 그것이 그들이 자전거를 지배하는 가장 큰 목적이기 때문이다. 거리를 누비는 그들의 페달이 다소 위태해 보일지라도 그 마음은 누구보다 건강해 보인다면 그러한 모습 때문이 아닐까.

04

주니쿵의
〈실버볼〉

"어떻게… 할머니, 할아버지들로 〈슬램덩크〉 같은 박진감을 만들어 내지?!"

〈실버볼〉을 본 어느 독자가 남긴 이 말은 이 작품에 대해 압축해서 설명해 놓은 듯하다. 즉, 할아버지와 할머니가 주인공으로 등장하는 스포츠 만화이지만, 〈슬램덩크〉가 보여준 긴장감이 고스란히 담겨 있다는 것이다. 거동도 쉬워 보이지 않는 노년의 주인공들이

그런 긴장감을 만들어 낸다는 것이 과연 가능한 일일까.

우선 '실버볼'이라는 게임에 대해 간단히 설명하자면, 네 개의 흰 공과 네 개의 빨간 공이 양 팀에게 주어지는데, 사각형의 경기장 중앙에 위치한 원 안에 어떤 팀이 먼저 네 개의 공을 먼저 집어 넣느냐로 승패를 가르는 경기다. 망치와 흡사한 스틱으로 공을 타격함으로써 초보자도 누구나 쉽게 참여가 가능한 규칙을 지니고 있다. 그런 경기 운용의 간편함이 폐지를 주우며 하루하루를 힘겹게 살아가는 박철남에게도 이 게임을 접할 수 있도록 만든다. 즉, 현승모, 장덕천 그리고 고명순 등 동네 노인들이 운동을 하고 있는 장

소에 우연히 들렀다가 같은 팀이 되어줬으면 하는 명순의 부탁을 받고 스틱을 잡게 되는 것이다. 물론 처음에는 게임에 참가해주면 담배 세 갑을 주겠다는 명순의 얘기에 혹한 것이 사실이지만, 자신의 차례가 되어 스틱을 잡게 된 철남의 손에는 은근히 진지함이 묻어난다. "알싸하게 쫙 빠진 모양새하며, 들고만 있어도 어쩐지 폼도 좀 나는 것 같아 보여" 느낌이 좋은 것이다. 하지만, 나름의 전략을 구상한 후 멋지게 날린 첫 공이 엉뚱한 결과를 불러오고, 그것은 철남을 당황케 만들어 두 번째 공 역시 예상치 못한 곳으로 향하게 한다. 무언들 첫술에 배부를 수 있을까만은 제대로 해내지 못한 자책감은 상대편인 덕천의 놀림을 받게 되자 걷잡을 수 없는 분노로 번지수를 바꾸기에 이른다. 결국 명순이 빌려준 애꿎은 스틱만 땅바닥에 내팽겨져 부러지고 만다. 제 성질에 못 이겨 경기장을 빠져나왔지만, 집으로 향하는 내내 부러진 스틱이 마음에 걸린다. 애초에 담배 세 갑 때문에 게임에 참여한 것이지만, "우리랑 같이 공 한번 쳐보지 않을라우?"라며 자신에게 말을 건네던 그녀의 모습이 자꾸 눈에 밟히는 것이다. 결국 새 스틱을 사주기로 마음먹은 철남은 그 비용을 마련하기 위해 새벽부터 밤까지 산더미와 같은 고물을 수거하러 다닌다. 그것은 흡사 사랑하는 연인에게 반지를 선물하기 위해 억척스럽게 돈을 모으는 모습과 다를 바 없으니, 로맨스는 나이와 장르를 불문하고 펼쳐지게 마련이다. 게다가 새 스

틱을 선물 받은 명순이 철남을 더욱 적극적으로 모임으로 이끌게 되니, '열혈 황혼 스포츠 로맨스 만화'는 그렇게 사연을 더해간다.

한편, 승모와 덕천 그리고 명순이 모여 운동하던 경기장이 어린이놀이터로 바뀐다는 구청의 공고가 나오면서 작품은 새로운 이야기로 전개된다. 의기소침해 있는 명순에게 철남은 정식으로 대회에 참가할 것을 권하고, 단순히 여가활동으로 즐기던 실버볼은 이제 이들에게 또 다른 의미로 다가간다. 그저 놀이였던 운동이 노년의 주인공들을 진정한 승부의 세계로 인도하는 모습을 보며 독자는 바야흐로 '스포츠는 살아있다'는 사실을 새삼 실감하게 될 것이다.

규칙이 있고 그에 따라 참가자는 승자와 패자로 나뉜다는 점에서 스포츠의 세계는 매우 명쾌하다. 승패를 가르는 선수들의 힘과 기술이 경기장 안에 들어서기까지 흘린 땀에 비례한다는 점 또한 스포츠의 정직함을 보여준다. 다만, 어느 누구도 패자의 땀이 무가치하다거나 노력이 적었다고 얘기할 수는 없다. 승패는 가를 수 있을지언정 땀과 노력의 가치는 옳고 그름의 대상이 될 수 없기 때문이다.

겨울

———

따뜻하거나 혹은
쓸쓸하거나

추위보다 차라리 무더위를 선택하는 이들에게 있어서 봄은 두 팔 벌려 환영받겠지만, 겨울만이 전해줄 수 있는 느낌들, 이를테면 함박눈이나 두터운 장갑 등을 어여삐 여기는 이들에게는 찬바람이 약해지는 것 조차 서운한 일일 수도 있다. 그래서 겨울이 전하는 사연들을 모아보았으니, 그것은 따뜻함일 수도 있고 혹은 쓸쓸함일 수도 있겠다. 어쨌거나 겨울이야기들이니 혹독하면 혹독할수록 온기를 떠올려 보시라!

01

강도하의
〈아름다운 선〉

2005년 〈위대한 캣츠비〉를 기억하는 이들이라면 연재 당시 그 작품의 인기가 어느 정도였는지를 복기할 수 있을 것이다. 대한민국 만화대상, 오늘의 우리만화상 그리고 독자만화대상에 이르기까지 그 해 우리나라의 주요 만화상을 휩쓸었다는 사실이 그 작품의 인기를 단적으로 대변해준다. 그만큼 〈위대한 캣츠비〉의 인기는 대단한 것이었다. 〈아름다운 선〉은 〈위대한 캣츠비〉가 마무리 된 이후,

주인공 캣츠비의 시선이 아닌 캣츠비를 좋아했던 '선'의 시선에 따라 이야기가 펼쳐진다. 〈위대한 캣츠비〉의 연장선에서 보면 후일 담일 수도 있겠으나, 캣츠비가 아닌 '선'이 처한 현실을 보여준다는 점에서 또 다른 의미를 찾아낼 수 있겠다. 그리고 그러한 의미 찾기의 시작은 눈 내리는 겨울을 배경으로 시작된다.

재개발 지역을 뒤로 하고 함박눈이 내리는 가운데, 선이 캣츠비

에게 이별을 고한다. 캣츠비가 실연의 상처로 힘겨워하고 있다는 사실을 익히 짐작하는 그녀는 캣츠비보다 먼저 이별을 꺼내는 것으로 한때나마 자신이 좋아했던 상대를 위로하는 셈이다. 동시에 그것은 스스로를 더 깊은 상처에서 보호할 수 있는 방법이기도 하리라. 입으로는 이별을 거부하면서도 그녀의 생각을 돌릴 방법이 딱히 없는 캣츠비의 눈빛은 공허해 보인다. 반면, 헤어짐을 선언한 선의 표정은 객쩍은 농담을 빌려 애써 밝게 포장된다. 자신을 "캣츠비가 맘대로 만들어낸 상상 속의 존재"로 치부하라며, "그럼 주고받을 상처도 없고 쌓일 미련도" 없을 것이라는 그녀의 얘기는 좋아했던 사람에게 해줄 수 있는 최고의 배려인 듯 느껴진다. 그렇게 이별을 말하고 떠난 선의 흔적은 여전히 눈밭 위에 발자국으로 남아 있으니, 그것을 바라보는 캣츠비의 마음은 복잡하기만 하다. 먼저 떠난 사람만큼 남은 사람에게도 이별은 겨울만큼 춥고 배고픈 것이리라. 한편, 캣츠비를 떠나보낸 후 한 달이 흘렀어도 이불을 뒤집어쓴 채 "나를 좋아했을까?" 혹은 "사랑은 했을까?"라며 되새김질하는 선의 모습에는 여전히 캣츠비를 놓아주지 못한 미련이 가득하다. 계절은 아직도 겨울 속에 있고, 딱 그만큼 그녀의 일상 역시 추위 속에 머물러 있다. 사랑을 확인하고 싶은 그녀의 생각은 급기야 이미 지나가버린 시간 속의 연인들을 직접 만나 "그때 정말 나를 사랑했는가?"라는 질문에 대한 답을 얻으려 한다. 그녀와

함께 살고 있는 '커' 언니는 그녀에게 냉정한 현실을 일깨우려 하지만, 결국 선은 과거 속 남자들을 다시 만나기 위해 길을 떠난다.

작품은 이처럼 사랑이라는 단어가 심장을 쓸고 간 후, 그로 인한 상처가 오래도록 아물지 못해 방황하는 청춘의 모습을 그리고 있다. 선에게 불어닥친 실연의 상처는 삶을 고민하게 만들고 지나간 시간들을 돌아보게 한다. 추위 속에서 잃어버린 사랑의 기억을 좇아 여행을 떠났던 선은 과연 만족할 만한 답을 찾아낼 수 있을까. 함박눈마저 쓸쓸해 보이게 만드는 그녀의 겨울이 부디 따뜻한 해답을 얻을 수 있길 기대해 본다.

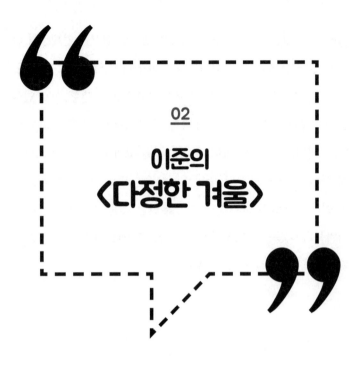

02

이준의
〈다정한 겨울〉

이 작품은 "조금 특별한 두 아이의 조금은 특별한 겨울나기"라는 프롤로그로 시작된다. 두 아이는 당연히 작품의 주인공이 될 것인데, "조금 특별한" 것이란 어떤 모습을 얘기하는 어떤 것일까. 그에 대한 답을 얻기 위해 작품을 들여다보면 제일 먼저 백화점에서 자신의 옷을 고르고 있는 귀여운 여자 아이가 눈에 들어온다. 그 아이를 실제 만나게 된다면 당신 역시 머리를 쓰다듬으며 "어머! 귀

여워라."라는 감탄사를 내뱉게 될 수도 있을 듯하다.

그런데 아동복 코너에서 옷을 고르고 있는 아이의 입에서는 뜻밖의 대사들이 쏟아진다. "가슴은 모아주고 허리 라인은 그대로 살아있어야 된다."는 얘기와 "좀 슬림하면서 옆태가 살아있는 스타일이었으면 좋겠다."는 요구사항은 어린이가 아닌 숙녀를 떠올리게 한다. 종업원과 한판 실랑이를 벌이는 표정에서는 조숙하다 못해 '산전수전을 다 겪어보았을 법한 아줌마'의 내공마저 느껴진다.

이때까지만 하더라도 '조금 빨리 사춘기를 겪는구나'라고 생각할 수도 있겠지만 "돈 주고 사는 소비자 입장에서는 백 원도 아까운 거지 같은 옷들 뿐"이라는 일갈은 스크롤을 내리던 당신의 손마저 움찔하게 할 것이다. 참다못한 종업원이 아이에게 야단을 치자 마침내 그녀의 아빠는 죄송하다며 아이와 함께 급히 매장을 빠져나온다. 하지만 자신을 꼬맹이라고 얕잡아본 종업원에 대한 분노는 고스란히 아빠에게로 향하는데, 그녀의 실체가 아이에서 숙녀로 바뀌는 것은 바로 그 순간이다. "나 이제 열아홉 살이야! 언제까지 아동용 옷 입으라구?"라며 아빠를 향한 주인공의 고함소리에 놀라는 이는 정작 작품 속 그녀의 아빠가 아니라 독자들이 될 것이다.

그녀의 이름은 한다정. 겉보기엔 영락없이 열 살짜리 소녀 같은 그녀가 실은 맥주도 서슴없이 마실 만한 나이였던 것이다. 한편, 자기편을 들어주지 않은 아빠에 대해 화가 풀리지 않아 혼자서 매장을 돌던 다정이의 모습 뒤로 족히 180cm는 되어 보이는 멋진 훈남이 등장한다. 엄마를 찾아주겠다는 친절사원을 따돌리기 위해 다정은 그 훈남에게 '오빠'라고 부르며 귀찮은 일을 피하고자 하지만 뜻밖의 상황이 전개된다. 멋진 훈남인 줄 알았던 사내가 "엄마를 잃어버렸어요."라며 눈물을 뚝뚝 흘리는 장면과 마주하게 되는 것이니, 다정이의 손을 꼭 잡고 놓지 못하는 사내의 정체는 17살 김민성, 지적장애를 겪고 있는 소년이다.

이렇게 두 주인공의 '조금 특별한' 모습이 드러나게 되는데, 그에 대한 사람들의 반응은 그야말로 냉담하다. 키 작은 다정이와 다정이의 손을 잡은 채 목 놓아 울고 있는 민성이의 모습을 보며 사람들은 "멀쩡하게 생겨서 불쌍"하다거나 "저능아 옆에 있으니 여자애가 오히려 누나 같네."라며 송곳 같은 얘기들을 여과 없이 쏟아낸다. 이 상황만으로도 두 사람이 지금껏 지내온 시간들 자체가 차디찬 '겨울'이었을 것으로 짐작하게 만든다. 그러니 그들이 보여줄 '특별한 겨울나기' 속에서는 매정하고 시린 찬바람쯤은 너끈히 이겨낼 수 있는 용기와 지혜가 함께했으면 한다.

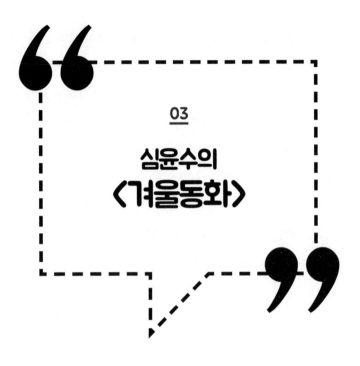

03

심윤수의
〈겨울동화〉

〈겨울동화〉는 겨울을 소재로 하는 단편들이 시리즈로 연재된 작품이다. 제목처럼 작품 곳곳에는 눈, 크리스마스 혹은 산타클로스와 같이 겨울을 떠올리게 만드는 다양한 소재들이 등장한다. 하지만, '동화(童話)'처럼 아이들을 위한 내용이 아니라 함박눈을 마주할 때 퇴근길 정체부터 걱정하는 어른들을 위한 동화(冬話)라 할 수 있다.

가령, '눈사람'편을 들여다보자. 한 여인이 헤어진 남자친구의 모

손은 얼음에 상처입고 차가워져갔지만
심장을 꺼낼 수 있었다.

습이 담긴 사진을 보며 눈물을 흘리고, 그 눈물은 구름으로 올라가다시 눈이 되어 세상에 뿌려진다. 땅으로 내려온 눈은 눈사람으로만들어지고, 거리를 헤매던 눈사람이 세상에 대해 느끼는 감정은오롯이 추위와 외로움이다. 이렇듯 구성은 어린이를 위한 동화 같지만, 그 속에 담겨진 메시지는 사랑과 이별이 때로 동의어가 될 수있다는 것을 인정할 수 있는 어른들을 위한 내용이다.

한편, 정처 없이 돌아다니던 눈사람은 문득 자신의 그림자를 발견하고, 그림자를 만드는 햇빛의 존재 또한 알게 된다. 이제 눈사람은 자신을 녹이려 하는 태양을 피해 달아나야 한다. 쫓아오는 태양을 피해 어느 집 처마 끝에 도착한 눈사람은 창문 너머로 헤어진 남자친구와 찍은 사진을 보고 눈물을 흘리는 여인을 목격한다. 이야기의 처음으로 돌아오는 순간이다. 추운 겨울의 한파를 보상해 주던 눈의 따스함이 도리어 슬픔을 담아내고, 아이들의 친구였던 눈사람이 어른의 슬픔을 목격하는 장면이다. 그렇게 작품은 겨울이 지니고 있던 기존의 이미지들을 분해해서 새롭게 재조립한다. 에필로그에 소개된 '얼어 있는 심장'에 관한 이야기에서도 겨울을 상징하는 대표적인 오브제 '얼음'을 통해 색다른 감정을 이끌어낸다. 심장이 얼어버려 오랜 시간 잠들어 있는 여인이 있고, 그런 그녀를 깨우기 위해 자신의 온기로 얼음을 녹이는 남자가 등장한다. 손은 얼음에 의해 상처를 입지만 결국 그녀의 심장을 꺼낼 수 있었고, 그는 기쁜 마음으로 그녀의 손을 잡는다. 여기까지 읽고 어린이들을 위한 동화가 머릿속에 그려진다면, 이제 희생에 대한 보상이 뒤따라야 하는 것이 정석이다. 헌데, 그렇지 않다. 그녀는 "그의 차가운 손에 깜짝 놀라 그 손을 뿌리치고" 말았고 "이번엔 그의 심장이 얼어갔다." 작품은 그렇게 세상살이가 언제나 동화(童話)처럼 행복한 결말로 이어지는 것은 아님을 보여준다. 어쩌면 '겨울冬화'

라는 제목에 이미 맹목적인 희망보다 냉정한 현실을 보여주겠다
는 의지가 담겨 있는지도 모르겠다.

04
쥬드 프라이데이의
〈진눈깨비 소년〉

'진눈깨비'는 눈이 녹아 비와 섞여 내리는 것을 뜻한다. 혹은 비와 눈이 함께 내리는 기상현상을 일컫는 말이기도 하다. 그러니 겨울날 추운 날씨에 대한 보상으로 함박눈을 기다리는 이들에게 '진눈깨비'는 2% 부족한 것이며, 거기에 더해 스산한 분위기만 강조해 보이는 불청객이기도 하다. 동시에 '이제부터 추운 계절'이라는 사실을 본격적으로 알려주는 겨울의 예고편도 된다. 그런 의미의 단어가

제목에 들어간 〈진눈깨비 소년〉은 대체 어떤 내용을 품고 있을까.

작품은 남자친구를 따라 서울로 상경한 주인공 '송해나'가 이삿짐에서 나온 그림 한 장을 보며 기억을 더듬는 것으로 시작된다. 지금으로부터 십수 년 전인 1998년 3월, 그녀의 고등학교 3학년 시절로 거슬러 올라간다. 신입생들의 입학식에 참여한 그녀는 예쁘장하게 생긴 남자후배와 인사를 나눈다. 며칠 뒤, 늦잠 때문에 지각한 그녀는 1교시가 끝날 때까지 미술실에서 숨어 있기로 마음먹는다. 헌데 그녀가 문을 열고 들어선 미술실에는 그녀와 똑같은 이유로 1교시가 끝나기를 기다리고 있는 소년이 있다. 입학식 때 인사를 나눈 남자후배, '정우진'이다. 우진은 카세트에서 이어폰을 뽑아 스피커로 음악이 흘러나오게 한다. 때마침 창밖에는 함박눈이 내리고 미술실 가득 앨리엇 스미스의 노래가 울려 퍼지니, 이때만큼은 두 사람의 모습에서 입시전쟁에 찌들린 삭막한 고등학생의 현실을 찾아보기 어렵다. 교정 곳곳에 쌓이는 눈송이들마저 수업을 제친 1교시를 온전히 음악감상으로 보내는 두 사람과 적절히 조화를 이뤄 '로맨틱'이라는 단어를 떠올리기에 충분하게 한다. "함박눈이 내리면 따뜻해진대."라는 해나의 이야기가 없더라도 음악과 함박눈이 어우러진 두 사람의 공간은 그 자체로 따스해 보인다. 때맞춰 등장한 학생주임이 "눈 내리는 날 먼지 나도록 맞아볼 테냐?"는 꾸중과 함께 두 사람을 무릎 꿇여 벌 세울지라도 학창시

수업 끝날 때까지
꼼짝도 하지 마!

우리의 우연이 눈처럼 겹쳐,
쌓이기 시작했다.

〈계속〉

© 쥬드 프라이데이/ 진눈깨비 소년

--

절에 이만한 추억을 간직할 수 있다면 매와 벌쯤은 기꺼이 감수할
수 있을 듯하다. 추억의 시간은 거기서 끝난 게 아니다. 학생주임
이 다른 곳을 순찰 돌기 위해 자리를 비운 사이 우진은 해나에게
벌 받게 된 것에 대한 사과의 의미로 커피를 사겠다고 한다. 1교시
수업은 여전히 계속 되고 있어 온 학교가 조용한데, 우진은 거침없
이 복도를 지나 실외에 위치한 자판기로 향한다. 해나는 조마조마

한 마음으로 우진을 따르고, 마침내 교정 한 모퉁이에 위치한 커피 자판기 앞에서 두 사람의 추억 2막은 시작된다. 여전히 함박눈은 쏟아지고, 해나의 취향에 따라 우진도 설탕커피 버튼을 누른다. 비록 진한 원두의 향을 보여주지는 못할지라도, 두 사람의 손에 들려진 커피는 세상 어떤 커피보다 향기로워 보인다. 그렇게 둘의 '우연은 눈처럼 겹쳐, 쌓이기 시작한다.'

작품은 이처럼 평범한 여고생 송해나와 10년을 프랑스에서 살다가 귀국해 고등학교에 입학한 정우진이 서로에게 조금씩 다가가는 과정을 보여준다. 그러면서 두 인물 간 감정의 교류와 어긋남을 주요한 이야기로 다루고 있다. 특히 색연필과 물감으로 그린 듯한 이미지들은 아날로그적 감성을 더욱 북돋아 이제는 아련해진 고교시절에 대한 향수를 강화시킨다. 초겨울의 으스스함을 떠올리게 만드는 진눈깨비와 달리, '진눈깨비 소년'은 그렇게 함박눈처럼 포근한 추억을 상기시키고 있다.

지구온난화로 겨울은 점차 짧아지고 있고, 그렇기 때문에 어쩌면 우리 생애에 눈이 없는 겨울을 맞이하게 될지도 모른다는 불안감마저 드는 요즘이다. 부디 함박눈이 만화 속에서만 등장하는 판타지가 되지 않기를 바라며, 또한 추위 속에서도 한파와 칼바람쯤은 너끈히 이겨내는 따스한 온정도 계속 이어질 수 있기를 염원해 본다.

'탈' 웹툰

웹툰, 어디까지 봤니? :
만화에 대한 고정관념을 깨뜨리다

웹툰이라는 용어에는 '인터넷과 컴퓨터를 통해 보는 만화'라는 의미가 담겨 있다. 하지만, 최근에는 컴퓨터보다 스마트폰을 통해 더욱 많은 이들이 웹툰을 보고 있는 듯하다. 이처럼 변화하는 환경은 우리가 생각하는 전통적인 만화에 대한 개념까지 바꾸어 놓고 있다. 그래서 이번에는 기존에는 생각조차 할 수 없었던 새로운 형식의 웹툰들을 모아보았으니 이 글을 읽고 나면 어쩌면 만화에 대한 당신의 고정관념이 깨질 수도 있을 것이다.

01

무적핑크의
〈조선왕조실톡〉

제목에서 이미 이 작품은 '조선왕조실록'과 밀접한 관계가 있다
는 사실을 짐작케 한다. 그러니 혹자는 지금까지 등장했던 조선시
대에 관한 여러 만화들을 떠올릴 수도 있다. 하지만, 뚜껑을 열어
본 순간 이 작품이 갖춘 형식적인 파격에 대해 놀라움을 금치 못
할 것이다. 다시 말하면, 이 작품은 다른 웹툰이 보여준 적 없는 새
로운 연출을 선보인다. 획기적이라고 얘기할 만한 이 작품의 연출

© 무적핑크/ 조선왕조실톡

방식은 우리가 매일 사용하고 있는 모바일 메신저와 밀접한 관련
이 있다. 즉, 메신저를 통해 보이지 않은 상대방과 이야기를 나누
듯이, 이 작품은 캐릭터의 등장을 배제한 채 대화를 나누는 것으
로 사건을 진행한다.

시작은 매우 '판타지'스럽다. 모바일 메신저의 대화창이 보이고,
어느 날 모르는 사람이 친구추가를 한다. 대화명을 살펴보니 '세종

대왕'이다. 역사 속 인물의 뜬금없는 등장에 "네가 세종대왕이면 나는 대통령이다"라는 반응이 절로 나올 법하다. 하지만, 곧이어 봇물 터지듯 올라오는 친구신청 알람은 이 작품이 예사스럽지 않음을 예고한다. 태조, 양녕대군, 황희, 연산군, 이순신, 영조, 고종 등등 교과서를 통해 접했던, 그래서 한국 사람에게는 너무나 친숙하지만, 그렇다고 해서 결코 개인적 친분은 있을 수 없는 역사 속 인물들의 이름이 줄지어 나열된다. 그리고 대화창에서 이뤄지는 이들과의 대화가 곧 작품의 연출 방식이다. 그러니 이 작품이 보여주는 색다른 매력은 작가와 독자에게 모두 파격적이라는 점에서 비롯된다. 우선 작가는 막노동에 버금가는 배경 작업을 하지 않아도 된다. 또한 캐릭터 역시 대화창의 프로필 사진 외에는 거의 등장하지 않으니 작화 붕괴에 대한 염려도 없다. 무엇보다 컷을 나누고 편집하는 연출의 기교 역시 크게 필요치 않는다. 캐릭터도 없고 배경도 없고 게다가 연출도 없는 만화라니! 이 작품을 그린 작가에 대해 '천재가 아닐까'라는 생각이 드는 것도 무리가 아니다. 그렇다면, 컷과 주인공 그리고 배경과 연출 등 만화를 이루는 기본적인 요소를 모두 내던지고도 재미있는 작품을 완성시킬 수 있는 것은 무엇 때문일까. 그에 대한 대답은 대화창에 나타나는 인물들의 대화를 통해 확인할 수 있다. 주고받는 대사 속에서 캐릭터의 특징은 명확해지며, 역사적 사실을 토대로 배경과 사건이 제공된다.

그 모든 상황에 대해 그림을 통한 설명은 가급적 배제하면서도 대사 구성만으로도 독자들에게 쉼 없이 웃음을 제공한다. 이는 당연히 역사적 사건과 인물에 대한 깊이 있는 탐구와 노력이 수반되어야 가능한 일이다. 아마도 인물과 배경을 그리는 데 투입되어야 할 노동력을 작가는 모두 대사를 구성하는 데 쏟아 부은 것이 아닐까.

매회 말미에는 작품 속에 등장한 정사(正史)와 픽션에 관한 내용을 일목요연하게 구분하여 정리해 놓음으로써 희화화된 역사적 사실에 대해 오해가 없도록 하고 있다. 기발한 아이디어에 더해 독자를 위한 세심한 배려까지 확인할 수 있는 대목이다.

02

오창호의
〈러브슬립〉

이 작품에는 남성이 주인공으로 등장한다. 여기에 여성 캐릭터
들이 줄지어 등장함으로써 전체적인 이야기 흐름은 이른바 '하렘
물(남성 한 명에 다수의 여성이 등장하는 작품을 일컫는다)'의 형식에서 크게 벗
어나지 않는다. 여성 캐릭터들에 둘러싸여 때로는 당황스러워하고
때로는 우쭐해하는 주인공의 모습 또한 남성 독자로 하여금 대리만
족을 느끼게 한다. 헌데, 대리만족을 느끼게 하는 방식이 기존의 작

© 오창호/ 러브슬림

품들과 다르다. 가령, 대개의 작품들이 남녀 주인공을 등장시켜 감
정의 변화에 따라 로맨스를 진행시키지만, 이 작품에는 여성 주인
공들의 모습만 보인 채 남성 주인공의 모습은 드러나지 않는다. 즉
작품 속 주인공은 현재 작품을 보고 있는 이, '나'로 가정되어 있다.

그러므로 작품 시작 부분에서 등장하는 "지금부터 당신은 이야
기속의 주인공이 됩니다."라는 문구가 이 작품이 지닌 특징을 단적
으로 정리해놓고 있다. 주인공이 잠에서 깨어나는 것과 함께 기억

에 없는 낯선 환경, 즉 처음 보는 동네로 이사 왔고 새로운 학교로 진학을 가는 것으로 설정되어 있다. 그리고 새롭게 만나는 친구들과 여러 인물들과의 관계 속에서 예상치 못한 기묘한 일들이 주인공을 기다린다. 이처럼 모든 사건의 중심에 주인공이 존재하고 있지만, 정작 주인공의 실체는 드러나지 않는다. 즉, 이야기의 진행이 3인칭 혹은 전지적 시점이 아닌 1인 시점에서 진행되며, 따라서 '나'는 항상 관찰자로서 다른 캐릭터를 바라보고 있다.

이에 따라, 주인공인 '나'와 대화를 나누는 캐릭터들은 모두 모니터의 전면, 즉 현실 속의 나를 응시하게 되는 것이다. 이러한 연출을 통해 이른바 '미연시(미소녀연애시뮬레이션'의 줄임말)' 게임 방식을 그대로 적용시킨다. 가령, 미연시의 일반적인 룰은 여성 캐릭터가 여럿 등장하고 그들과의 적절한 소통을 통해 마침내 연인이 되는 것으로 결말을 이끌어내는 것이라 할 수 있다. 그러한 과정에서 게임을 진행하는 '나'에게는 여러 가지 상황이 주어지고, 그에 대한 선택지가 부여된다. 이때, 어떤 답을 취하느냐에 따라 시뮬레이션의 방향은 달라지게 된다. 무엇보다 미연시는 게임의 일종이기 때문에 주인공은 '나'로 설정되어 게임 밖에서 게임 내의 캐릭터들과 지속적인 관계를 만들어나가는 것이다. 이러한 연출 방식은 이 작품에서도 마찬가지다. 즉, 작품 외부에 위치한 '나'는 작품의 주인공으로서 작품에 등장하는 여러 여성 캐릭터들과 소통하는 모습

을 지니게 된다. 그런 측면에서 이 작품은 다른 웹툰에서 볼 수 없는 몇 가지 특징이 있다. 무엇보다 주인공의 형체는 드러나지 않은 채 대사로만 존재한다는 점이다. 물론, 1인칭 내레이션이 등장하는 작품은 자주 있어왔지만, 이렇게까지 작품 속 주인공과 독자를 동일시하는 경우는 극히 드물다. 나아가 작품 중간에 질문과 선택지를 등장시켜 독자로 하여금 스토리에 대한 적극적인 개입을 도모한다. 또한 아이템이나 레벨업 등 게임에 최적화된 방식을 작품에 도입시킴으로써 만화와 게임의 콜라보레이션을 보여준다.

출판만화에서 웹툰으로 변화하는 과정 속에서 나타난 가장 큰 형식적인 차이는 페이지를 넘겨서 보던 만화를 스크롤을 내려 보게 되었다는 점이다. 헌데 이 작품은 웹툰이라는 이름으로 서비스되고 있지만, 스크롤을 내려서 보지는 않는다. 즉, 스크롤의 움직임에 따른 화면의 오르내림이 아니라 마우스의 클릭을 통해 다음 장면으로 넘어가는 형식을 취하고 있다. 웹툰이 단순히 '스크롤 만화'와 동의어는 아니라는 사실을 증명하는 작품이다.

03

정은경(글) & 하일권(그림)의
〈고고고〉

3D 영화가 지닌 두드러진 특징이 스크린에 등장하는 인물과 배경
의 입체감을 살린 데 있는 것이라면, 한발 더 나아가 4D 영화의 차별
성은 바람이나 진동 등을 통해 촉각의 경험까지 포함하는 데 있을
것이다. 그런데, 최근에는 이와 같은 경험을 웹툰으로 옮겨온 경우
가 등장하고 있으니 〈고고고〉가 그에 관한 대표적인 사례라 하겠다.
 일단 이 작품의 스토리에는 황당함과 궁금함이 교차한다. 주인

© 정은경 & 하일권/ 고고고

공 '고민'은 매일 게임만 하는 아빠, 그리고 원래 고고학 박사였지
만 치매에 걸린 이후 여자들만 쫓아다니는 할아버지와 함께 살고
있다. 덕분에 어른들의 보살핌을 받아도 부족할 초등학교 2학년인
주인공은 도리어 아빠와 할아버지의 생계를 돌보아야 할 처지다.
방세도 내기 힘들만큼 어려운 환경 속에도 희망을 잃지 않고 살아
가는 주인공이지만, 화재로 인해 단칸방에서마저 쫓겨날 처지에
이르자 울고 싶은 마음은 막을 길이 없다. 다행스럽게도 할아버지
와 함께 고고학을 연구하던 동료가 찾아와 이들 삼부자를 구출해

준다. 한편, 할아버지의 연구원 동료가 우연히 들려준 원효대사와 해골물에 얽힌 사연으로 인해 고민은 자신과 아빠 그리고 할아버지가 큰 음모와 연관되어 있다는 사실을 알게 된다. 그리고 그 음모를 파헤치는 과정이 작품의 주요한 스토리인 셈이다. 하지만 이 작품을 흥미롭게 만드는 요소는 또 있다. 바로 시시때때로 등장하는 색다른 기교들이다. 대표적인 예로 하나의 컷이 두 개의 컷으로 재구성되는 장면을 들 수 있다. 즉, 하나의 컷 안에 두 개의 장면이 시간차를 두고 차례로 등장하는 효과인데, 스크롤을 내리면 컷 내에 또 다른 장면이 튀어나오는 것이다. 이러한 기교를 통해 컷 속에서 등장인물이 깜짝 놀라는 느낌을 극대화하거나 혹은 대사를 주고받을 때 시간적 간격을 개입시켜 감정의 흐름을 더욱 밀도 높게 표현할 수 있게 된다. 컷 내에 움직임을 주는 효과 역시 흥미롭다. 비가 내리는 배경에서 실제 빗줄기가 끊임없이 움직이는 모습이나 스크롤을 내릴수록 내레이션이 올라가는 효과는 보는 순간 감탄사가 절로 나올 수밖에 없다. 스크롤을 내릴 때 컷 속에 위치한 인물과 배경을 사라지게 하는 효과는 마치 영상연출 방식인 '페이드인'을 보는 듯하다. 나아가 진동 효과를 작품에 넣은 것은 웹툰이 스마트폰으로 소비되는 최근 트렌드를 작품 속으로 최적화시킨 기교라 할 만하다. 가령, 등장인물이 총을 쏘는 장면에서의 격렬한 움직임에 진동 효과를 더함으로써 화면 속 긴박함을 독자

들이 고스란히 경험할 수 있도록 하고 있다. 이 정도면 능히 4D 웹툰이라 할 만하지 않은가.

놀라운 것은 이와 같은 다양한 기교들이 한 회에 한두 번 정도로 등장하는 이벤트용이 아니라 매회 빈번하게 등장한다는 사실이다. 덕분에 독자들은 다음 스토리가 궁금해질 뿐만 아니라, 다음 이야기 속에 등장하게 될 새로운 체험까지 기대하게 된다.

04

〈공뷰〉

이번에 소개할 것은 하나의 작품이 아니라 특정한 서비스 형태다. 즉, 포털 사이트 다음에서 2014년 12월부터 웹툰에 새로운 연출이나 기술을 가미한 색다른 장르를 선보였는데, 이를 가리켜 '공뷰'라 부른다. 더빙툰, 채팅툰, 썰툰 등 주요한 연출방식에 따라 또한 세분화된다.

더빙툰은 대사에 성우의 목소리를 입혀 서비스함으로써 작품을

접하는 독자가 시각과 청각을 동시에 활용해 즐길 수 있도록 한 방
식이다. 가령, 수입 영화의 경우 한글로 번역된 대사를 자막처리 하
는 대신 전문 성우의 목소리를 각 인물에 입히는 것처럼 만화에도
주인공의 대사에 목소리를 넣어 생동감을 높이는 효과를 보여준
다. 가령, 물개, 북극곰, 펭귄 등 겨울동물들이 주요 캐릭터로 등장

하는 〈하푸하푸 더빙툰〉을 보자. 이 작품은 소리가 제거되어도 의미는 전달되지만, 동물들의 특징과 개성에 맞춘 성우의 목소리 연기가 더해질 경우 작품이 지닌 귀여움은 더욱 강조된다. 게다가 처음부터 끝까지 흘러나오는 배경음악은 작품에 대한 몰입도를 더욱 강화한다. 한편, 채팅툰은 기존 인기리에 연재된 웹툰 속 주인공들을 채팅 화면 속으로 불러들인 콘셉트다. 가령, 〈저녁 같이 드실래요? 그들의 대화〉를 보자. 스마트폰 화면을 터치할 때마다 남녀 주인공이 주고받는 대사들이 차례로 올라오는 모습을 볼 수 있다. 즉, 작품 속 인물들이 메신저 창에서 대화를 나누는 방식으로 구성되며, 스마트폰을 이용해서 보는 독자는 화면을 터치할 때마다 새로운 대화창이 올라오게 되는 경험을 하게 됨에 따라 마치 주인공들과 대화를 나누는 듯한 느낌을 받게 된다. 게다가 대사 중간에 특정한 정보가 필요한 부분에서는 링크를 걸어 독자가 클릭을 할 경우 그에 대한 정보를 바로 접할 수 있도록 구성하고 있다. 이에 반해 '썰툰'은 독자가 직접 제보한 사연을 만화가가 웹툰으로 구성해 보여주는 방식이다. 작가는 SNS를 통해 다양한 사연을 접수 받고, 독자는 자신이 제보한 사연이 만화로 만들어지는 경험을 하게 된다. 댓글을 통해 독자의 반응을 바로바로 확인할 수 있는 웹툰의 장점이 이제는 작품의 소재를 공개적으로 제공받을 수 있는 환경에까지 이르렀음을 확인하는 대목이다.

한편, 무빙툰은 흡사 만화라기보다는 애니메이션에 더욱 가까워 보인다. 가령, 〈아메리칸 유령잭: 무빙툰〉을 보면, 말풍선과 문자로 묘사되던 등장인물의 대사들은 성우의 더빙으로 대체되고 있으며, 끊임없이 이어지는 효과음과 배경음악은 멀티미디어의 특징을 극대화한다. 플레이 버튼을 누르면 일시정지와 재생 또한 가능하기에 컷이 아닌 프레임의 개념으로 이미지를 활용하고 있는 특징도 보여준다. 이러한 변화들은 IT 환경과 스마트 기기에서 적용될 수 있는 아이디어들이 웹툰의 미래를 더욱 풍성하게 만들 수도 있을 거라는 새로운 기대감을 갖게 만든다.

그러니, 웹툰은 여전히 진화의 과정 중에 있다. 앞으로도 어떤 기묘한 연출과 흥미로운 효과로 우리 앞에 등장할지 예상할 수 없다는 사실이 우리를 더욱 기대하게 한다.

브랜드 웹툰

당신의 이미지를
새롭게 만들어드립니다

'브랜드 웹툰'은 기업이나 공공기관에서 서비스나 상품 혹은 정책 등을 널리 알리거나 회사의 이미지를 대중적으로 전파시키기 위해 만화를 일종의 광고 수단으로 활용하는 형태를 일컫는다. 따라서 대체로 작품 적인 완성도보다는 홍보 기능에 최적화된 모습을 보여왔다. 헌데 최근 에는 이러한 룰(?!)을 깨뜨리고 만화적 재미에 충실한 브랜드 웹툰들이 등장하고 있는데, 그와 같은 연출방식이 오히려 노골적인 홍보보다 광 고효과가 더욱 높은 것으로 평가받고 있다. 모르고 보면 브랜드 웹툰인 지 조차 알 수 없을 만큼 재미로 무장한 경우들도 있으니, 혹 당신의 브 랜드 가치를 획기적인 방법으로 높이고 싶다면 부디 참고하기 바란다.

이종규(글) & 서재일(그림)의 〈2024〉

이 작품은 한화생명이 자사의 인터넷 보험을 널리 알리기 위한 목적으로 제작되었다. 사실, 최근의 브랜드 웹툰이 과거의 '대놓고 홍보'하는 만화보다 훨씬 더 만화적인 재미, 즉 오락성을 담보하게 됐다고는 하더라도 결국 새로운 제품이나 특정한 정책을 알리는 수단으로 만화를 활용한다는 점은 예나 지금이나 다를 바 없다. 요컨대 어쨌든 만화가 홍보 수단이 된다는 점은 피할 수 없는 사실이

며, 그래서 일반적인 창작 웹툰보다 재미가 덜할 수밖에 없다는 점 또한 피할 수 없는 한계다. 그런데, 〈2024〉의 경우는 다르다. 애초에 특정 기업이 자신의 브랜드를 홍보하기 위해 제작되었지만, 서사적 긴장감이 여타의 창작 웹툰에 뒤지지 않아 연재 당시 독자들로부터 상당한 반향을 일으켰던 것이다.

이야기는 조각가인 주인공이 아내 그리고 딸과 함께 대도시 교외에 살고 있다는 사실을 보여주며 시작된다. 전시회를 준비하고

있던 어느 날 그의 아내는 딸과 함께 친정 나들이에 나선다. 주인공은 함께 가지 못해 아쉽지만 전시회 준비 일정이 빠듯해 어쩔 도리가 없다. 그렇게 모녀가 길을 떠나고 얼마 지나지 않아 세상은 온통 안개로 뒤덮인다. 가시거리가 3m도 되지 않는 최악의 안개는 시간이 흘러도 걷히지 않았고, 한치 앞도 볼 수 없는 세상은 곧 공포를 가져온다. 그렇게 며칠이 지나자 전국 곳곳에서 화재가 발생했고, 교통이 마비된 도시마다 혼란 속으로 빠져든다. 범죄와 폭동이 이어지고, 급기야 계엄령이 선포되지만 상황은 나아질 기미가 없다.

작품은 이처럼 가까운 미래를 시간적인 배경으로 삼아 마치 할리우드 영화를 보는 듯한 설정을 완성했다. 아무런 준비 없이 마주한 재난상황은 사람들을 극도의 공포와 혼란 속으로 몰아넣고, 독자로 하여금 주인공의 행동을 주시하게 만든다. 스릴러 장르를 연상하게 만드는 이야기 흐름 속에서 그 어디에도 홍보를 위한 서먹함은 느껴지지 않는다. 그렇게 주인공이 아내와 딸의 귀가를 기다리던 시간은 어느 새 24개월째에 접어든다. 교외에 살고 있어서 평소에도 가족이 장기간 먹을 수 있는 음식을 준비해 놓았기에 지금껏 버틸 수 있었던 주인공에게도 한계가 다가온다. 그리고 이때쯤 작품을 보던 우리는 궁금해진다. 대체 이 내용 어디에 보험회사와 연관된 부분이 있는지 말이다. 그런 생각이 드는 순간, 건전지를 통해 가까스로 전원이 켜져 있는 주인공의 핸드폰으로 메시지가 하

나 날아온다. "생존해 계시면 회신 바람."이라는 짧은 문구는 보험 회사 '온슈어'에서 날아온 것이었고, 주인공을 가족들이 위치한 곳으로 안내해주겠다는 얘기도 뒤따른다. 드디어 만화적 상상력이 보험이라는 현실을 만나는 순간이다. 작품의 재미에 빠져있으면서도 내내 보험 얘기가 언제쯤 등장할까 벼르던 이들에게는 "그러면 그렇지!"라는 탄식이 나올 수도 있다. 하지만, 딱 거기까지다. 다시 이야기는 가족의 행방을 쫓는 주인공의 행적에 집중할 뿐 어디에도 소비자를 유혹하는 광고는 등장하지 않는다. 아내와 딸을 만나기 위해 혼란 속으로 뛰어든 주인공의 행보에 우리 역시 다시 집중하게 되는 것이다.

그러므로 브랜드 웹툰으로서 이 작품이 가지는 가장 매력적인 부분은 우리가 알고 있던 홍보만화의 틀을 깨는 데 있다. 즉, 사람들에게 무언가를 인식시키게 만들어야 하는 일종의 수단으로서가 아니라 이야기에 충실한 작품으로서 브랜드 웹툰이 진화하고 있음을 명확히 보여주는 사례다.

02

박소희의
〈궁 외전: 별신의 밤〉

박소희의 〈궁〉은 한국만화에서 기념비적인 작품이다. 2002년부터 약 10년 동안 연재되었는데, 우리나라 여성작가의 작품으로는 하나의 잡지에서 가장 오랜 시간 연재된 기록을 가진다. 또한, 단행본은 국내뿐만 아니라 일본에서도 100만 부가 넘게 판매되면서 'K-Comics'를 대표하는 작품으로도 손색이 없다. 게다가 2006년에는 드라마로 옮겨져 안방극장에서 높은 시청률을 이끌어냈으

며, 뮤지컬로도 옮겨져 일본 무대에서 수년간 재공연을 이어왔다. 소설로도 옮겨졌으며, 각종 팬시 상품으로도 만들어져 OSMU(One Source Multi Use)의 대표적인 사례로 얘기되고 있다.

〈궁 외전: 별신의 밤〉은 이처럼 이미 대중적, 상업적으로 큰 성과를 얻은 〈궁〉의 세계관을 바탕으로 제작된 브랜드 웹툰이다. 그러니 이 작품을 이해하기 위해서는 원작인 〈궁〉의 스토리에 대한 이해가 기본적으로 선행되어야 한다. 〈궁〉이 보여준 독특한 세계관

은 바로 '대한민국은 입헌군주국이다'라는 사실에서 출발한다. 즉, 현재 대한민국에 황실이 존재한다는 설정을 바탕으로 황세자 '이신'과 평범한 여고생 '신채경'의 혼인 후 벌어지는 우여곡절을 다루고 있다. 그러므로 동화 〈신데렐라〉가 온갖 역경을 이겨낸 후 왕자님과의 결혼에 골인하는데 반해, 〈궁〉이 보여주는 신데렐라 신화(神話)는 두 주인공의 결혼 후부터 시작된다. 남녀 주인공이 보여주는 티격태격 로맨스가 전체 스토리의 핵심이 되는 것이다. 헌데, 이와 같은 주요 설정은 굳이 원작만화를 보지 않았더라도 공전의 히트를 기록한 드라마와 뮤지컬 그리고 소설 등 다양한 버전을 통해 이미 많은 이들이 알고 있는 내용이기도 하다. 따라서 원작만화의 세계관을 활용하여 브랜드 웹툰이 제작되더라도 독자는 큰 불편함 없이 작품을 즐길 수 있게 된다. 게다가 친절한 작가는 이 작품의 서두에 원작 〈궁〉에 대한 설명을 압축적으로 덧붙여 놓고 있어서, '〈궁〉을 못 봐서 이 작품을 이해 못하는 것 아닌가'에 대한 우려를 말끔히 제거하고 출발한다.

이러한 〈궁〉의 세계관에 새롭게 접목되는 내용은 '경북 안동에 숨어 있는 이야기를 발굴하고, 스토리를 활용한 웹툰을 제작'한다는 것이다. 즉, 경북문화콘텐츠진흥원이 진행한 '웹툰 콘텐츠 제작 지원사업'의 목적이 투영되어 〈궁 외전: 별신의 밤〉이 탄생되기에 이르렀다. 그에 따라 설화나 민담 같은 지역 문화원형을 활용하게

되는데, 〈궁 외전: 별신의 밤〉이 차용한 것은 하회마을을 배경으로 한 '허도령 전설'이다. 시간적인 설정은 남녀 주인공이 막 결혼한 직후, 다시 말하면 원작이 지닌 배경 속에서 특정 시점을 활용해 이야기를 펼쳐나간다. 황실에서 지원하는 행사에 참석하기 위해 하회마을에 머무르게 된 세자부부는 그곳에서 옛날에 소실되어 현재에는 자취를 감춘 하회탈에 얽힌 미스터리한 상황과 마주한다. 사라진 하회탈에 얽힌 전설을 접한 채경은 자신이 그 전설과 깊은 관련이 있음을 직감하면서 새로운 사건이 펼쳐진다.

03

그리네모의
〈힙합 몬스터〉

노골적인 광고가 아닌 서사적 재미가 동반된다는 점 외에 최근의 브랜드 웹툰에서 나타나는 도드라지는 또 다른 특징은 상품에 대한 홍보보다 브랜드의 이미지를 높이는 데 주력한다는 점일 것이다. 이러한 특징을 가장 잘 보여주는 작품이 〈힙합 몬스터〉라 할 수 있다.

특히 〈힙합 몬스터〉에서는 작품화의 대상이 기업의 서비스 혹은 추상화된 브랜드가 아닌 '특정 인물'이라는 점에서 더욱 눈길을

© 그리네모/ 힙합 몬스터

모은다. 즉, 이 작품이 주인공으로 삼고 있는 대상은 남성 7인조 힙합 그룹 '방탄소년단'이다. 당연히 작품에 등장하는 인물들은 실제 방탄소년단 각 멤버들을 캐릭터화 했으며, 등장인물들의 이름 역시 랩몬스터, 슈가, 진, 제이홉, 지민, 뷔, 정국 등 실제 멤버들의 이름을 그대로 사용하고 있다. 따라서 독자들은 자신이 좋아하는 가수들의 분신과 같은 캐릭터들이 만화 속 주인공으로 출연하는 모습을 마주하게 되는 이색적인 경험을 하게 된다.

작품의 배경은 고등학교이며, 일곱 명의 멤버들이 모여 힙합동아리를 만들면서 이야기는 시작된다. 그렇다고 해서 진지한 음악 이야기가 주를 이루는 것은 아니다. 학창시절, 일상 속에서 일어날

수 있는 상황들을 만화 속으로 가져와 가벼운 개그를 보여주는 것이 에피소드의 대부분이다. 그런 가운데 작품이 보여주는 캐릭터의 핵심을 한 마디로 정리하자면 바로 '귀여움'으로 정의내릴 수 있다. 머리와 몸, 2등신 비율로 등장하는 인물들은 작품 속에서 어떤 행동을 하더라도 '귀엽다'는 단어를 제일 먼저 떠오르게 만든다. 가령, 대부분의 소재들이 동아리 선후배들끼리 어울려 다니거나 방송반에서 새로 생긴 동아리와 인터뷰를 하는 내용 등과 같이 매우 사소해 보이는 것들이지만, 단순하고 명확한 이야기 구성을 통해 캐릭터의 귀여움을 부각시키는 데는 더욱 효과적으로 작용한다. 하나의 에피소드가 4컷으로 구성되는 4단 만화연출 역시 이러한 캐릭터의 특징을 더욱 극대화한다.

따라서 이 작품은 브랜드 웹툰이 일반적인 창작 웹툰보다 타깃에 더욱 최적화되어 있으면서도 동시에 새로운 타깃을 만들어간다는 사실을 입증한다. 이를테면 〈힙합 몬스터〉는 방탄소년단을 알고 있는 팬들에게는 일종의 독보적인 서비스다. 반면, 방탄소년단을 잘 몰랐던 이들에게는 이 작품이 그들에 대해 관심을 불러일으키는 일종의 촉매제 역할을 하게 될 것이다. 그런 측면에서 이 작품은 브랜드 웹툰이 기업의 이미지를 제고시키거나 상품의 특징을 널리 알리는 역할을 넘어 실존하는 인물의 이미지까지 새롭게 할 수 있음을 보여준다.

04

김용진의
〈일렉트로맨〉

이 작품은 기획된 과정 자체가 흥미롭다. 국내 대표적인 유통회사 이마트에서 특화된 매장 캐릭터를 만들었으니, 그 캐릭터의 명칭이 '일렉트로맨'이다. 그리고 이 캐릭터를 널리 알리기 위해 그것이 주인공으로 등장하는 웹툰을 제작한다. 그렇게 하여 만들어진 웹툰의 제목 역시 〈일렉트로맨〉이다.

허나, 이러한 캐릭터의 탄생 배경을 알고 있지 않더라도 작품을

보는 데는 아무런 지장이 없다. 왜냐하면, 〈일렉트로맨〉은 웹툰 자체로 완결된 서사구조를 보여주고 있기 때문이다. 하지만, 알고 보면 더욱 재미있다. 왜냐하면, 작품 속에 등장하는 주요 배경과 캐릭터 이미지가 현실과 매우 밀접한 관련이 있기 때문이다.

　우선 내용을 살펴보자. 작품은 은행에 침투한 한 무리의 무장강도들이 인질을 잡아두고 경찰과 대치하고 있는 상황에서 시작된다. 강도 일당 가운데 한 명이 특수한 약을 삼킨 후 괴력을 발휘하

면서 상황은 더욱 악화된다. 이들을 진압하기 위해 경찰특공대가 출동하지만 괴력을 보이는 강도 앞에서는 속수무책이다. 약을 삼킨 괴한이 '보통 인간의 100배 힘'을 발휘하게 된 것이다. 절망적이라고 느끼는 순간, 어딘가에서 날아온 히어로가 단번에 상황을 정리한다. 총알을 피해 강도들을 일망타진하고 약을 삼킨 괴한은 멀리 도망치게 만들었으니, 그가 바로 '일렉트로맨'이다. 몸과 일체가 되는 타이즈를 입고 망토를 휘날리며 악당들을 물리치는 모습은 우리가 익히 알고 있는 슈퍼맨의 모습과 닮아 있다. 하지만 우리가 그를 유심히 지켜보아야 하는 것은 지금부터다. 악당들을 잡아 경찰에 넘기고, 지친 몸을 이끌고 영웅이 도착한 곳은 일렉트로마트(Electro Mart). 바로 국내 굴지의 유통업체가 현실에서 선보인 가전 전문 매장의 이름과 동일하다.

실제 존재하는 공간을 웹툰의 주요 배경으로 가져온 아이디어도 흥미롭지만, 조금 더 지켜보면 그 속에 담겨진 철학 또한 가볍지만은 않아 보인다. 사실 대형마트는 굉장히 피곤한 곳이다. 치열한 가격경쟁 속에서 연일 '세일'이라는 카드를 내밀며 소비자로 하여금 끊임없이 선택을 강요한다. 그런 특징을 지닌 공간 속으로 우리의 주인공은 '피곤한 하루였어. 씻고 쉬자.'며 하루를 정리하러 간다. 어떻게 대형매장이 쉴 만한 곳이 될 수 있을까. 이 지점에서 만화적 재미와 브랜드 웹툰으로서의 지향점이 조우한다. 즉, 일

렉트로마트는 기본적인 생활가전제품부터 각종 스마트 기기와 드론, 3D 프린터, 그리고 게임기기와 캐릭터 상품까지 비치하고 있으며 체험존까지 운영하고 있다. 즉, 일상에 필요한 생활용품을 구매하는 곳이라는 개념을 넘어 즐기고 누릴 수 있는 곳이라는 개념까지 확보하고 있는 셈이다. 따라서 힘들고 지친 일상에서 탈출할 수 있는 공간이라는 의미가 담겨 있다. 공간에 대한 그와 같은 현실적 개념은 다시 〈일렉트로맨〉으로 넘어와 시민의 안전과 평화를 위해 힘들게 일했던 히어로가 하루를 정리하며 쉴 수 있는 곳으로 이미지화되는 것이다.

그러니, 만일 당신이 누군가의 히어로가 될 수 있다면, 가령 가족을 위해 오늘 하루도 열심히 일했다거나 혹은 주변 사람들에게 위로가 되어주었다면 당신 또한 능히 일렉트로맨이 될 수 있는 자격이 생기는 것이리라.

재미있는
감동 있는
교양 있는 **웹툰**

초판 1쇄 인쇄 2018년 11월 10일
초판 1쇄 발행 2018년 11월 20일

지은이 김성훈

펴낸이 박세현
펴낸곳 팬덤북스

기획위원 김정대·김종선·김옥림
기획편집 이선희
디자인 심지유
마케팅 전창열

주소 (우)14557 경기도 부천시 원미구 부천로 198번길 18 202동 1104호
전화 070-8821-4312 | **팩스** 02-6008-4318
이메일 fandombooks@naver.com
블로그 http://blog.naver.com/fandombooks

등록번호 제25100-2010-154호

ISBN 979-11-6169-064-3 03600

* 이 도서는 한국출판문화산업진흥원 2018년 우수출판 콘텐츠 제작 지원 사업 선정작입니다.